電影夾心
爵士派

陳榮彬＝著

Jazz

國家圖書館出版品預行編目資料

電影夾心爵士派／陳榮彬 著—初版—台北
市：信實文化，2008〔民97〕
　　　232面；16.5 x 21.5公分
　　　ISBN: 978-986-83917-9-6 （平裝）
　　　1. 爵士樂
　　　2. 電影音樂

912.74　　　　　　　　　　　　97003403

電影夾心爵士派

作　者：陳榮彬
總編輯：許麗雯
主　編：胡元媛
美　編：張尹琳
行銷總監：黃莉貞
發　行：楊伯江
出　版：信實文化行銷有限公司
地　址：台北市大安區忠孝東路四段341號11樓之三
電　話：(02) 2740-3939　　傳　真：(02) 2777-1413
網　站：http://www.cultuspeak.com.tw
電子郵件：E-Mail：cultuspeak@cultuspeak.com.tw
劃撥帳號：50040687信實文化行銷有限公司

製版：菘展製版 (02) 2246-1372　印刷：松霖印刷 (02) 2240-5000

圖書總經銷：大眾雨晨圖書有限公司
地　址：(235) 台北縣中和市中正路872號10樓
電　話：(02) 3234-7887　　傳　真：(02) 3234-3931

2008年3月初版一刷
定價：新台幣250元整

目錄 CONTENT

八○年代以後：爵士樂如何被融入電影中？
「當代爵士樂」、「後咆勃爵士樂」、「民謠爵士」與
好萊塢電影

九○年代末期：爵士音樂史的尾聲？
風靡全球的「非洲-古巴爵士樂」

前言
在光影中揮發的爵士原味
從電影的角度看爵士樂

　　為什麼光影可以揮發出「爵士原味」？爵士樂的「聲音」跟電影的「影像」又有何關係？且聽筆者娓娓道來，帶您從電影的角度看爵士樂。

一枚奇異而苦澀的果實

　　「爵士樂」到底是什麼？關於這個問題，誰也無法提出一個能夠滿足所有人的答案，因為它並不是一種固定不變的音樂類型，而是一種在歷史中不斷發展，就像服裝時尚一樣變化多端的音樂，因此從「紐奧良傳統爵士樂」（New Orleans Traditional）、「搖擺爵士樂」（swing jazz）、「咆勃爵士樂」（bebop）、「酷派爵士樂」（cool jazz）、「融合爵士樂」（fusion jazz）、「前衛爵士樂」（avant-garde jazz）、「自由爵士樂」（free jazz），一直到八〇年代才出現的「當代爵士樂」（contemporary jazz）或「跨界爵士樂」（crossover jazz），每一種不同類型都象徵著當時音樂家對於「爵士樂」的不同詮釋與看法。

　　但是，如果要提供一個簡單定義的話，我們可以說：爵士樂是一種

從「藍調音樂」（blues）與「散拍音樂」（ragtime）中發展出來的音樂，最早出現的爵士樂類型，則是「紐奧良傳統爵士樂」[註一]。廣義而言，爵士樂不只是一種音樂；爵士樂象徵著一種潛藏在美國社會文化與歷史中的緊張關係——特別是有關種族的矛盾關係。爵士樂所刻劃的，是黑人被迫害、殘殺的一頁血淚史，其中最為生動的，就是詩人路易・艾倫（Lewis Allen）所譜寫的歌曲，〈奇異的果實〉（*Strange Fruit*）：

> 白楊樹上掛著奇異的果實／壯闊的南方，田園風光令人沉醉……木蘭花香，新鮮甜美／突然傳來陣陣屍肉焚燒的氣味／這是烏鴉啄食的果實／被雨打，被風吹／經過日曬腐爛後，從樹上下墜／就是這顆奇異而苦澀的果實

〈奇異的果實〉也是二十世紀三大爵士名伶之一比莉・哈樂黛（Billie Holiday）[註二]最膾炙人口的作品，1939年當她首度在紐約獻唱這首歌曲時，聞者莫不潸然落淚。從這裡我們可以看出爵士樂其實是與美國黑人命運密不可分的。事實上，爵士音樂的發展史，也正好是美國黑人在社會中對抗各種歧視的歷史，爵士樂不但是他們宣洩心中怨恨的一種方式，更重要的是，爵士樂幫助他們爭取到尊嚴，讓他們的才華能夠受到部分社會人士的肯定（儘管不是整個社會）。

二○年代美國法律尚禁止黑人進入他們的屋內，但是卻有一群年輕白人寧願進入舊金山風化區當黑人樂手的學徒；1938年，當黑人還不能進入運動場的時候，號稱「搖擺樂之王」的白人樂隊領班班尼・固曼

（Benny Goodman）卻能帶著泰迪・威爾森（Teddy Wilson，鋼琴家）、萊諾・漢普頓（Lionel Hampton，顫音琴手）等年輕黑人樂手到紐約市卡內基演奏廳舉行該演奏廳的第一次爵士樂演出；到了四〇年代，當黑人還沒有辦法擔任職業運動球員的時候，迪吉・葛拉斯彼（Dizzy Gillespie）和查理・帕克（Charlie Parker）等人卻已經成為「咆勃爵士樂」時代的先鋒，同時也是許多白人爵士樂手追隨的對象。

　　所以，如果你要問「什麼是爵士樂？」，它是美國南方文化在二十世紀初經過長期孕育而生長出來的一顆果實，它處處讓人感到驚奇，但是只有那些熟知背景的人，才嚐得出其中的苦澀滋味。

從爵士歌手」一片談起

　　被尊稱為「美國電影之父」的大衛・葛瑞菲斯（David W. Griffith）(註三)在現代電影史上有極大貢獻。一方面，他是第一個使用「交互剪輯」（intercutting）(註四)與「特寫」（close-up）等手法的美國導演，奠定電影工業在美國藝術史上的地位；另一方面，他也是第一個正式把「電影配樂」觀念引進電影的人。他在1916年的作品《國家的誕生》（*The Birth of Nation*）裡面，首次與音樂家約瑟夫・卡爾・布瑞爾（Joseph Carl Briel）(註五)合作，創作出美國歷史上第一部有配樂的電影。「音樂」與「影像」從此密不可分，音樂已經是電影中不可或缺的元素；正如電影配樂大師伯納・赫曼（Bernard Hermann）(註六)所說的：「沒有音樂，幾乎不可能

製作出一部電影。音樂可以說是電影不可或缺的『接著劑』，幾乎和攝影一樣重要。」

　　既然音樂對電影而言如此重要，那麼，與電影淵源最深厚的又是哪一種音樂類型？答案是：「爵士樂」。因為華納兄弟電影公司（Warner Bros）在1927年發行的史上第一部有聲電影就是——《爵士歌手》（The Jazz Singer）。這部電影由當時的知名男星艾爾‧喬森（Al Jolson）飾演男主角傑奇‧拉賓諾維茲（Jackie Rabinowitz，後來化名為傑克‧羅賓），他在飾演一名來自猶太家庭的歌手，父親是猶太唱詩班的「領唱」（cantor），但是他沒有依循家庭傳統，卻變成一位爵士樂歌手。儘管這部片的音樂並不是爵士樂，而是百老匯劇作家艾文‧柏林（Irving Berlin）（註七）等人所創作的歌曲，但卻是頭一部把「爵士樂」當成題材的電影，也反映出當時爵士樂的流行程度。

　　從《爵士歌手》開始，「爵士樂」就變成電影作品中不可或缺的要素了，有時候甚至主題劇情與爵士樂壓根沒有任何關係，導演也不忘在電影中播放幾首爵士樂插曲。實際上，電影與爵士樂之間建立聯繫的方式，大致上有以下五種：

　一、電影中事件發生的年代與爵士樂的興盛時期相吻合，因此自然
　　　少不了爵士樂做為背景音樂。例如：《棉花俱樂部》（The
　　　Cotton Club）就因其背景為二〇年代末期、三〇年代初期的紐
　　　約市哈林區，而使用了大量的爵士樂；在伍迪‧艾倫（Woody
　　　Allen）的作品《那個時代》（Radio Days）裡則是以二次世界大

戰的美國爲背景，劇中人物常常爲了收聽爵士樂而守在收音機旁邊。

二、電影直接描寫爵士樂手的人生，甚至是由爵士樂手親自上陣演出，1986年的《午夜情深》（*Round Midnight*）就是一個實例。該部電影由薩克斯風大師戴斯特‧戈登（Dexter Gordon）擔任主角，沒想到居然獲得奧斯卡金像獎最佳男主角的提名，在電影中插花演出的，還包括賀比‧漢考克（Herbie Hancock）、湯尼‧威廉斯（Tony Williams）、偉恩‧蕭特（Wayne Shorter）與朗‧卡特（Ron Carter）等人。《一曲相思情未了》（*The Fabulous Baker Boys*）、《曼波狂潮》（*The Mambo Kings*）等兩部片跟《午夜情深》一樣，都是虛構的樂手故事。

而安迪‧賈西亞（Andy Garcia）主演的《情別哈瓦那》（*For Love or Country*）則是描寫古巴首席小號手阿圖洛‧桑多瓦（Arturo Sandoval）叛逃古巴，投奔自由的眞實過程；至於老牌影星克林‧伊斯威特（Clint Eastwood）轉行當導演之後的第一部電影作品《菜鳥帕克》（*Bird*），也揭露了爵士樂手墮落沉淪的一面，敘述著薩克斯風大師查理‧帕克（Charlie Parker）酗酒、嗑藥的糜爛生活，儘管他爲爵士樂留下珍貴的音樂傳統，影響後世無數樂手，但在三十五、六歲就結束了短暫的一生。

三、有些導演在音樂上則剛好是爵士樂迷，例如伍迪‧艾倫、克林‧伊斯威特等人（這兩人不但是樂迷，在單簧管與鋼琴方面

也已經具備爵士樂手的實力）；黑人導演史派克‧李（Spike
Lee）更是把爵士樂當成黑人的文化特徵，因而在《爵士男女》
（*Mo' Better Blues*，或譯《愛情至上》）與《黑潮麥爾坎X》
（*Malcolm X*）裡面都出現了大量的爵士樂。還有，如果不是很
多人都看過克林‧伊斯威特與梅莉‧史翠普（Meryl Streep）主
演的《麥迪遜之橋》（*The Bridges of Madison County*），有誰會
記得黑人歌手強尼‧哈特曼（Johnny Hartman）那種充滿磁性的
溫暖嗓音？

四、還有一種狀況，則是爵士樂手跨行充當電影配樂大師，例子也
是屢見不鮮，其中包括：麥爾斯‧戴維斯（Miles Davis）、昆
西‧瓊斯（Quincy Jones）、派特‧麥席尼（Pat Metheny）、戴
夫‧葛拉森（Dave Grusin）、馬克‧伊山（Mark Isham），以及
法國的米榭‧勒格杭（Michel Legrand）等人，都曾經發表過很
棒的爵士電影配樂作品，例如馬克‧伊山的《大河戀》（*A River
Run Through It*）、派特‧麥席尼的《心靈控訴》（*A Map of The
World*）與戴夫‧葛拉森的《黑色豪門企業》（*The Firm*），都是
他們的代表作。

五、最後，則是從電影中看出爵士樂與拉丁美洲音樂的結合。例如
《曼波狂潮》、《情別哈瓦那》與紀錄片《樂士浮生錄》（*Buena
Vista Social Club*）都反映出爵士樂在古巴的發展；至於《緣來
就是你》（*Next Stop, Wonderland*）、《黑人奧爾菲》（*Black*

Orpheus）兩部作品裡面，則是充滿了慵懶舒適的Bossa Nova風味，是美國的「西岸爵士樂」（west coast jazz）與巴西的「森巴音樂」（Samba）經過結合之後的產物。

用電影寫下的爵士樂史

透過上述各種不同類型的電影，筆者將帶著各位探訪各種類型的爵士樂，讀者也可以藉此了解這幾十年來的爵士樂歷史。有些讀者可能覺得爵士樂太過深奧，那是因為爵士樂牽涉到太多複雜的歷史文化因素；因此，筆者才會想到用這些電影來「改寫」或者「詮釋」爵士樂的歷史。這本書裡面所安排的章節雖然以獨立的電影為單位，但排列的邏輯則是按照爵士樂的歷史發展，每一種爵士樂的類型會提及三、四部電影，希望可以幫助讀者，透過電影來了解爵士樂的內涵，相信這是一種極為簡單而且又輕鬆的方式。

準備好了嗎？請你把這本書當成一間「爵士電影院」……電影即將上映！

<div style="text-align: right">

2005年4月30日

於桃園・龍潭

</div>

註解

註一：「紐奧良傳統爵士樂」（New Orleans Traditional）：最原始的爵士樂型態，其實是由樂團在節慶與葬禮中演奏的音樂，像小號大師路易斯·阿姆斯壯（Louis Armstrong）的不朽名曲之一〈聖者前進〉（*When The Saints Go Marching In*）就是一首送葬的歌曲。後來，「軼聞里」（Storyville）的存在也促成了「紐奧良傳統爵士樂」的進一步發展——這個地方其實就是當時的「華西街」，裡面許多妓院都聘僱樂手前來演奏，爵士樂手幫飲酒的嫖客助興，獲得了穩定的收入與表演機會。最後，在第一次世界大戰期間（1917），儘管紐奧良市政府強烈反對，「軼聞里」還是被美國聯邦政府關閉了，這些樂手因而被迫往北方遷移，到芝加哥、堪薩斯城、甚至紐約等地方去尋求演出機會。這個時期的主要代表人物有綽號「國王」的小號大師喬·奧利佛（Joe "King" Oliver，他也是路易斯·阿姆斯的師傅）、綽號「果凍捲」的鋼琴大師費迪南·摩頓（Ferdinand "Jelly Roll" Morton）——也就是在電影《海上鋼琴師》（*The Legend of 1900*）裡面被男主角「千九」修理的那個傢伙。

註二：被暱稱為「黛女士」（Lady Day）的比莉·哈樂黛，不但是爵士樂史上的三大女伶之一（另兩位是Ella Fitzgerald與Sarah Vaughan），同時也是中音薩克斯風大師李斯特·楊（Lester Young）的情感伴侶（比莉·哈樂黛還給他起了神氣的外號「Prez」—也就是「總統」）。她一生命運多舛，才十幾歲就在紐約淪落為娼妓，在愛情生活上多次遇人不淑，酗酒與毒癮的陰霾總是揮之不去，最後落得四十四歲就死於非命的下場。或許是因為這些傳奇色彩，讓「黛女士」的歌聲與音樂，永遠瀰漫著一股神秘的氣氛：她擁有甜美圓潤的歌聲，但在轉音換氣的歌唱技巧上，卻往往有著低迴、壓抑、緩慢的特色，雖然使曲勢較為憂鬱悲傷，卻有一種特別的優雅韻律，這正是讓樂迷們一直津津樂道的。

註三：作品有1915年的《忍無可忍》（*Intolerance*）與1916的《國家的誕生》（*The Birth of The Nation*），都是美國電影史上的經典之作。

註四：「交互剪輯」的原文「intercutting」經過直譯就是「互相切換」的意思。意指不同場景間鏡頭的交織，通常暗示著場景之間的相關性或者同時性。

註五：約瑟夫·卡爾·布瑞爾（Joseph Carl Briel, 1870-1926）：來自匹茲堡的音樂

家，也做過許多歌劇作品。

註六：伯納‧赫曼長期與英國的「緊張大師」希區考克（Alfred Hitchcock）合作，1960年的《驚魂記》（*Psycho*）就是其代表作之一，其他作品還包括《大國民》（*Citizen Kane*）、《計程車司機》（*Taxi Driver*）等等。

註七：艾文‧柏林（1888-1989）：生於一個俄國的猶太人家庭；他們家後來在柏林五歲的時候移居美國紐約，定區於紐約的下東區（lower east side）。柏林在十四歲時就離家獨立；先是在紐約的中國城等地方以唱歌賺取小費謀生，後來在1909年成為紐約知名音樂聖地「錫盤巷」（Tin Pan Alley）裡的一名詞曲作家。他的作曲簡潔、優美，卻又不過於單純；填詞雖不似艾拉‧蓋西文（Ira Gershwin）或柯爾‧波特（Cole Porter）那般有著美麗豐富，但卻能令人琅琅上口，別具魅力。他的代表作包括：常常在美國職棒比賽第七局中場演唱的〈天佑美國〉（*God Bless America*）、聖誕名曲〈白色聖誕節〉（*White Christmas*）以及曾經被電影《英倫情人》拿來當作插曲的〈臉頰相貼〉（*Cheek to Cheek*）等，最有名的歌舞劇作品則包括1946年的《飛燕金槍》（*Annie Get Your Gun*）等等。

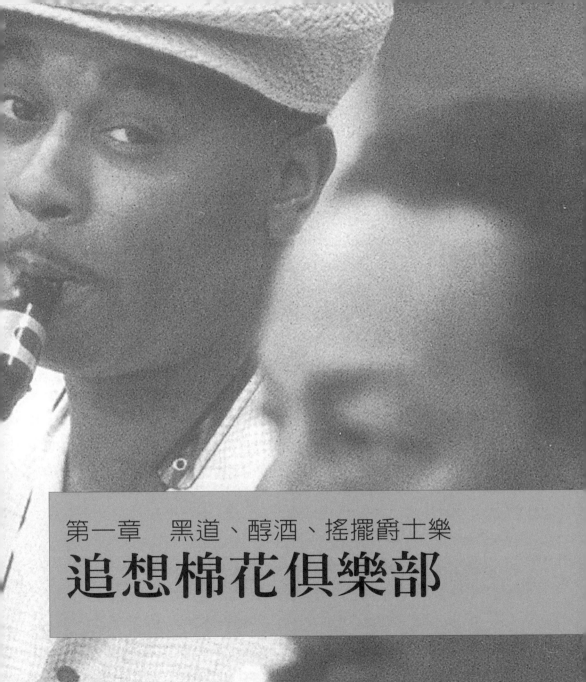

第一章　黑道、醇酒、搖擺爵士樂

追想棉花俱樂部

爵士樂來到了紐約

　　紐約市民與爵士樂的第一次接觸，發生在1917年。1917年1月27日，《紐約時報》（*New York Times*）上刊登了這麼一則廣告：

狄西蘭原味爵士樂團（The Original Dixieland Jass Band）

　　狄西蘭原味爵士樂團（The Original Dixieland Jass Band）^{（註一）}首度在東岸登台演出。

　　簡稱「ODJB」的狄西蘭原味爵士樂團是個白人五重奏樂團，他們當時的表演場地位於59街哥倫布圓環（the Columbus circle）的萊森威伯餐廳（Reisenweber's restaurant）。1920年，第一家商業電台在紐約市成立，兩年內商業電台如雨後春筍般成立了五百多家，爵士樂也隨著音樂電台的普及而被廣為傳播；二〇年代以後，位於紐約32街與百老匯大道附近的錫盤巷（Tin Pan Alley），已經變成了爵士樂唱片公司的重鎮。

　　「ODJB」幸運地在1917年2月就獲得了錄音的機會，由維克多留聲機公司（Victor Talking Machine Company）^{（註二）}出版發行，創下百萬張的銷售紀錄，據說是有史以來第一張爵士樂唱片。不過，雖然「ODJB」在宣傳海報中號稱「爵士樂始祖」（Creators of Jazz），但其實在他們之前，已經

有很多爵士樂手活躍於紐奧良地區，所以不能算是「始祖」^(註三)。

當時他們的爵士樂風格還是「紐奧良傳統爵士樂」（New Orleans Traditional）——從進行曲、軍樂、送葬音樂與節慶音樂中所衍生出來的，也是最早的爵士樂型態。它強調樂團的合奏演出，每一種樂器都扮演不同角色：小號（或短號）負責主旋律的部分，單簧管以華麗的「對位旋律」（countermelodies）附和著主旋律，伸縮喇叭負責和聲，鋼琴、斑鳩琴、吉他、土巴號、貝斯還有鼓等樂器則負責維持節奏，這時候他們所演奏的音樂還是使用速度比較慢的二拍節奏。

艾靈頓公爵入主「棉花俱樂部」

隨著爵士樂攻佔各家大大小小的酒店、夜總會與舞廳，爵士樂本身的演奏方式與曲風也開始產生質變；從二〇年代中期以後，爵士樂開始慢慢進入了「搖擺樂的時代」（the Swing era）。這時樂曲已經改成四拍節奏，再加上「切分音」（syncopation）^(註四)的運用，有著一種讓人想要隨之起舞的搖擺感。「搖擺樂」的另一個特色是：「即興」（improvisation），但這並不表示傳統爵士樂就沒有「即興」演出。傳統爵士樂許多樂曲根本是口耳相傳，就算有樂譜，也只是簡單的大綱與和絃，所以大多靠樂手們集體以即興的方式演出。但是到了搖擺樂時代，因為樂團編制逐漸擴大，要集體即興演出並不容易，所以演變成個人獨奏時的即興演出。

例如艾靈頓公爵（Duke Ellington）^(註五)在二〇年代所編寫的曲目中，

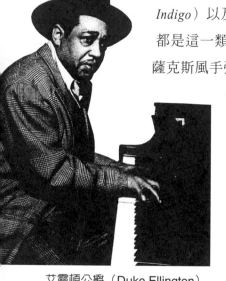

艾靈頓公爵（Duke Ellington）

就為獨奏者（通常是管樂手）留下很大的即興表演空間。像是〈黑與棕的幻想曲〉（*Black and Tan Fantasy*）、〈靛藍心情〉（*Mood Indigo*）以及〈再會吧聖路易〉（*East St. Louis Toodle-Oo*），都是這一類的作品，小號手巴伯‧麥利（Bubber Miley）、薩克斯風手強尼‧哈吉斯（Johnny Hodges）都因此成為獨當一面的樂手，另外組了自己的樂團（註六）。

　　艾靈頓公爵的搖擺樂曲風越來越受到歡迎，1927年時他被人從「肯德基俱樂部」挖角到「棉花俱樂部」。在1927年12月到1931年2月這段期間，艾靈頓公爵一直是棉花俱樂部（the Cotton Club）的台柱，他充滿變化的曲風與噱頭十足的舞蹈表演，也成為該俱樂部的特色。

黑道、禁酒令、棉花俱樂部

　　寫到這裡，讓我們暫時撇下音樂，談談有關「棉花俱樂部」的一些事情。

　　此時除了爵士樂風的轉變，美國社會也因為通過一項新法律，而發生了翻天覆地的變化。1919年1月16日，美國國會通過憲法第十八條增修案，規定一年後正式實施「禁酒令」。所以1920年開始，任何美國人都不

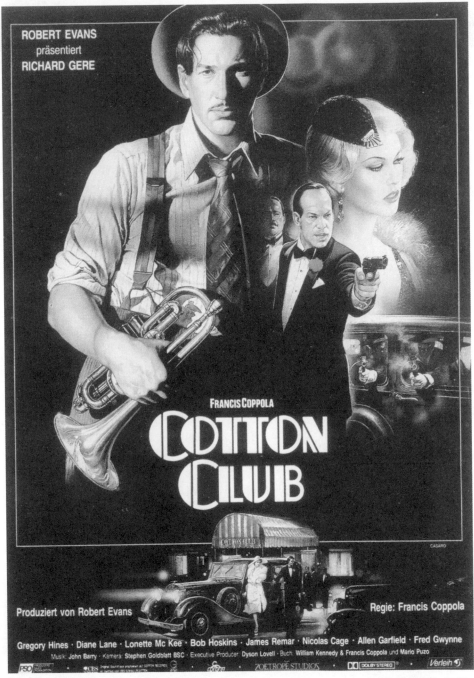

《棉花俱樂部》海報

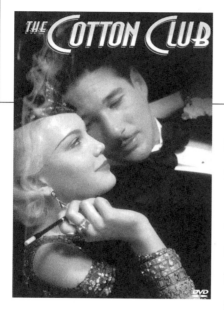

《棉花俱樂部》
（THE COTTON CLUB）巨圖

能在美國境內製造、販賣或運輸酒類
飲料，也不能從外國進口酒類。

　　如果您有看過凱文・科斯納
（Kevin Costner）、史恩・康納萊（Sean
Connery）與勞勃・狄尼洛（Robert de
Niro）在1987年所主演的黑道電影
《鐵面無私》（*The Untouchables*），就知
道「禁酒令」是怎麼一回事了。大家都想喝酒，可是只有黑道的勢力足
以大規模生產私酒，酒類市場被黑道壟斷，並從中謀取暴利而成為一方
惡霸，各位只要看看勞勃・狄尼洛在片中囂張的樣子就知道了，他所飾
演的芝加哥黑道老大，就是美國歷史上最有名的惡棍之一：艾爾・卡彭
（Al Capone）！

　　而棉花俱樂部跟這一切到底有啥關係？因為棉花俱樂部的歷史就是
「禁酒令」的歷史！1920年，棉花俱樂部在紐約哈林區開幕，店東是前任
的重量級拳王傑克・強森（Jack Johnson）（註七），1922年由歐尼・馬登
（Owney "Killer" Madden）接手。歐尼・馬登是黑社會老大，綽號「殺

手」，他就像芝加哥的艾爾・卡彭一樣，控制了城裡的洗衣店、計程車業、夜總會，最重要的是：所有的私酒買賣都由他總管，他是老大裡面的老大，是紐約市的地下市長。

二○、三○年代美國黑道橫行霸道，所以在電影《棉花俱樂部》裡面，除了歐尼・馬登之外，我們還可以看到各式各樣的黑道角色：

班皮・羅茲（Bumpy Rhodes）——當時紐約黑道真的有這號黑人，不過實際人名應該是班皮・強森（Bumpy Johnson）。演他的人是誰？就是《駭客任務》（*Matrix*）裡面的「孟菲斯」（Morpheus）(註八)。

文森・杜懷爾（Vincent Dwyer）在片中是男主角狄西・杜懷爾（Dixie Dwyer）的弟弟。這個角色的原型是綽號「瘋狗」的文森・柯爾（Vincent "Mad Dog" Coll），他們除都叫「瘋狗」，也都惹上了歐尼・馬登，最後被……「幹掉做肥料」。這個被亂槍打死的角色，是由尼可拉斯・凱吉（Nicolas Cage）飾演，當時他還沒成為好萊塢一線男星，演技也不如今日純熟，據說，能夠軋上一角是因為他跟導演一樣，都姓「科波拉」(註九)！

其他黑道角色還有：鼎鼎大名的黑手黨老大，綽號「好狗運」的查理・魯奇安諾（Charlie "Lucky" Luciano）(註十)，不過戲份不多；還有一個是狂傲暴躁、殺人不眨眼的「荷蘭佬」・舒爾茲（Dutch Schultz）(註十一)，就是《慾望城市》影集（*Sex and City*）裡面的Richard，女主角Samantha的飯店大亨男友。

「白」與「黑」的畸戀

　　《棉花俱樂部》就是黑道為了私酒的利益而火拼的故事，俱樂部樓下是紙醉金迷的歌舞演出，但樓上卻有黑道在談判、火拼，「荷蘭佬」與人一言不合，就用牛排刀將對方解決掉。此外，「黑」與「白」的畸戀也是這部片的主題。首先是男主角李察‧吉爾（Richard Gere）與女主角戴安‧蓮恩（Dianne Lane）的戀情。李察‧吉爾飾演的爵士樂短號手狄西‧杜懷爾，某天在酒店裡湊巧救了被仇家暗殺的「荷蘭佬」‧舒爾茲，於是成為「荷蘭佬」的手下，被安排開車接送情婦，也就是戴安‧蓮恩飾演的薇拉‧西賽羅（Vera Cicero），結果兩人居然墜入愛河，無法自拔。

　　「白道爵士樂手」與「黑道情婦」之間的畸戀當然不會有好結果。他們的情愫被「荷蘭佬」發現後，幸好有歐尼‧馬登罩著，狄西才能保住

《THE COTTON CLUB》
/ O.S.T. / 1984 /
GEFFEN

小命。但是歐尼‧馬登並沒有安排狄西在棉花俱樂部裡面表演，因為「棉花俱樂部」的死規矩是：只有白人才能坐在台下喝酒，只有黑人才能在台上演出。

於是馬登把狄西送去試鏡，把他捧成好萊塢的大明星。而令狄西大紅大紫的那部片裡面，他居然是飾演「黑幫老大」（Mob Boss），因為狄西周旋在黑道老大之間，對他們的言行瞭若指掌，有誰能比他更適合這個角色？

另一段畸戀則是黑人舞者「沙人」‧威廉斯（Sandman Williams）^{（註十二）}與女歌手萊拉‧奧利佛（Lila Rose Oliver）^{（註十三）}。萊拉是黑人與白人的混血兒，看起來比較不像黑人，這讓他們的戀情備受歧視、打壓，即使想去旅館開房間也被拒絕。看過《棉花俱樂部》的人或許都會有一個感覺：導演法蘭西斯‧科波拉（Francis Ford Coppola）確實點出當時黑人在黑道也備受歧視的處境，但是他並沒讓黑人在片中有太多戲劇表現，黑人的演出僅限於舞蹈與音樂演奏。

精湛的爵士樂與踢踏舞技

提到「踢踏舞高手」，一般大概會想到「火焰之舞」的愛爾蘭舞王麥可‧佛萊利（Michael Flatley）。但是在看過這部片子之後，你一定會對黑人的踢踏舞技留下深刻印象，特別是飾演「沙人」‧威廉斯

的葛雷哥利‧海因斯（Gregory Hines）。

　　2003年才因肝癌去世的海因斯，是個土生土長的哈林區黑人，他與哥哥莫里斯‧海因斯（Maurice Hines）一起在哈林區的阿波羅劇院登台時，他才六歲^(註十四)。「沙人」‧威廉斯在片中備受壓迫，他代表當時處處受到打壓的黑人，有志難伸，戀愛不順；但是，精湛的踢踏舞演出卻讓他發光發熱，特別是片尾那段長達五分多鐘的獨舞，也是整部片的最高潮。

　　與那一段獨舞穿插進行的，是查理‧魯奇安諾與歐尼‧馬登派人暗殺「荷蘭佬」的場景，兩者皆令人血脈賁張。身穿白色西裝的「沙人」在黑暗的舞台上跳著踢踏舞，被聚光燈投射的他，是全場最受注目的焦點，他舞跳完時，「荷蘭佬」同時也被亂槍射成蜂窩。

　　舞蹈的場景除了劇情需要，也與爵士樂緊密結合，帶給觀眾高度娛

《CABIN IN THE SKY》 /
O.S.T. / 1996 /
disconforme

《解剖謀殺電影原聲帶》
（Anatomy of a Murder）/
艾靈頓公爵（Duke Ellington）
/1999 / COLUMBIA

樂性的視覺享受。這部電影中，收錄了艾靈頓公爵的許多作品，包括：〈棉花俱樂部踢踏舞曲〉（*Cotton Club Stomp #1*、*#2*）、〈靛藍心情〉、〈再會吧聖路易〉，還有象徵整部電影圓滿結束的〈黎明快車組曲〉（*Daybreak Express Medley*）：無奈地與女主角分手的男主角，獨自前往火車站時卻驚喜地看到，女主角已經把行李帶著，早早在車站等他了——因爲「荷蘭佬」死了，他們也自由了！

　　我們也可以從片中的幾個鏡頭中，看到演員詮釋的艾靈頓公爵總是一派紳士優雅風範，有條不紊地在後台處理演出事宜。艾靈頓公爵也曾多次爲電影寫作配樂，或者客串演出，作品包括：《空中樓閣》（*Cabin in The Sky*, 1943年）、《桃色血案》（*Anatomy of An Murder*, 1959年）、《迷霧追魂》（*Play Misty for Me*, 1971年）。

沒有人比他更搖擺

在整個爵士樂壇裡，能夠把搖擺樂發揮到如此淋漓盡致的黑人，艾靈頓公爵恐怕是第一人，正如他的一首知名樂曲所說的：「如果沒有搖擺韻味的話，這玩意兒就什麼也不是！」（It Don't Mean a Thing, If it Ain't Got That Swing）。美國總統尼克森（Richard Nixon）也曾說過：「在美國樂壇的大老裡面，沒有人比公爵更具有令人搖擺的功力，沒有人的地位比他更高。」

男男女女相擁而舞，台上的演出也精采紛陳，這就是紐約哈林區的「棉花俱樂部」，如此迷人，如此危險，充滿各種刺激奇異的故事，流傳後世……

後記

1933年2月5日，「禁酒令」正式被廢止。據說當夜全美國一共喝掉了一百五十萬桶啤酒，彷彿只有這樣，才可以慶祝「禁酒」時代的結束。那可是有13年啊！不知道當時美國人是怎麼熬過去的？

《棉花俱樂部》只拍到1933年歐尼・馬登入獄為止。1935年，哈林地區發生種族衝突，暴動事件頻傳。1936年2月，哈林區的棉花俱樂部因為治安問題，生意一落千丈，不得不暫時停止營業。同年9月份，俱樂部搬遷到市中心西48街，直到1940年6月才正式關門大吉，「棉花俱樂部」就此走入歷史……

註解

註一：狄西蘭原味爵士樂團演奏的是「紐奧良傳統爵士樂」，五個成員清一色都是白人，包括團長兼短號手尼克·拉羅卡（Nick La Rocca）、演奏單簧管的賴瑞·席爾茲（Larry Shields）、鼓手湯尼·史巴貝洛（Tony Sbarbaro）、綽號「老爹」的伸縮號手艾德溫·愛德華茲（Edwin Edwards），以及演奏鋼琴的亨利·拉加斯（Henry Ragas）。後來團名裡面的"Jass"之所以會改為"Jazz"，據說是因為"Jazz"裡面包含了"Ass"（屁股），有礙觀瞻。「狄西蘭」本來是指美國在1961年獲得的東南方各州，後來因為「狄西蘭原味爵士樂團」的出現，有些人則開始把「狄西蘭爵士樂」（Dixieland Jazz）當成白人樂團所演奏的「紐奧良傳統爵士樂」，「狄西蘭樂團」也成為白人爵士樂團的代名詞。

註二：也就是後來的RCA Victor公司，後來變成博德曼唱片集團（BMG），2004年時則與SONY合併為SONY BMG。

註三：至少綽號「國王」的小號大師喬·奧利佛（Joe "King" Oliver）、綽號「果凍捲」的鋼琴大師費迪南·摩頓（Ferdinand "Jelly Roll" Morton）以及短號手巴迪·波登（Buddy Bolden）等人，都比他們更早出道。

註四：在傳統樂曲中，當我們在演奏一節四四拍的音樂時，通常會把重拍放在第一和第三拍；可是爵士樂卻把重拍放在第二、四拍，如此一來造成完全不同的效果，也產生一種搖擺的感覺。

註五：艾靈頓公爵（Duke Ellington，1899-1974）原名愛德華·甘迺迪·艾靈頓（Edward Kennedy Ellington），出生於華盛頓的一個中產階級黑人家庭，高中即輟學參加職業演出，組團後在1923年就轉往紐約市發展，隔年獲得出唱片的機會。

註六：巴伯·麥利雖然在1930年另組樂團，但是卻於1932年因結核病病逝紐約，得年二十九歲。

註七：喜歡麥爾斯·戴維斯（Miles Davis）的人，對這個名字應該都不陌生。老麥在1971年曾經發過一張《向傑克·強森致敬》（*A Tribute to Jack Johnson*）專

輯，就是他為這位拳王的紀錄片所創作的配樂。

註八：黑人演員勞倫斯・費雪本（Laurence Fishburne），當年他還未改名，名字還是
　　　賴瑞・費雪本。

註九：《棉花俱樂部》的導演也是《教父》（*The God Fateher*）的導演：法蘭西斯・科
　　　波拉，而尼可拉斯・凱吉的原名則是「尼可拉斯・金・科波拉」（Nicolas Kim
　　　Coppola），導演是他叔叔。

註十：黑手黨老大魯奇安諾（1896-1962）是西西里島的移民，在《棉花俱樂部》的結
　　　局中，他成為實際掌權的黑道人物，也接管了棉花俱樂部，而歐尼・馬登則是因
　　　為違反假釋規定，坐牢去了。

註十一：「荷蘭佬」・舒爾茲（Dutch Schultz，1902-1935）：他是紐約布朗克斯區的
　　　　私酒大王，但他其實是德國裔猶太人，並非荷蘭裔。

註十二：由百老匯的黑人男星葛雷哥利・海因斯（Gregory Hines）飾演。海因斯是百
　　　　老匯知名的踢踏舞王，也曾在《飛越蘇聯》（*White Nights*）等電影演出。

註十三：由女演員蘿內特・麥基（Lonette McKee）飾演。

註十四：他們兄弟倆也一起參加《棉花俱樂部》的演出，在片中飾演威廉斯兄弟，莫里
　　　　斯飾演克萊・威廉斯（Clay Williams）。在電影中，他們兄弟倆一開始是合作
　　　　演出，後來因弟弟想要單飛而拆夥翻臉，最後又在舞台上重修舊好。這個情節
　　　　其實就是他們真實生活的寫照，他們合作關係不但長達二十年，而且兩人的祖
　　　　母也曾經在《棉花俱樂部》中演出。

第二章　美國中部的爵士風雲

《堪薩斯情仇》中
的黑道、種族與音樂

經濟蕭條中的堪薩斯城

　　時間是1934年。

　　「禁酒令」雖然已經在前一年2月解除，但是全國仍然陷在經濟蕭條當中，只有一個城市不受影響——就是位於密蘇里州，向來被稱爲「平原上的巴黎市」的堪薩斯城。當時整個堪薩斯城都在民主黨籍超級黑金政客湯姆・潘德加斯（Tom Pendergast）的魔掌之中，貪污、詐欺、賭博等各種犯罪大行其道，簡直是投機客與黑心商人夢寐以求的天堂，就連後來當上美國總統的杜魯門（Harry Truman）都曾在其幫助下，取得民主黨參議員候選人資格。

　　在黑金蓬勃發展的同時，城市裡的酒吧與俱樂部、舞廳林立，例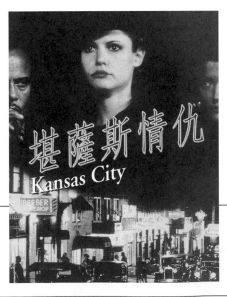如「雷諾俱樂部」（the Reno Club）、「盛開櫻桃俱樂部」（the Cherry Blossom）以及「乾草堆俱樂部」（the Hey-Hay Club），都是盛極一時的玩樂場所，因此堪薩斯城才會成爲李斯特・楊（Lester

《堪薩斯情仇》（KANSAS CITY）
/ 芳妮多媒體

Young）、柯曼‧霍金斯（Coleman Hawkins）、班‧韋伯斯特（Ben Webster）^{（註一）}、貝西伯爵（Count Basie）等大師

級爵士樂手的活動舞台，而在堪薩斯城土生土長，綽號「菜鳥」的查理‧帕克（Charlie Parker）也是在這裡開始他的音樂生涯的。

　　美國導演勞勃‧阿特曼（Robert Altman）就是土生土長的堪薩斯人，他在回憶三〇年代禁酒令解除前後的堪薩斯城時是這樣說的：「黑手黨就是那裡的統治者，公開販酒，還掛招牌。」他在1996年推出的《堪薩斯情仇》（*Kansas City*），可說是一位七十幾歲老導演的思鄉懷舊之作。片中許多情節都是從父親口中得知的鄉里軼聞，刻劃出當時社會治安的敗壞，以及政治人物的貪污嘴臉。像是白人小混混用煤炭渣把自己化妝成黑人，與黑人計程車司機合夥搶劫黑人賭客，不過最後還是難逃被識破、被幹掉的厄運；一整卡車的白人投票部隊被載往投票所，每個人都要投一、二十次票，只為了換取幾杯酒，其中有人才開口要求先喝酒再投票，就被拖出來痛扁一頓，更有人因為走錯投票場所而被當場格斃。

　　《堪薩斯情仇》這部電影呈現出三〇年代的美國社會縮影。觀眾可以看到，操控選舉大局的，不是媒體，也不是政治理想，更不是候選人的政見，而是擁有龐大動員能力的黑手黨，民主黨政要（前參議

員，羅斯福總統的顧問）的妻子遭人綁架，不報警卻透過州長找黑道幫他解決問題，因為黑白兩道掛勾已經不是新聞了。

黑道卒子的悲歌

　　《堪薩斯情仇》劇情極為簡單，描述1934年參議員選舉期間兩天內發生的事。主線是總統顧問妻子的綁架案，顧問之妻在豪宅中被人用槍押走，綁匪也是個女人，動機不是為財，而是希望用顧問妻子的命來換回丈夫的命。她的丈夫搶劫一位身懷鉅款的賭客，本來以為可以全身而退，可惜易容策略失敗，被人認出是個假黑人，最後被賭場

《堪薩斯情仇 電影原聲帶》（KANSAS CITY）/ 1996 / Verve / 環球

老闆抓了起來。

　　全片焦點在兩個女人身上：一個是出身中下階級，談吐粗鄙的電話公司女接線生，整天都沉迷在電影的幻想世界中；一個則是豪門的深宮怨婦，因為丈夫在華盛頓任職而備感寂寞，因為毒癮而過著精神恍惚的日子。這兩個在日常生活中毫無交集的人物，在這意外事件中偶然地發生了聯繫，兩人的關係也跳脫一般綁匪與肉票之間的刻板印象，彷彿建立起一種共同歷險的互信。可惜最後劇情急轉直下，譜出了一曲黑道卒子的悲歌：女綁匪最後盼回了丈夫的遺體，還被顧問夫人趁亂開槍射殺。

　　導演阿特曼在這部電影中沿用他過去最擅長的敘事方式，以跳躍交叉的插敘手法來呈現劇情，描述當時社會失序的景象，如種族歧視、政治腐敗等等，並且以節奏強烈的爵士樂融入了混亂緊張的劇情中，阿特曼也說過：「《堪薩斯情仇》就像一首爵士樂曲，整部電影就是在爵士樂的氛圍中建構出來的。」

　　從電影可以看到，當時的黑人大多是中下階級，例如：清潔女工、計程車司機，或是黑道混混。片中除了賭場老闆，唯一的有錢人就是那個被搶的倒楣鬼，他是個電話線工程的承包商，雖然沒被得逞，但還是在賭桌上輸掉了所有失而復得的錢。電影中看來較為體面的黑人，是那些沒有台詞的黑人爵士樂手。

　　賭場老闆所開設的「嘿嘿俱樂部」（Hey-Hey Club，與當年的「乾草堆俱樂部」只有一字之差）整天都有樂手演出，由拍攝當時爵士樂

壇的一堆新生代與中生代樂手：薩克斯風手約書亞・瑞德曼（Joshua Redman）、詹姆斯・卡特（James Carter）、小號手尼可拉斯・派頓（Nicholas Payton）以及女鋼琴家葛芮・愛倫（Geri Allen）等人，來分別飾演李斯特・楊、柯曼・霍金斯、貝西伯爵，以及當年最知名的女爵士鋼琴師瑪莉・露・威廉斯（Mary Lou Williams）。至於在堪薩斯城土生土長的咆勃爵士樂大師查理・帕克，當年還只是個十幾歲的高中生，片中演他躲在「嘿嘿俱樂部」的角落裡，欣賞幾位大師一起競飆爵士樂。

瑪莉・露・威廉斯

堪薩斯城是幾個讓搖擺爵士樂手如魚得水的幾個城市之一，貝西伯爵成為樂隊領班到1936年秋天前往紐約發展的這段時間，雖然只有短短一年多，但他可是當時堪薩斯爵士樂壇不可或缺的靈魂人物。貝西伯爵本來是班尼・摩頓（Bennie Moten）樂團中的鋼琴師，但1935年摩頓因扁桃腺切除手術失敗而過世之後，團中的幾個主要成員便跟著貝西伯爵另外成立了一個以貝西伯爵為名的團，團員包括吉他手佛來迪・格林（Freddie Green）、鼓手喬・瓊斯（Jo Jones）等人，當然，最重要的就是次中音薩克斯風手李斯特・楊。

在搖擺爵士樂的時代，貝西伯爵是唯一能夠與艾靈頓公爵相提並

論的黑人爵士樂隊領班。他的編曲作曲功力不及艾靈頓公爵，獨奏的實力也不如另一位樂隊領班班尼・固曼（Benny Goodman），但他的作品往往熱鬧非凡，帶有濃厚的南方藍調色彩，是極具代表性的黑人聲音。《堪薩斯情仇》中倒是搞錯一件事，如果電影是描述1934年，那麼在「嘿嘿俱樂部」領銜演出的人就不會是貝西伯爵了，因為當年他還只是班尼・摩頓旗下的鋼琴師而已。

這部電影中最為人津津樂道的一幕，是兩位次中音薩克斯風手李斯特・楊與柯曼・霍金斯，在「嘿嘿俱樂部」的一場精采爵士樂對決，最後結果是平分秋色，不分軒輊。這橋段巧妙地反映出兩人之間的「瑜亮情結」，前者的風格比較舒緩溫柔，號稱是「酷派爵士樂」始祖；後者則比較激烈急進，似乎預示了10年後的「咆勃爵士樂」。

有趣的是，女爵士鋼琴師瑪莉・露・威廉斯曾透露過，這兩位傳奇樂手確實在1934年有過一場世紀大對決，地點在堪薩斯城藤蔓街上

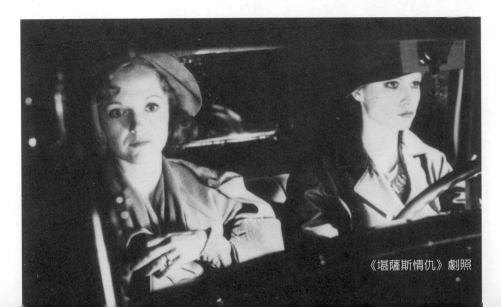

《堪薩斯情仇》劇照

的「盛開櫻桃俱樂部」。柯曼‧霍金斯在這場對決之前，可是「打遍
天下無敵手」的狠角色，直到與小他五歲的李斯特‧楊同台競飆之
後，才總算是棋逢敵手。可惜這次競飆就如火花一樣稍縱即逝，事後
霍金斯遠赴巴黎、倫敦等地演出，一直到1939年才回到美國；李斯
特‧楊則是離開堪薩斯城前往紐約，擔任佛萊契‧韓德森樂團
（Fletcher Henderson Orchestra）的薩克斯風手，頂替柯曼‧霍金斯的空
缺，一直到1936年，才在紐約與貝西伯爵的樂團重逢。

《銀色、性、男女》中也加入了濃厚爵士樂元素

　　勞勃‧阿特曼這位美國導演生於1925年，代表作包括《外科醫生》
（*MASH*, 1970）、《窮徒末路》（*Thieves Like Us*, 1974）、《超級大玩家》

（*The Player*, 1992），以及《銀色、
性、男女》（*Short Cuts*, 1993），1996
年時獲威尼斯影展頒發終生成就獎。
今年已經高齡80的阿特曼在二次世界
大戰期間曾加入美國空軍，在婆羅州
與荷屬東印度群島上空執行過五十幾
次轟炸任務；回到國內後，偶然成為
一名編劇，10年後才正式成為導演。
他在1957年完成了兩部導演處女作：

《Mrs. Parker and The Vicious Circle》 / O.S.T. / 1994 / Varese Records

一部是以堪薩斯城青少年幫派問題為背景的青少年幫派劇情片，另一部則是紀錄片《詹姆斯·迪恩的故事》（*The Story of James Dean*）（註二）。

　　阿特曼是個特立獨行的導演，他的運鏡手法、劇情結構以及敘述方式都非常特別，即使是警匪片、西部片、歌舞片等商業氣息較重的題材，都能被他拍得不落俗套。跟克林·伊斯威特（Clint Eastwood）、伍迪·艾倫（Woody Allen）與史派克·李（Spike Lee）等導演一樣，阿特曼也是個爵士樂迷，不但執導了一些以爵士樂為素材的電影，配樂也常常有著濃厚的爵士風味。例如1994年的《帕克夫人的情人》（*Mrs. Parker and The Vicious Circle*）以及1997年的《餘暉》（*Afterglow*），阿特曼都與爵士小號手兼配樂家馬克·伊山（Mark Isham）合作，用感性的抒情爵士樂語彙來勾勒人類的情慾問題，讓劇情與音符能夠緊密結合。

　　除了《堪薩斯情仇》以外，阿特曼1993年的《銀色、性、男女》，也是以爵士樂為基調。《銀色、性、男女》是根據美國「極簡

安妮‧蘿絲

主義派」小說家雷蒙‧卡佛（Raymond Carver, 1938-1988）的同名作品改編而成的，阿特曼除了把故事背景從美國東岸改為洛杉磯以外，也為了加入爵士樂的元素，而創造出黛絲‧川娜與柔伊‧川娜（Tess & Zoe Trainer）這對母女，前者是世故的中年爵士女伶，後者則是生性內向，沉默寡言的女大提琴家。

在《銀色、性、男女》裡面，由正牌爵士女伶安妮‧蘿絲（Annie Ross）（註三）所飾演的黛絲‧川娜，雖然是電影版才有的角色，但是她演唱的歌曲卻點出原作中想表達的基本主題，就像第一首歌曲的歌名一樣，每個人都是「被困在生活中的囚徒」（"Prisons of Life"），無路可退。

本片由許多故事穿插而成：一對夫妻正在幫兒子籌備生日派對，可是兒子卻在一場車禍中陷入昏迷；年輕的媽媽在照顧幼兒之餘，還得靠0204的電話女郎工作來養活一家三口，她丈夫雖然不願意，但為了生活也莫可奈何；三個男人一起釣魚時居然發現了一具溺斃女屍，但是三人卻決定等到週末快結束後才報警；因為鄰居那位陷入昏迷的小孩去世，柔伊‧川娜一時失神，開車入車庫後忘記熄火，以致吸入過多廢氣而意外身亡……

參與這部電影演出的演員包括鄉村歌手萊爾‧洛維（Lyle

Lovett）、搖滾歌手湯姆・威茲（Tom Waits）、已逝的老牌演員傑克・李蒙（Jack Lemmon, 1925-2001）、女演員安蒂・麥道威爾（Andie MacDowell）以及好萊塢的才子型演員兼導演提姆・羅賓斯（Tim Robins）等人。

片中共有22個主角，所有人在宛如蜘蛛網的劇情中，最後都由1988年的加州大地震給聯繫在一起。雷蒙・卡佛筆下的小人物往往活靈活現，演繹出令人笑中帶淚的諸多故事。片中每個陷入困局的人都想改變自己的命運，都想多少做出一些改變，但是忙了半天，卻往往發現其實只是在兜圈圈，根本白忙一場。人生的絕望透過阿特曼的電影敘述，被描繪得更為透徹。

後記

事實上，《銀色、性、男女》裡面並沒有太多與爵士樂有關的情節與主題，唯一與爵士樂扯得上邊的，是安妮・蘿絲在片中飾演「低調俱樂部」（the Low Note Club）的駐唱歌手黛絲・川娜，每次她在演唱時，台下觀眾總是一片亂哄哄的，根本沒人在專心聆聽。黛絲對這些觀眾真是深惡痛絕，她如此抱怨：

> 我痛恨洛杉磯——那些觀眾只會在台下打屁、喝可樂……
> 我想我應該在阿姆斯特丹找個差事，只有那邊的人才真的知道
> 如何對待一位爵士樂手。

　　黛絲・川娜無法改變台下聽眾的品味，這不但是她的困境，也是所有爵士樂手所面對的生命困境與痛苦。雖然美國是創造爵士樂的國家，但是經過歷史的演進與淘汰，爵士樂手似乎很難找在國內到知音，無法受到聽眾的認同，因此才會出現許多爵士樂手曾在歐洲長期巡迴演出的特殊現象。

　　勞勃・阿特曼在《堪薩斯情仇》中，透過特有的爵士美學觀點，來呈現歷史中的堪薩斯城，把城市的命運與個人的命運結合在一起，片中女綁匪與她丈夫的死亡呈現出城市的黑暗面，暗示有些宿命的陰影是爵士樂的活力精神所不能克服的。《銀色、性、男女》也是一樣，片中的有趣歌曲，除了〈被困在生活中的囚徒〉之外，還有〈懲罰之吻〉（*Punishing Kiss*）、〈去死吧，別再說愛〉（*To Hell With Love*）以及〈不想再哭〉（*I Don't Want To Cry Anymore*）（註四），這些歌曲中的暗示，是否讓你對生命有一些新的體悟呢？

註解

註一：在咆勃爵士樂大行其道之前，搖擺爵士樂壇上有三個公認的首席「tenor man」（次中音薩克斯風手），分別是李斯特‧楊、柯曼‧霍金斯以及班‧韋伯斯特，其中韋伯斯特更是一個土生土長的堪薩斯人。日本小說家村上春樹曾對這三個人有過極為精準的評論：「李斯特‧楊的音樂像溫柔而大膽的抒情詩，霍金斯吹出的則是尖銳垂直而充滿野心的樂句，韋伯斯特的表演則像是均整強烈、直接而富於搖擺感的歌。」

註二：詹姆斯‧迪恩（1931-1955）：五○年代好萊塢叛逆角色的代表性人物。1951年踏入影壇，但在四年後就因為駕駛保時捷跑車超速而車禍喪生，得年僅24歲。

註三：安妮‧蘿絲（Annie Ross, 1930-）是英國的資深爵士女歌手，五○年代曾在紐約與知名的「現代爵士樂四重奏」（the Modern Jazz Quartet）合作，後來又與顫音琴手萊諾‧漢普頓（Lionel Hampton）所領軍的樂團一起在歐洲巡迴演出，六○年代之後回到英國發展。在電影演出方面，除了阿特曼的《銀色、性、男女》與《超級大玩家》以外，她也曾參加《超人第三集》（Superman 3）等電影的演出。

註四：這些歌曲都不是爵士樂曲，而是流行或搖滾樂曲，唯一與爵士樂扯得上邊的，大概只有〈懲罰之吻〉，這首歌的作者是加拿大天后級爵士女伶黛安娜‧克瑞兒（Diana Krall）的丈夫，英國搖滾歌手艾維斯‧寇斯特羅（Elvis Costello）。

第三章　名導眼中的爵士年代
伍迪・艾倫的自傳
電影：《那個時代》

「小金人」的魅力不敵爵士樂

如果你碰巧置身那家位於紐約七十六街的「卡萊爾夜總會」（Café Carlyle），就有可能看到牆上的樂團演出班表寫著：

星期一：伍迪・艾倫與艾迪・戴維斯的紐奧良爵士樂團（Woody Allen & Eddie Davis' New Orleans Jazz Band）」[註一]

不要懷疑，你並沒有看走眼。伍迪・艾倫就是那位鼎鼎大名的美國導演，九〇年代還曾經因為與養女順宜（Soon-Yi Previn）[註二]的畸戀，而與當時的同居女友米亞・法羅（Mia Farrow）鬧上法院。在那段沸沸揚揚、不得安寧的日子裡，伍迪・艾倫抱持著「電影照拍，豎笛照吹」的政策，除了每年出品一部電影作品以外，也同樣按照過去二、三十年以來的習慣，每星期一都帶著自己的樂團到夜總會演出爵士樂。

另一個更扯的故事是：伍迪・艾倫執導的《漢娜姐妹》（*Hannah and Her Sisters*）在1986年獲得第59屆奧斯卡金像獎的七項提名[註三]，結果他老兄硬是不肯參加頒獎典禮，照舊在「麥可的酒吧」（Michael's Pub）[註四]演出爵士樂。他的理由很簡單：因為他不喜歡美國西岸的城市（根據他的表示，過去二、三十年來，他只在好萊塢待過四、五天；原因正如他自己所說：「誰會喜歡那種可以紅燈右轉的城市？」），另一方面是他覺得演藝人員之間不應該競爭，那很愚蠢。

不過，無論如何，從這裡也可以看出伍迪・艾倫是一個認真看待

《MANHATTAN》 / O.S.T. / 1990 /
SONY

爵士樂的人：奧斯卡金像獎在他心中
的份量居然比不過一場爵士樂演出。
事實上，從他第一部執導的作品《傻
瓜大鬧科學城》（*Sleeper*, 1973年）開
始，他的電影就與爵士樂結下不解之
緣。例如，他特別情商紐奧良著名的「典藏廳爵士樂團」（Preservation
Hall Jazz Band）負責《傻瓜大鬧科學城》的電影配樂工作，而且自己
也親自下海演奏豎笛；在另外一部電影《曼哈頓》（*Manhattan*）裡
面，黑人小號大師路易・阿姆斯壯（Louis Armstrong）的爵士樂作品
〈馬鈴薯藍調〉（*Potato Head Blues*）則是讓男主角艾薩克・戴維斯
（Isaac Davis，由伍迪・艾倫飾演）感到生命值得留戀的事物之一；至
於《星塵往事》（*Stardust Memories*, 1980）一片的片名則是借用阿姆斯
壯在1931年發行的同名樂曲〈星塵〉（*Stardust*），這首樂曲在片中也是
象徵男女主角愛情的情歌。

自傳電影——《那個時代》

透過上述幾個例子，我們可以大致了解爵士樂在伍迪・艾倫的電

影創作中的地位。伍迪‧艾倫生於1935年，出生、成長於紐約市的布魯克林區，原名艾倫‧史都華‧柯尼斯堡（Allen Stewart Konigsberg）；他的童年也是美國社會受到爵士樂影響最深刻的年代：打開收音機，傳來的是各種流行暢銷的爵士樂；打開電視，爵士樂團同時在幾個不同的電視頻道進行演出；走入電影院，銀幕上又出現許多大名鼎鼎的爵士樂手，他們或者只是跑龍套，在電影中唱幾首歌曲，或者是挑大樑擔任主角，艾靈頓公爵與路易‧阿姆斯壯是最受歡迎的「樂手演員」；在舞廳裡面幫人們演奏舞曲的，也是爵士樂隊。因此，伍迪‧艾倫在1987年推出自傳電影《那個時代》（Radio Days）的時候，便把大量的大樂隊搖擺爵士樂（Swing Jazz）放入電影中，企圖讓觀眾體會到當時的時代氛圍：JAZZ IS EVERYTHING!（爵士樂就是一切！）

《那個時代》不是一部劇情結構完整的的電影，但是裡面結合了各種伍迪‧艾倫最為拿手的短篇故事，充滿獨特的

《RADIO DAYS》 / O.S.T. / 1992 / Novus

「伍氏」風格，既幽默又尖酸刻薄：

　　廣播節目名主持人在餐廳屋頂上與賣菸女郎偷情，結果不但被反鎖在屋外，而且還遭到雷擊……

　　小偷到某戶人家洗劫財物，意外接到「猜曲目，得獎品」（Guess That Tune）節目的call-out電話，他幫那一戶人家答對所有題目；結果他們只丟掉五十元與一些不值錢的銀器，但是隔天早上卻收到那節目餽贈的一堆家電產品……

　　主角那位一直想把自己嫁出去的阿姨與男友第一次約會，男友在約會的過程中表現得風趣體貼；可是當他聽到廣播中傳來外星人攻擊地球的消息時（當然是一則惡作劇新聞），卻把主角的阿姨撇在一旁，害她在黑夜中獨自步行六英哩回家……

　　主角一直想知道父親到底是幹哪一行的，偏偏父母從來沒有回答他的問題；結果一直到影片快要結束的時候，他為了把送修的收音機抱回家而叫了一台計程車，沒想到上面的司機居然是他老爸……

　　伍迪‧艾倫雖然沒有參加這部電影的演出，但是仍然擔任旁白，觀眾不但都知道主角（小男孩喬伊）就是他的化身，也知道這部電影其實是透過他的看法、他的回憶去回顧那個時代——那個如果沒有收音機就活不下去的時代。廣播節目所勾勒出來的虛幻世界不但撫慰了全美國千千萬萬的平凡老百姓，而且對小男孩喬伊而言，無論是學校老師所傳授的知識，或是猶太教拉比（rabbi）的諄諄教誨，都敵不過

「蒙面復仇者」（The Masked Avenger）的神奇魅力，所以他和其他猶太男童才會爲了購買「蒙面復仇者」的玩具，而挪用募款（爲了幫助猶太人建國而進行的募款），最後被拉比與父母聯手痛打。如果他當時就知道眞正的「蒙面復仇者」長得其貌不揚，是個矮小的禿子，一定會傷心不已。

《那個時代》與爵士樂

在《那個時代》裡面，伍迪‧艾倫選用的音樂包括幾位知名爵士樂團領班的作品：除了湯米‧杜西（Tommy Dorsey）、艾靈頓公爵之外，還有當時最具代表性的葛倫‧米勒（Glenn Miller）以及班尼‧固曼（Benny Goodman）。何以說他們是「最具代表性」的呢？一方面是因爲葛倫‧米勒所乘坐的飛機在1944年失蹤於英吉利海峽，讓他的一生充滿傳奇性，另一方面則是因爲班尼‧固曼是第一個把爵士樂帶入高級文化殿堂的偉大爵士音樂家；所以他們的故事才會分別在1954與1955年被環球電影公司拍攝成電影，成爲兩位最先被拍攝傳記

葛倫‧米勒

電影的爵士樂手。

葛倫‧米勒是一位白人伸縮號手，雖然早期的樂手生涯也曾遭遇許多挫折，但是走紅後成為全美國最受歡迎的搖擺樂團領班，1939年錄製的作品中，有17首打入全美前十名排行榜，1940年更上層樓，錄製了31首前十名作品。他在1944年6月帶著自己的樂團到戰時的英國去勞軍，可惜勞軍結束後，飛機在前往巴黎

班尼‧固曼

的航程中失去蹤影，葛倫‧米勒也因此以40歲的英年離開人世。至於班尼‧固曼，除了跟伍迪一樣是白人豎笛手之外，也是首先突破黑白種族藩籬的樂團領班之一：他起用了鋼琴手泰迪‧威爾遜（Teddy Wilson）、顫音琴手萊諾‧漢普頓（Lionel Hampton）以及吉他手查理‧克里斯汀（Charlie Christian）等年輕黑人樂手，讓更多白人聽眾開始認同黑人的音樂才華；更重要的是，他在1938年1月16日晚上把爵士樂帶進古典音樂的演奏聖堂——紐約的卡內基演奏廳，讓社會大眾體認到：爵士樂除了是一種大眾化的「舞曲」，也可以是一種純粹為了聆賞而演奏的音樂，其藝術價值並不亞於古典樂。

在電影中出現的樂曲，包括葛倫‧米勒的〈進入狀況〉（*In the*

Mood）、〈多佛的白色懸崖〉（*The White Cliffs of Dover*）以及〈巡邏兵進行曲〉（*American Patrol*），還有固曼的〈靈與肉〉（*Body and Soul*）以及〈再見〉（*Goodbye*）。其中〈進入狀況〉是當時人人都耳熟能詳的一首曲子，跟〈月光小夜曲〉（*Moonlight Serenade*）一樣都是米勒的代表作，也是其精選唱片專輯中不可或缺的曲目；至於固曼的〈靈與肉〉，也一樣是他的標準曲目，是他當年在紐約卡內基演奏廳所表演的作品之一，並也曾在伍迪‧艾倫的《星塵往事》一片中出現過。

以1920年代為背景的《百老匯上空子彈》

伍迪‧艾倫的電影，多少都帶有一點自傳性質，無論是《漢娜姊妹》裡面的電視製作人，《安妮‧霍爾》（*Annie Hall*）裡面的喜劇作家，或者是《曼哈頓》裡面的電視編劇，不但都由伍迪‧艾倫本人親自上陣演出，而且也都反映出他對於人生、親情、愛情等各種問題的看法。他的作品切合當代問題，也絮絮懷念過往，如果你想知道他對於二〇年代的美國有何看法，就要看《百老匯上空子彈》（*Bullets over Broadway*, 1994），可以目睹百老匯舞台劇背後錯綜複雜的關係網絡，舞台劇所代表的，可不只是藝術而已。

《百老匯上空子彈》描述一位製作人好不容易幫百老匯劇作家大衛‧榭安（David Shayne）找到金主，願意出資幫他把自己的劇本搬上百老匯舞台，大衛當然欣喜若

《Bullets Over Broadway: Music From The Motion Picture 》 / O.S.T. / 1994 / SONY / 新力博德曼

狂。但問題是黑幫老大金主希望自己的情婦能夠飾演劇中的女配角，而她卻連一點演戲的天份都沒有，他還發現情婦的私人保鑣在觀看舞台劇排練的同時，居然在暗地裡修改劇本，而且改得比原來的劇本還好，以致大衛強烈懷疑自己並不是編劇的那塊料。最後這部劇本成爲大衛與保鑣的共同創作，而保鑣唯恐情婦糟蹋他的作品，竟然冒險把她「做掉」，自己也變成槍下冤魂。至於大衛，在經歷這一連串混亂之後，則發現自己過去以「藝術家」自居而有許多不必要的堅持，終於即時醒悟，挽回了女友。儘管劇作上演之後備受好評，兩人還是離開紐約，返回匹茲堡去過平凡人的生活。

《百老匯上空子彈》是一部節奏明快，充滿典型「伍氏幽默」的黑色喜劇作品，伍迪‧艾倫故意把劇中主角逼入絕境，讓主角在最後發現，將自己逼入絕境的不是那位黑道金主，也不是金主的情婦，也不是那位擅長編劇的保鑣，而是自己的許多矜持。在這部電影中，伍迪‧艾倫選用的爵士樂作品以短號手比克斯‧拜德貝克（Leon "Bix"

Beiderbecke）(註五)的兩首作品為主：〈直到父親返家前，我都要唱這藍調〉（*Singin' the Blues Till My Daddy Comes Home*）、〈在爵士樂團的舞會上〉（*At The Jazz Band Ball*），都是早期爵士樂風格的作品，藉以襯托電影中的二〇年代場景；而艾靈頓公爵的〈叢林舞曲〉（*That Jungle Jamboree*），則融合了非洲叢林音樂的創作靈感以及爵士樂的搖擺風味，是他在二〇年代中期的代表作品之一。

結語

　　1996年，「麥可的酒吧」結束營業後，伍迪・艾倫與斑鳩琴手艾迪・戴維斯帶著他們的樂團前往歐洲各處進行為期二十三天的巡迴演出，所到之地包括巴黎、威尼斯、日內瓦、馬德里、羅馬與維也納等各大城市，場場爆滿，而且演出過程還被紀錄片導演芭芭拉・卡波（Barbara Kopple）拍攝成為紀錄片《狂人藍調曲》（*Wild Man Blues*）。在《狂人藍調曲》裡面，伍迪・艾倫呈現出銀幕下的真實面貌，他變成一個認真演出的爵士豎笛手，一個和喬治・路易斯（George Lewes）、席尼・畢樹（Sidney Bechet）一樣的紐奧良豎笛手。

　　即使紐奧良爵士樂的時代早已一去不回，但是這位在紐約市布魯克林區出生的猶太裔導演仍然堅持著自己的品味，在他電影與演奏會中出現的，絕對不會是咆勃或者是酷派爵士樂，只有紐奧良爵士樂以及直接從紐奧良爵士樂演化出來的搖擺爵士樂——換言之，是白人比

《WOODY ALLEN WILD MAN BLUES》/ O.S.T. / 1998 / BMG / 新力博德曼

較拿手的爵士樂。這種品味已經變成「非主流」，就像他的電影一樣。

1999年，他又拍攝了一部爵士樂電影：由西恩‧潘（Sean Penn）與鄔瑪‧舒曼（Uma Thurman）擔綱演出的《甜蜜與卑微》（*Sweet and Lowdown*）。這部片敘述一位虛構的天才爵士吉他手如何毀掉自己的演藝生涯，過著罪犯、皮條客一般的生活，放棄自己應該珍惜的女人（擔任洗衣工的平凡啞女），選擇了跟自己一樣放蕩不羈的女作家。這部片在美國票房慘澹，顯得一文不值，但是到了坎城影展，居然變成歐洲人注目的焦點，因此他曾說：

> 在法國，我是英雄。但在美國，我甚麼都不是。我的電影在美國知音很少。我真不明白。我是非常典型的美國人。我生於布魯克林、我喜愛爵士樂、棒球。但美國人對我的作品並不捧場，跟我在法國的情形大不相同。我想，這主要大概是因為法國人多把電影當成一種藝術，而不是商品。

　　對於伍迪‧艾倫而言，他的電影或許就像爵士樂一樣——無論是演奏音樂還是執導電影，他都只是認真做好自己份內的工作，讓電影充滿尖酸刻薄的幽默感，讓音樂沾染紐奧良紅燈區的復古風味，影迷與樂迷的反應，似乎不是他所考慮的因素。這就是伍迪‧艾倫——一位才華橫溢的導演、編劇、演員，一位熱愛爵士樂的豎笛手、樂團領班。

註解

註一：在這個樂團中，只有艾迪‧戴維斯一人是專業樂手，其他人是證券交易商、電台工作人員、大學教授……等等，因為清一色都是白人，因此可以算是一個半職業的「狄西蘭爵士樂團」（Dixieland Jazz Band）。

註二：這位韓裔養女其實是伍迪‧艾倫當時的同居女友米亞‧法羅與前夫——赫赫有名的鋼琴家、作曲家安德列‧普烈文（Andre Previn）所共同領養的，所以她是姓「普烈文」。

註三：伍迪‧艾倫曾經獲得3次奧斯卡獎，分別是1977年的《安妮‧霍爾》（最佳導演、最佳編劇），以及1986年《漢娜姊妹》的「最佳原作劇本獎」；此外，《漢娜姊妹》也獲得了「最佳男主角」（麥可‧肯恩-Michael Caine）與「最佳女配角」（黛安‧薇絲特-Diane West）等兩項大獎。

註四：「麥可的酒吧」是一家紐約市曼哈頓地區的爵士樂酒吧，伍迪與他所組成的樂團曾經固定在每個星期一晚上到那裡進行演出，這習慣也持續了25年，一直到1996年「麥可的酒吧」結束營業之前，都未曾停輟。近年來，伍迪‧艾倫的樂團已經轉戰紐約76街的「卡萊爾夜總會」。

註五：早期爵士樂手大部分都是黑人，拜德貝克（1903-1931）可以說是第一個享有盛名的白人爵士樂手，可惜28歲就因為酗酒與肺炎，而逝世於紐約市的寄宿公寓中。

第四章　如暴風一般席捲人間的咆勃爵士樂

從《菜鳥帕克》
與《紐約，紐約》
看爵士樂與美國社會

克林‧伊斯威特與爵士樂

克林‧伊斯威特（Clint Eastwood, 1930-）與爵士樂？有沒有搞錯？

如果，你要向一個「不聽爵士樂的電影迷」，或者是一個「不看電影的爵士樂迷」來說明這兩者之間的關聯性，還真的必須費點功夫。畢竟，今年已經七十五歲的他，從影以來，無論是《緊急追捕令》（*Dirty Harry*, 1971）中綽號「流氓警察哈利」的卡拉漢警官（Harry Callahan, AKA "Dirty Harry"）^(註一)，或者是《魔鬼士官長》（*Heartbreak Ridge*, 1986）中令菜鳥心驚膽顫的陸戰隊士官長湯姆‧「駭威」（Tom Highway），抑或是在《太空大哥大》（*Space Cowboy*, 2000）中扮演的老痞子太空人法蘭克‧柯汶（Frank Corvin），螢幕硬漢的刻版印象往往讓許多粗心的影迷忽略了他對爵士樂的愛好與執著。

其實，若要說起音樂，他不只是個玩票性質的「愛好者」而已。最近這十幾年以來，如果你你仔細查閱電影原聲帶中的資料，就會發現在《殺無赦》（*Unforgiven*, 1992）、《強盜保鑣》（*A Perfect World*, 1993）、《火線大行動》（*In the Line of Fire*, 1993）與《麥迪遜之橋》（*Bridge of the Madison County*, 1995）中都可以發現他的音樂創作（雖然大多只有一首而已）。此外，他不只會作曲，爵士鋼琴演奏也非常有專業水準：在他執導，由凱文‧史貝西（Kevin Spacey）、約翰‧庫薩克（John Cusack）主演的《熱天午後之慾望地帶》（*Midnight in the Garden of Good and Evil*, 1997）中，他也曾用爵士鋼琴自彈自唱了爵士

樂名曲〈凡事往好處想〉（*Ac-Cent-Tchu-Ate the Positive*）^{（註二）}，頗有爵士
樂的即興況味。這兩年來,克林‧伊斯威特的功力似乎更上層樓,他
連續在2003、2004年推出《神秘河流》（*Mystic River*）與獲得奧斯卡最
佳導演獎的《登峰造擊》（*Million Dollar Baby*）^{（註三）},雖然並未參與電
影演出,但是卻一肩扛下導演、製片與電影配樂等三個重擔,人到七
十,還是「一尾活龍」！

執導代表作：《菜鳥帕克》

　　克林‧伊斯威特在好萊塢歷史上算是個異數。老家在舊金山的
他,曾經幹過鋸木工人與加油站小弟,三十幾歲才因為演了義大利國
際大導演塞吉歐‧里昂尼（Sergio Leone）所執導的《荒野大鑣客》、
《黃昏雙鑣客》等電影而走紅。回到美國後,他開始以「流氓警察哈
利」（Dirty Harry）的角色走紅影壇,幾十年來只有1986年到1988年這
段時間作品較少,因為他當鎮長去了！當時他定居加州蒙特瑞郡一個
人口只有四千多人的「卡梅爾臨海市」（Carmel-by-the-Sea）,對當地政
府的施政風格非常不滿,便自己出馬競選鎮長,結果以高達72%以上
的得票率獲勝,美國雷根總統還因此打電話向他致賀,從此風光展開
三年多的公職生涯。可是,為什麼一個好萊塢巨星願意犧牲一千多萬
片酬,甘願領取每個月只有兩百美元的鎮長薪水？選小鎮鎮長的規格
可不是像阿諾（Arnold Schwarzenegger）選加州州長一樣風光,可以主

與爵士樂有關的克林‧伊斯威特電影作品

上映年代	片名	特色
1988年	菜鳥帕克（*Bird*）	將咆勃爵士樂大師查理‧帕克的現場薩克斯風演奏作品予以數位化，重新混音處理，變成本片配樂。片中收錄了〈可可〉（*Ko Ko*）、〈鳥類分類學〉（*Ornithology*）以及〈菜鳥心情〉（*Parker's Mood*）等經典曲目
1992年	殺無赦（*Unforgiven*）	這是一部奪得四項奧斯卡金像獎的作品，由咆勃薩克斯風手列尼‧奈浩斯（Lennie Niehaus）擔任本片配樂。伊斯威特與列尼‧奈浩斯兩人從韓戰時期就在軍中結識，電影上的合作關係更可以追溯到七零年代。本片片頭〈克勞蒂雅的主題曲〉（*Claudia's Theme*）是由伊斯威特自己譜寫的，負責吉他伴奏的，則是當時已高齡七十五的已故巴西吉他大師勞倫多‧阿麥達（Laurindo Almeida）。
1995年	麥迪遜之橋（*The Bridge of Madison County*）	耐聽又動人的爵士老歌是本片的最大賣點，這部片讓聽眾又回想起黑人爵士男歌手強尼‧哈特曼（Johnny Hartman）的低沉厚實嗓音，三大名伶之一的黛娜‧華盛頓（Dinah Washington）也有兩首曲子出現在片中。

1997年	《熱天午後之慾望地帶》（*Midnight in the Garden of Good and Evil*）	在這部描繪一樁謀殺案的懸疑驚悚片中，伊斯威特使用許多爵士老歌來勾勒片中的喬治亞州風光，除了湯尼·班耐特（Tony

Bennett）、凱文·馬洪尼（Kevin Mahogany）以及卡姍卓·威爾森（Cassandra Wilson）等老歌手與新生代加拿大爵士天后黛安娜·克瑞兒（Diana Krall）的作品之外，還可以聽到許多演員的歌聲，包括主角凱文·史貝西（Kevin Spacey）、克林·伊斯威特以及他那位參與本片演出的演員女兒艾莉森·伊斯威特（Allison Eastwood）。

1997年	一觸即發（*Absolute Power*）	另一部與列尼·奈浩斯合作的電影，照舊由奈浩斯擔任配樂，伊斯威特譜寫片頭的〈凱特的主題曲〉（*Kate's Theme*）。

1999年	迫切的任務 （*True Crime*）	片中收錄黛安娜‧克瑞兒演唱的兩首歌：〈我為何要關心〉（*Why Should I Care*）以及〈緊緊相繫〉（*I'll String Alone With You*），前者是伊斯威特所譜寫的。
2000年	太空大哥大 （*Space Cowboy*）	少壯派薩克斯風手約書亞‧瑞德曼（Joshua Redman）與爵士鋼琴好手布瑞德‧莫爾道（Brad Mehldau）的音樂演出是本片樂曲主軸，壓軸演出的則是「瘦皮猴」法蘭克‧辛納屈（Frank Sinatra）與貝西伯爵連袂演出的〈帶我去月球〉（*Fly Me To The Moon*），與電影主題搭配得天衣無縫。
2003年	神秘河流 （*Mystic River*）	除了片尾兩首曲子，電影中由管絃樂團所演奏的樂曲大部分都是伊斯威特的作品——那兩首作品是伊斯威特之子凱爾‧伊斯威特（Kyle Eastwood）的跨刀之作。凱爾雖然是個爵士貝斯手，但是在這部片中的創作卻充滿了搖滾與放克的現代風味。
2004年	登峰造擊 （*Million Dollar Baby*）	剛剛在2005年年初勇奪4項奧斯卡金像獎的電影，伊斯威特與凱爾的合作模式仍是一樣的：父親譜寫整部片的音樂，兒子跨刀幫忙寫兩首曲子。

掌幾千萬州民的生計呀！他之所以願意這樣，純粹是因爲心中的一股「不爽」：當時小鎮政府對他並不友善，不但用稅務問題找他麻煩，連申請房屋建照也被刁難，因此他決定反擊。這就是克林・伊斯威特的「硬漢美學」——說幹就幹，當他決定要使用拳頭與槍桿的時候，絕不拖泥帶水！

　　就在他鎮長任內，籌畫多年的《菜鳥帕克》終於要開拍了。這部電影本來是哥倫比亞電影公司在八〇年代初期的計劃，全片以菜鳥的第三任妻子芊・理查森・帕克（Chan Richardson Parker）的回憶錄爲骨架，描述咆勃爵士樂大師菜鳥的傳奇人生；最後由伊斯威特說服華納電影公司高層，用另一部電影的版權換得這部電影。一個白人導演爲何會想要拍一部黑人爵士樂大師的傳記電影？因爲伊斯威特曾在老家附近的奧克蘭市聽過帕克的現場演出，雖然他當時只有15歲，但卻對那次聆聽經驗念念不忘，踏入影壇後就一直想要爲他拍部傳記電影。

咆勃爵士樂與美國黑人社會的認同問題

　　這部電影推出後果然備受各界好評。這是伊斯威特所執導的第13部電影，他大膽起用沒沒無聞的26歲黑人新秀演員佛瑞斯特・惠塔克（Forest Whitaker）飾演「菜鳥」，不但讓自己得到金球獎最佳導演獎，惠塔克也因而成爲坎城影展影帝。這部片以菜鳥喝碘酒自殺的事件展開序幕，銀幕上夾雜著過去與現在的事件。如果對爵士樂的歷史沒有

基礎認識，其實並不好懂。例如，「菜鳥」初出茅廬時，曾參加一場
薩克斯風演奏比賽，當他還在忘我地吹奏之際，鼓手居然把鈸拆下，
丟到他身邊。還有，當他要幫片中一位黑人女歌手伴奏的時候，那女
歌手居然跟他說：

　　黑鬼！當我在這唱歌的時候，不要在我背後吹那什麼狗屎
東西！」（Nigger, don't be playing that shit behind me while I'm trying
to sang.）

為什麼？是因為他吹得太難聽嗎？如果你看過美國小說家詹姆
斯‧包德溫（James Baldwin）所寫的中篇小說《桑尼的憂鬱》（*Sonny's
Blues*, 1957），就會了解問題關鍵了。《桑尼的憂鬱》的主角桑尼所面
對的，其實與「菜鳥」一樣：沒有人聽得懂他們的音樂。當桑尼跟他
哥哥表示自己要當爵士樂手的時候，他哥哥以為他想成為路易斯‧阿
姆斯壯或者艾靈頓公爵那樣的爵
士樂手，沒想到桑尼的理想跟他
所想像的完全不同，桑尼想演奏

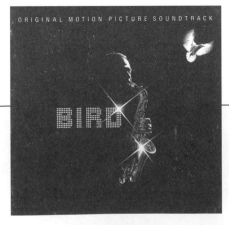

《菜鳥帕克 電影原聲帶》（BIRD）
/ O.S.T. / 2000 / SONY / 新力博
德曼

的不是搖擺爵士樂，不是純粹用來取悅舞廳客人的流暢曲風，而是講求吹奏速度與即興魅力、和絃結構較為複雜的咆勃爵士樂。所以不是菜鳥或桑尼吹的東西太難聽，而是沒人聽得懂他們在吹啥。在咆勃爵士樂剛剛出現的時候，連許多黑人都對這種革命性的音樂嗤之以鼻。所以當菜鳥到巴黎參加演出而大受歡迎的時候，旁人問他為何不留在歐洲發展，「菜鳥」說：

> 我不要逃離我的國家。不管他們喜不喜歡我的音樂……總有一天，每個城市都會有「鳥園俱樂部」（Birdland），無論是芝加哥，還是底特律……

還有，片中有個虛構的薩克斯風手巴斯特‧佛蘭克林（Buster Franklin）。他曾經是當紅的薩克斯風手，可是當他見識到菜鳥的吹奏魅力以後，氣到把薩克斯風丟到河裡面；可是到了影片最後，讓菜鳥感到最為驚訝的是，巴斯特‧佛蘭克林居然開始演奏節奏藍調音樂，而且演奏會裡面擠滿了年輕的美國聽眾。這兩件事又有什麼象徵意義？劇情這樣安排當然是為了突顯出「菜鳥」的吹奏功力。

菜鳥那像機關槍掃射一樣的演奏速度與力量，想要跟他「尬速度」幾乎是不可能的任務，他不但開啟了爵士樂壇的「咆勃」革命，同時也啟發了許多美國人的藝術心靈（註五）。巴斯特‧佛蘭克林的做法雖然比較激進，但確實反映出當時一些樂手的心態。至於影片最後的場景則代表爵士樂逐漸淡出美國流行音樂舞台，被搖滾樂與節奏藍調取

代，變成小眾音樂，到八○代以後，甚至出現了具有濃厚流行色彩的「當代爵士樂」（Contemporary Jazz）、「跨界爵士樂」（Crossover Jazz）或者「輕柔爵士樂」（Smooth Jazz）。

　　「菜鳥」之所以能成為美國爵士樂史上最閃亮的一顆彗星，並不只是因為他的演奏速度最快，節奏驚人；而是因為美國黑人爵士樂手從他開始展現出一種反叛意志，一種從靈魂深處湧現的感覺與情緒，一種想要與白人社會主流價值劃清界線的意識，最後發展出「自由爵士樂」（Free Jazz）與「前衛爵士樂」（Avant-Garde Jazz），以及六○代的黑權運動。從這個角度看來，「菜鳥」的咆勃爵士樂就如暴風一般席捲人間：雖然一開始不被認同，但是終究被黑人普遍接受，並且轉化成一股想要與白人區別開來的強烈自我意識。

悲劇藝術家「菜鳥」的一生

　　《菜鳥帕克》除了描繪菜鳥的音樂生涯，對他生命的反覆出現的悲劇也多所著墨，例如喪女之痛為他所帶來的打擊，因為毒品問題而導致精神崩潰，以至於自殺，以及聯邦緝毒署官員不斷騷擾他，要他供出其他吸毒爵士樂手的名單。這部影片並未提及菜鳥的兩位黑人前妻，片中由黛安‧薇諾拉（Diane Venora）飾演的芊‧理查森‧帕克其實是他的第四任妻子，因為整片是以她的回憶錄為架構，自然也只觸及了她與帕克的關係。她與「菜鳥」

是在1950年結婚，當時他在1946年有過一次精神崩潰的紀錄，婚後在1954年曾兩度企圖自殺未果，長期吸食古柯鹼與海洛因，嚴重損害他的肝、胃與心臟，兩人才結婚5年，「菜鳥」就去世了，得年35歲，永遠長眠在家鄉堪薩斯城的林肯墓園。

　　此外，本片另一個最重要的角色，是比菜鳥年長3歲，與他同為咆勃爵士樂創始人的小號手迪吉‧葛拉斯彼（Dizzy Gillespie）。葛拉斯

《菜鳥也暈眩》（Bird & Diz）／查理‧帕克&迪吉‧葛拉斯彼（Charlie Parker & Dizzy Gillespie）／ VERVE ／環球

彼大概是最能容忍「菜鳥」的人了，他像個老大哥一樣呵護「菜鳥」，為他四處張羅演出機會，還帶著「菜鳥」一起去入侵西部，在洛杉磯的俱樂部安排了一場「咆勃音樂入侵西部」（Bebop Invades The West!）的演出，結果因為聽眾太少，才演奏一天就下檔，西岸還是樂迷無法接受剛剛在美國東岸興起的咆勃音樂。就如迪吉‧葛拉斯彼在片中所說：「他們還沒做好被入侵的心理準備。」

迪吉‧葛拉斯彼（Dizzy Gillespie）

如果想要了解菜鳥與迪吉‧葛拉斯彼的合作關係，可以聽聽他倆在1950年合灌的專輯《菜鳥也暈眩》（*Bird & Diz*）（註六），這張專輯算是「菜鳥」音樂生涯後期的代表作。「菜鳥」與葛拉斯彼早在1940年就已經認識，但是從1945年開始，兩人的合作才激發出了震驚樂壇的火花，成為咆勃樂風的共同開創者。《菜鳥帕克》也有一幕可以呈現出兩人之間的關係：迪吉‧葛拉斯彼邀請「菜鳥」到西岸參加他的巡迴演出，結果「菜鳥」這傢伙不但遲到，到了之後也不從後台現身，而是拿著他的中音薩克斯風，一路從俱樂部外面邊吹邊走上台。迪吉對這麼囂張的傢伙也拿他沒辦法，不知道當時他心裡在想些什麼？

從《紐約，紐約》看白人心目中的咆勃爵士樂

在《菜鳥帕克》中有一幕描述「菜鳥」與妻子芊到舞廳裡去跳舞。因為兩人是黑白戀，所以舞廳裡客人馬上出現異樣的眼神。不過，舞廳樂團的那些白人樂手，卻因為「菜鳥」的到臨而引起一陣騷

動，大家都想看看他到底是何方神聖。這顯示當時已有些白人樂手已
經開始接受，甚至喜歡上咆勃爵士樂。接下來我們就要從《紐約，紐
約》（*New York, New York*, 1977）這部電影開始探討這個問題。

　　提到《紐約，紐約》，就必須先談談該片的導演馬丁・史柯西斯
（Martin Scorsese）。史柯西斯生於1942年，是來自法拉盛地區
（Flushing）的道地紐約人。篤信天主教的他曾經想過要當個神父，可
是最後進入紐約大學電影學院就讀，1964年畢業。一直到1973年，才
以《殘酷大街》（*Mean Street*）一片在影壇嶄露頭角。馬丁・史柯西斯
跟勞勃・阿特曼一樣，長久以來一直被好萊塢影壇視為異類，因為他
們的看法見解總是與眾不同，作品不一定符合市場取向。他們倆還有
一個共同之處：儘管他們並不是伍迪・艾倫與克林・伊斯威特那種
「超級爵士樂迷」，但是他們都知道：在適當音樂的配合之下，電影畫
面就會顯得更為引人入勝，更具
吸引力。

　　《紐約紐約》當然就不用說

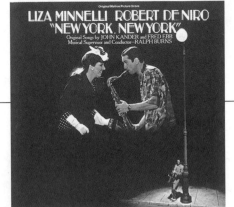

《NEW YORK NEW YORK》 /
O.S.T. / 1990 / Capitol / EMI
科藝百代

了，它本身就是一部描繪爵士樂手的愛情電影。至於史柯西斯在九○年代以後的兩部作品，無論是描寫紐約黑社會成員涉入組織犯罪過程的《四海好傢伙》（*Goodfellas, 1990*），或者是描寫拉斯維加斯賭場與黑道掛勾的《賭國風雲》（*Casino,1995*），都是這方面的代表作，電影中都引用了大量當時的流行音樂，隨著畫面與場景的調度與轉變，電影播放的歌曲也一首一首切換，其中也不乏一些由湯尼·班奈特（Tony Bennett）、吉米·史密斯（Jimmy Smith）以及黛娜·華盛頓（Dinah Washington）所演唱、演奏的爵士樂作品。

而且爵士樂也確實是伴隨著史柯西斯在四○年代一起長大的許多事物之一，父親與叔叔等長輩往往在家中播放著搖擺爵士樂唱片，諸如湯米·朵西（Tommy Dorsey）、班尼·固曼（Benny Goodman）與亞提·蕭（Artie Show）、金·克拉帕（Gene Krupa）等人的作品，並且細心教導他如何分辨出每個音樂家所領導的樂團有何差異。

《紐約，紐約》是馬丁·史柯西斯少數幾部與大電影公司合作的作品（註七），故事敘述男主角吉米·杜爾（Jimmy Doyle，勞勃·狄尼洛飾演）與女主角法蘭辛·伊文斯（Francine Evans，莉莎·明妮里飾演）兩人在二次世界大戰結束後的一次相遇：前者是剛剛從軍中退伍的爵士薩克斯風手，後者則是在大戰期間參加「聯合勞軍團」（USO）的女歌手。兩人相識後，法蘭辛加入管絃樂團的巡迴演出，吉米為了追求她，也

黛娜·華盛頓

應徵成為樂團的薩克斯風手，一路相隨。兩人結婚後，吉米對咆勃爵士樂越來越投入，整天與黑人樂手一起搞音樂，忽略了家庭生活，兩人小孩出生的時候，吉米居然選擇在醫院與老婆開口離婚。

　　幾年以後，吉米開了一家叫做「大和絃」（the Major Chord）的大

《多美好的世界》（A Wonderful World）/ 東尼‧班尼特與凱蒂‧蓮（Tony Bennett & K.D.Lang）/ 2003 / 新力博德曼（SONY BMG）

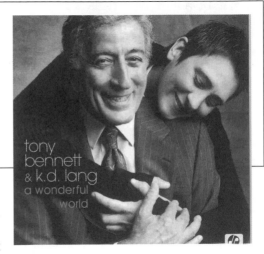

型夜總會，自己也站在舞台上爵士四重奏的前頭，〈紐約，紐約〉的薩克斯風樂音悠悠揚起時，鏡頭馬上切換到另一個舞台上的法蘭辛，也在表演著〈紐約，紐約〉，但她的表演風格較接近商業化的流行音樂，還有華麗的舞群為其伴舞。在各自擁有成功事業之後，他們是否會破鏡重圓呢？（註八）馬丁‧史柯西斯並不是一個輕易向票房低頭的導演，他與片中主角吉米‧杜爾都碰到了相同的問題：在呈現藝術的過程中，一個藝術家（無論是處理影像的導演，或者是處理音符的樂手）是否應該為了商業市場而犧牲藝術理念？

　　史柯西斯選擇按照自己的想法來進行創作,而劇中主角吉米也明確回應了這個問題。吉米在片中其實代表著二次世界大戰結束後才興起的咆勃爵士樂風格,而法蘭辛所代表的,則是逐漸取代大樂隊搖擺爵士樂的流行樂曲風——一種由小型樂隊進行演奏,聽起來更為流暢、更悅耳的曲風。根據後來所公佈的原版劇本,吉米在劇中曾表示,除了艾靈頓公爵、貝西伯爵(Count Basie)等人以外,他也喜歡剛剛才開始興起的「菜鳥」與迪吉·葛拉斯彼的音樂,他向法蘭辛如此表示:

　　　　我必須承認,我很欽佩那傢伙(I admire the cat a great deal),但是他音樂中也有一些我也無法認同的東西。不過,這並不意味著他不是個重要角色吧?妳懂嗎?」

　　此外,在吉米與劇中黑人小號手瑟西爾·鮑爾(Cecil Powel)(註九)初次見面時,瑟西爾告訴他應該到哈林區的「明頓玩具屋」(Minton's Playhouse)去演奏,後來吉米更直接把「明頓玩具屋」稱為「咆勃爵士樂的出生地」。

　　「明頓玩具屋」是在1938年由次中音薩克斯風手亨利·明頓(Henry Minton)所開設的酒吧。按照慣例,星期一晚上會邀請許多爵士樂手到現場插花演出,例如咆勃吉他手查理·克里斯汀(1916-1942)與迪吉·葛拉斯彼都是常客,至於長期駐場演出的,更有咆勃爵士樂史上最偉大的鋼琴家瑟隆尼歐斯·孟克(Thelonious Monk)以及曾擔

任酒吧樂團領班，五
○年代中期以後長期
旅居法國的鼓手肯
尼·克拉克（Kenny
Clarke, 1914-1985）。

　　為了避免與現實
人事物有太多牽扯，
史柯西斯雖然把原版
劇本中許多有關咆勃
爵士樂的細節都予以
刪除，吉米的工作地
點也被改名為「哈林
俱樂部」（the Harlem
Club），但是劇中主
角吉米卻毫無疑問的
成為咆勃爵士樂的化
身，他甚至無法割捨
自己所偏好的咆勃爵
士樂，無法融入法蘭
辛的商業化表演風
格，以致於兩人必須

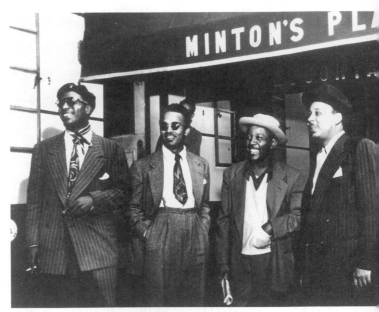

下圖：鼓手肯尼·克拉克　　　　　　　上圖：明頓玩具屋

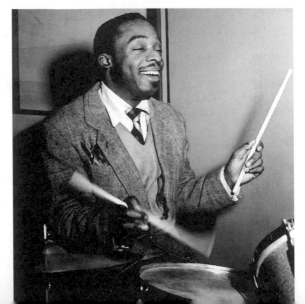

分道揚鑣的無言結局，兩人甚至沒有機會向對方說出心中的話。(註十)

　　我們可以說，《紐約，紐約》反映出美國白人社會已經開始接受咆勃爵士樂，慢慢撤開了種族的藩籬；此外，劇中主角吉米也用他的人生選擇向我們證明：有時候藝術理想甚至比親情還重要。

後記

　　事實上，無論是《菜鳥帕克》或者《紐約，紐約》，導演的主題都是爵士音樂家在面對商業與藝術時的兩難掙扎，以及無法被社會（無論是黑人社會或者白人社會）所接受的那種痛苦。馬丁·史柯西斯不但與克林·伊斯威特一樣，對爵士樂具有細緻而專業的品味，甚至在拍攝手法方面，《紐約，紐約》也呈現出一種特有的爵士樂美學觀點：帶有即興風格的拍攝手法，一種讓演員自由發揮表現，看起來不像是演戲的手法。

　　至於今年已經75歲的克林伊斯威特，他曾演出過58部電影，執導27部電影，近年來更大膽在片中使用自己的爵士樂配樂，如此才華洋溢又能導、能演、能製片、能配樂的藝人，放眼影史實在極為罕見。在今年第77屆奧斯卡金像獎典禮上，他二度拿下最佳導演獎，仍然是不改硬漢本色，很酷地說：

　　　　跟薛尼·盧梅 (Sidney Lumet)(註十一) 比起來，我只能算是個小毛頭。

註解

註一：1971年由唐・席格（Don Siegel）執導、華納公司出品的《緊急追捕令》，是克林・伊斯威特演藝生涯邁向「動作巨星」之路的開始。當時的西部片風潮已經是強弩之末；曾經在六〇年代以《荒野大鑣客》（*A Fistful of Dollars*, 1964──你腦中浮現片中配樂的口哨聲了嗎？）、《黃昏雙鑣客》（*For A Few Dollars More*, 1965）等片備受歡迎的他，當然也面臨著轉型的問題。《緊急追捕令》劇情中「驚悚」、「懸疑」、「動作」等諸多元素，以及他特有的肢體語言與魁梧形象，正好足以讓他化身為這部犯罪電影中那位辦案不眠不休，打死不退的舊金山警探卡拉漢，並且大受影迷喜愛。這部電影後來又拍了四次續集：《辣手追魂槍》（*Magnum Force*, 1973）、《全面搜捕令》（*The Enforcer*, 1976）、《撥雲見日》（*Sudden Impact*, 1982）以及《賭彩黑名單》（*The Dead Pool*, 1988），也都曾經在台灣上映。

註二：這首曲子是作曲家強尼・莫瑟（Johnny Mercer）的作品，也曾經在華倫・比提（Warren Beaty）與安奈特・班寧（Annette Bening）所主演的《豪情四海》（*Bugsy*）一片中被採用。曲風輕快流暢，頗符合這首歌的名稱：「Ac-Cent-Tchu-Ate the Positive」，意思就是要叫人永遠要往好處想！Accentuate the positive!

註三：這部片還同時獲得最佳女主角、最佳男配角以及最佳改編劇本等獎項，跟他在1992年推出的《殺無赦》（獲最佳導演、最佳影片、最佳男配角、最佳剪輯）平分秋色。

註四：另外兩位是比莉・哈樂黛（Billie Holiday）以及艾拉・費茲傑羅（Ella Fitzgerald）。

註五：美國現代舞大師艾文・艾里（Alvin Ailey）曾經為他創作《獻給敬愛的菜鳥》（*To Bird With Love*, 1984）的舞劇，知名詩人麥克・哈波（Michael S. Harper）也曾為他寫下〈菜鳥的現場演出：查理・帕克在聖路易〉（*Bird Lives: Charles Parker in St. Louis*）。

註六：這張五重奏專輯還有另一個咆勃樂的靈魂人物：東岸咆勃鋼琴第一把交椅瑟隆尼奧斯・孟克（Thelonious Monk, 1917-1982）。這是「菜鳥」與孟克所合作的唯

──張專輯。

註七：《紐約，紐約》的發行公司是聯美電影公司（the United Artists）。

註八：在看過史柯西斯打算採用的劇本之後，《星際大戰》（*Star Wars*, 1977）的導演 喬治‧盧卡斯曾表示：如果史柯西斯能夠採用皆大歡喜的劇情，一定可以為這部 電影增加一千萬美元的票房收入。

註九：飾演這位小號手的是克拉倫斯‧克來蒙斯（Clarence Clemons）。他其實是演奏 搖滾樂的薩克斯風手，長期為綽號「工人皇帝」的搖滾歌手布魯斯‧史普林斯汀 （Bruce Springsteen）擔任伴奏。

註十：馬丁‧史柯西斯在1981年發行《紐約，紐約》的錄影帶時，修改了結局，吉米 與法蘭辛最後還是破鏡重圓，喜劇收場。

註十一：美國老導演薛尼‧盧梅1924年生於費城，今年高齡81，代表作包括1974年由 史恩‧康納萊（Sean Connery）主演的《東方快車謀殺案》（*Murder on The Orient Express*），以及1975年由艾爾‧帕西諾（Al Pacino）所主演的《熱天 午後》（*Dog Day Afternoon*）。

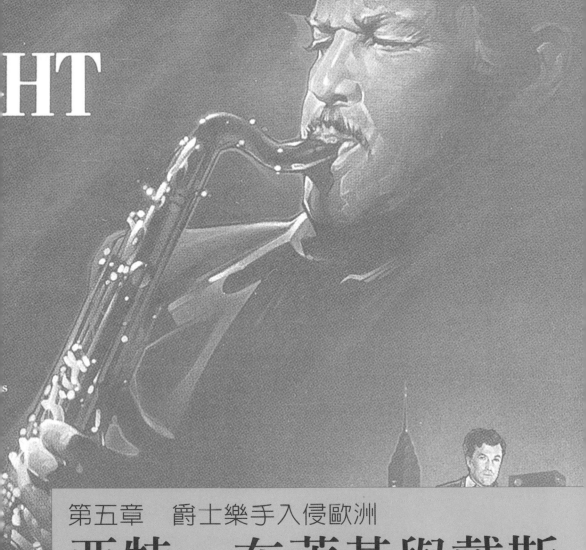

第五章　爵士樂手入侵歐洲

亞特‧布萊基與戴斯特‧高登的歐洲電影經驗

咆勃樂壇的「第三把交椅」——亞特‧布萊基

美國黑人小說家、劇作家阿密力‧巴拉卡（Amiri Baraka）曾說：

當這些富有「現代精神」的咆勃樂手出現時，他們企圖恢復爵士樂的原創獨立性，讓爵士樂能夠與美國的主流文化脫勾；對於這種狀況，不光是大部分的美國人都感到很震驚，即使是許多中產階級黑人，也不能接受咆勃爵士樂……

咆勃爵士樂的力量來源並不在於它的許多花招，而在於它的獨立性，在於它可以直接回溯到非裔美國人的藍調傳統；因此它的力量大致上是來自於黑人勞動階級的——來自於他們的生活體驗，以及他們掙扎求生的經歷。

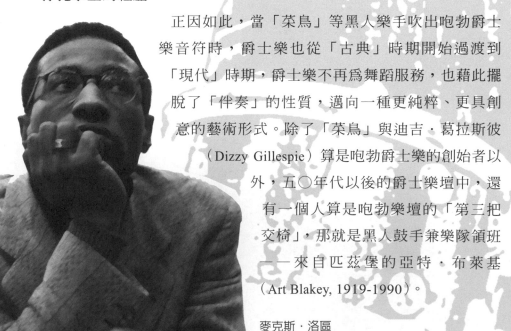

正因如此，當「菜鳥」等黑人樂手吹出咆勃爵士樂音符時，爵士樂也從「古典」時期開始過渡到「現代」時期，爵士樂不再為舞蹈服務，也藉此擺脫了「伴奏」的性質，邁向一種更純粹、更具創意的藝術形式。除了「菜鳥」與迪吉‧葛拉斯彼（Dizzy Gillespie）算是咆勃爵士樂的創始者以外，五○年代以後的爵士樂壇中，還有一個人算是咆勃樂壇的「第三把交椅」，那就是黑人鼓手兼樂隊領班——來自匹茲堡的亞特‧布萊基（Art Blakey, 1919-1990）。

麥克斯‧洛區

《The Best of Horace》 /
SilverHorace Silver / 1999 /
BLUE NOTE / EMI科藝百代

　　迪吉‧葛拉斯彼曾經這樣評論過當時三位最厲害的鼓手，也就是：肯尼‧克拉克（Kenny Clarke, 1914-1985）、今年已經高齡81歲的麥克斯‧洛區（Max Roach, 1924-）,以及亞特‧布萊基。他說：

　　　　肯尼‧克拉克在鼓手中的地位就像教父一樣崇高；麥克斯‧洛屈像是個畫家，他的演出揉合了各種色彩；至於亞特‧布萊基……則像是一座火山。

　　布萊基本來是黑人爵士男歌星比利‧艾克斯汀（Billy Eckstine, 1914-1993）專屬樂團的一員（註一）,樂團解散後，布萊基成立「十七位使者」（the Seventeen Messengers）樂團；五〇年代初期，他與黑人爵士鋼琴家荷瑞斯‧西佛（Horace Silver, 1928-）合作，成立了「荷瑞斯‧西佛與爵士使者」（Horace Silver and the Jazz Messengers）樂團——他們以咆勃爵士樂為基礎，以大量的福音（Gospel）、藍調（Blues）與放克

（funk）等黑人音樂為創作素材，發展出一種具有濃厚黑人意識的爵士樂型態。

　　1956年，荷瑞斯・西佛與布萊基分道揚鑣，「爵士使者樂團」也正式開始由布萊基一人主導，舉凡小號手李・摩根（Lee Morgan, 1938-1972）、鋼琴手巴比・提蒙斯（Bobby Timmons, 1935-1974）、小號手佛萊迪・修伯（Freddie Hubbard, 1938-）、次中音薩克斯風手韋恩・蕭特（Wayne Shorter, 1933-）等人都是由布萊基培養出來的，對「現代」爵士樂壇產生了非常深遠的影響。

　　布萊基不但是個傑出的樂壇領班，也是個充滿爆發力與節奏感的鼓手。從比較中，我們可以仔細看出布萊基的特色。以麥克斯・洛區為例，他是個比較注重旋律與音色的鼓手，但是布萊基在演奏時往往充滿強勁的力度，讓人在急緩之間感受到一種活力四射的律動感，甚至因此而被人冠上了「時神」（「Time」，指他對時間的掌握timing非常準確）的封號。

　　日本小說家村上春樹曾描述過他與「爵士使者樂團」在1963年的第一次接觸經驗：當時亞特・布萊基率團前往神戶市舉辦演奏會，村上春樹還只是個初中生，他冒著一月的寒風前往欣賞。在刺骨的寒風中，村上感到他們的音樂是如此充實、熱情，而且那種「調子」特別具有吸引力——一種強勁有份量，具挑逗性、又神秘的調子，說明白一點，是一種色調「偏黑」的調子。

《失蹤的女人》與《危險關係》

　　有什麼音樂比這種爵士樂更適合拿來當作電影配樂？亞特‧布萊基的音樂總讓人有一種充滿戲劇性的感覺，更何況，當時法國正好吹起了一股爵士樂風潮。例如，邁爾斯‧戴維斯曾1957年為路易‧馬盧（Louis Malle）執導的《死刑台與電梯》（*L'Ascenseur pour l'Echafaud*）一片擔綱配樂工作(註二)，甚至連法國新浪潮巨匠高達（Jean-Luc Goddard, 1930-）所執導的《斷了氣》（*À Bout de Souffle*, 1960）(註三)，都是他與法國爵士鋼琴大師馬歇‧索拉爾（Martial Solal, 1927-）所合作的作品，爵士樂讓全片籠罩在一股狂放不羈的緊湊氛圍中。

　　這種風潮到底是怎樣造成的？或許沒有人可以提供一個精確的答案。但是，當時美國爵士樂手頻頻「入侵」歐洲，在夜裡，他們的身影穿梭在聖日爾曼俱樂部（Club St-Germain）等表演場所之間——難道這些新浪潮導演不會是台下的聽眾嗎？所以，他們會在電影中表現出對於爵士樂的偏好，實在是很自然的事。

《Des Femmes Disparaissent/Les Tricheurs》/ O.S.T. / 1990 / Polygram Records / 環球

正因如此，當法國導演愛杜瓦·莫里納侯（Edouard Molinaro, 1928-）打算推出《失蹤的女人》（*Des Femmes Disparaissent*, 1959-）一片時，他便接受別人的推薦，把「爵士使者樂團」的音樂放在電影中，充當電影配樂，每一首作品都是出自團長亞特·布萊基或者是團員班尼·葛森（Benny Golson）^(註四)之手。當時「爵士使者樂團」正在進行他們第一趟的歐洲巡迴表演，他們的特殊曲調有著非常濃厚的戲劇張力，正是這部電影所需要的。

班尼·葛森

「爵士使者樂團」的另一部電影音樂代表作，是由侯傑·巴丹（Roger Vadim, 1928-2000）所執導的《危險關係》（*Les Liaisons Dangereuses*, 1960）一片，《危險關係》是由老牌法國女星珍妮·摩露（Jeanne Moreau）主演，改編自法國18世紀小說家拉克洛（Choderlos de Laclos, 1741-1803）所寫的同名書信體小說，故事描繪一對二十世紀的上流社會夫妻巴爾蒙與茱麗葉過著富裕闊綽的生活，兩人的婚外情都非常多采多姿。

這部電影的情節主要在描繪愛慾的本質——一種想要佔有對方或

毀滅對方的本性，無論是男人女人都無法擺脫。有一天茱麗葉得知自己的情夫居然要迎娶一個年輕女子——我們姑且稱之爲甲女；於是她要求丈夫巴爾蒙幫她出面色誘甲女，可是沒想到巴爾蒙卻愛上了另一個循規蹈矩的良家婦女乙女；另一方面，茱麗葉也親自出馬，打算勾引甲女的秘密男友……於是，整部電影就這樣聚焦在錯綜複雜的多角戀情中，令觀眾看得眼花撩亂。（註五）

　　1960年前後，亞特・布萊基的「爵士使者樂團」招募了許多來自美國東岸費城的年輕樂手，例如李・摩根、班尼・葛森以及巴比・提蒙斯等人。李・摩根在《危險關係》的電影配樂專輯中，演出最爲出色，他那充滿魅力的咆勃小號音色時而冷冽，時而熱情，再次證明亞特・布萊基在爵士樂壇中確實是一位獨具慧眼的樂團領班。李・摩根參與這張唱片演出時只有二十歲左右，但是那自信迷人，充滿戲劇張力的華麗小號聲，儼然已是片中最閃耀的一位爵士巨星。

《LES LIAISONS DANGEREUSES》/ O.S.T. / 1999 / Polygram

　　只可惜這位才華橫溢的小號手只活了34歲，1972年在紐約市表演時，在舞台上遭前女友槍殺身亡。這實在是一個悲劇性的巧合，在李・摩根的故事裡面，我們也可以看到愛慾的本質就是「毀滅」，就像《危險關係》一樣。

薩克斯風巨匠的巴黎傳奇——戴斯特・高登與《午夜情深》

　　「戴斯特・高登是誰啊？」

　　1986年，當第59屆奧斯卡金像獎公佈提名名單的時候，很多人都在問——平常如果不聽爵士樂，確實不太可能知道這一號人物。戴斯特・高登（Dexter Gordon, 1923-1990）是來自洛杉磯的咆勃薩克斯風大

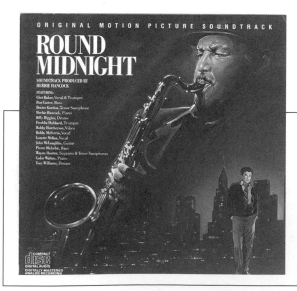

《午夜情深 電影原聲帶》（ROUND MIDNIGHT）/ O.S.T. / 2002 / SONY / 新力博德曼

師，他的演藝事業曾經歷過數度起落，一生充滿傳奇色彩。戴斯特‧高登是個很早成名的黑人樂手，不到18歲的年紀就加入了鐵琴大師萊諾‧漢普頓（Lionel Hampton）的樂團；但是1952年卻因為吸毒而短暫鋃鐺入獄，但整個五〇年代都很少在樂壇活動。

「果凍捲」‧摩頓

1960年，他開始為「藍調之音」唱片公司錄製專輯，短短兩、三年間就累積了將近十張的發片量；1962年，他受邀前往倫敦進行爵士樂演奏，因為太受歡迎而愛上了歐洲的人民與土地，一口氣在歐洲待了15年，直到1977年才返國定居，在歐洲期間則是住在倫敦、巴黎等地，並曾長期居留哥本哈根；1986年，高登又因為主演《午夜情深》（*Round Midnight*）一片而喚起世人對他的記憶，並且成為第一位被美國影藝學院提名為奧斯卡最佳男主角候選人的專業音樂家。

為何一部爵士樂電影要以巴黎為故事背景？巴黎這個「花都」為何始終與爵士樂有著無法釐清的糾葛？法國向來以輕軟慵懶的香頌音

《情定巴黎 電影原聲帶》
（FRENCH KISS）/
O.S.T. / 1995 / Mercury /
Universal

樂聞名於世，唯獨巴黎能與紐奧良、芝加哥和紐約一樣，相繼成為偉
大的「爵士之都」。不同之處在於，這些城市裡分別各自有其代表性
人物，例如：紐奧良是「果凍捲」·摩頓（Jelly Roll Morton）、「國
王」·奧立佛（King Oliver）與「小孩」·歐瑞（Kid Ory）等早期爵
士樂大師們的地盤，在散拍音樂（ragtime）脫胎換骨成為爵士樂的過
程裡，他們貢獻良多；至於，芝加哥則是綽號「書包嘴老爹」
（Satchmo）的偉大小號手路易斯·阿姆斯壯長期發展的地方；而紐約
市就更不用說了，如果沒有艾靈頓公爵的長期坐鎮，更不會出現「棉
花俱樂部」的繁榮盛況。

　　但是……巴黎這個地方真的比較特別：似乎所有美國的爵士樂大
師（包括上面所說那些人）都曾把這裡當成他們的心靈故鄉，有人時

時造訪，有人流連忘返，有些人則是像紐奧良豎笛大師席尼‧畢榭（Sidney Bechet）一樣，在故鄉潦倒了大半輩子，到了人生的最後十個年頭（五〇年代），卻在巴黎享受到成名的美妙滋味，並且因癌症而在巴黎去世。

此外，過去《巴黎狂戀》（*Paris Blues*, 1961）、《忘情巴黎》（*Forget Paris*, 1995）、《情定巴黎》（*French Kiss*, 1996）等好萊塢電影不僅以巴黎為故事場景，片中並且放入許多動人的爵士音樂，主要的原因也在於：爵士樂是巴黎精神外遇的對象。例如女星梅格‧萊恩（Meg Ryan）在《情定巴黎》中飾演一個被加拿大未婚夫拋棄的美國女子：當她得知未婚夫為了一個法國美女而拋棄她的時候，為了把未婚夫搶回來，患有飛行恐懼症的她不得不搭機前往巴黎。

她恨死巴黎了——要不是男友去了一趟巴黎，她也不會被拋棄，因此她索性把艾拉‧費茲傑羅（Ella Fitzgerald, 1917-1996）的名曲〈我愛巴黎〉（*I Love Paris*）改成了〈我恨巴黎〉：

《FORGET PARIS》 /
O.S.T. / 1990 / Elektra

我恨巴黎的春天，

我恨巴黎的秋天，

我恨巴黎夏日裡的熱氣，

我恨巴黎寒冬中的細雨……

時時刻刻，我都痛恨著巴黎，

無論哪個季節。

　　《情定巴黎》的結局當然是以喜劇收場：梅格‧萊恩最後與男主角凱文‧克萊（Kevin Klein）在一片葡萄園中擁吻，背景中傳來路易斯‧阿姆斯壯演唱〈玫瑰人生〉（*La Vie en Rose*）的低沉嗓音——誰會想到編劇居然可以把這兩個人湊在一起？一個是來自美國的高中歷史老師，一個是粗中帶細的法國竊賊（只不過，他偷竊鑽石項鍊的目的是為了買下一片良田來種植葡萄）；對於梅格‧萊恩而言，巴黎之旅本來是一趟傷心旅程，沒想到卻讓她找到生命中的真愛，從此人生就像玫瑰一樣炫麗。

　　《忘情巴黎》則描繪著另一對男女之間分分和和的故事，曾主演《老大靠邊閃》（*Analyze This*, 1999），並數度主持奧斯卡金像獎頒獎典禮的比利‧克里斯多（Billy Crystal）在這部電影中大談戀愛。他飾演一位NBA籃球裁判米奇，因為帶著父親的遺體到法國安葬而認識空姐愛倫；兩人結婚後歷經了許多問題：職業差異導

致他們兩人的生活無法協調，愛倫的不孕症，還有米奇不想成天照顧
她那患有阿茲海默症的父親……等等。此時，艾拉‧費滋傑羅的歌聲
又出現了——兩人分居後，導演以費滋傑羅的〈巴黎四月天〉（*April
in Paris*）來描寫兩人的寂寥心境：

> 巴黎四月天，
> 栗子花處處開，
> 假日餐桌樹下擺。
>
> 巴黎四月天，
> 那種感覺，
> 此生僅一次……

　　這部片的結局是在NBA球賽中場休息的時候，主場球隊找來貨真
價實的薩克斯風高手大衛‧山朋（David Sanborn）來演奏國歌，在悠
揚的國歌旋律中，米奇決定把球賽丟在一旁，火速飛往巴黎找愛倫，
即使被NBA開除也在所不惜；沒想到，此刻愛倫居然也奇蹟似的出現
球場中，兩人就這樣在薩克斯風聲中擁吻復合，那畫面還被放在超大
電視牆上播放著。
　　而在《巴黎狂戀》這部電影中，我們除了可以看到路易‧阿姆斯
壯的身影之外（他飾演一位叫做「狂人摩爾」的黑人爵士樂手），也

可以聽到艾靈頓公爵所創作的〈首班快車〉（*Take The 'A' Train*）以及〈靛藍心情〉（Mood Indigo）等樂曲。《巴黎狂戀》是兩位爵士樂手的愛情故事：一個是保羅‧紐曼（Paul Newman）所飾演的伸縮號手兼爵士作曲家，一個是薛尼‧波特（Sidney Poitier）所飾演的次中音薩克斯風手，他們一直在巴黎過著海外放逐的生活，直到有一次他們兩個同時愛上兩位來渡假的美國女老師，於是便開始面臨掙扎：到底該回國，還是選擇繼續待在巴黎？

　　保羅‧紐曼之所以不想回去，是他想在巴黎這個地方成為一個「嚴肅的音樂家」，他希望巴黎的音樂界能夠接受他的爵士樂創作；至於曾經得過奧斯卡金像獎的黑人影帝薛尼‧波特，則是因為受夠了美國的種族偏見，希望留在巴黎發展，因為至少這是一個對黑人樂手比較友善的地方。最後，兩人都為了音樂而放棄愛情，選擇在火車站與愛人分手。

　　說了這麼多有關巴黎的爵士電影，最後還是必須言歸正傳——戴斯特‧高登所主演的《午夜情深》到底是怎樣的一部電影？電影一開始就切入正題：「為何一個爵士樂手必須到巴黎去流浪？」因為美國人都不懂當時新興的咆勃爵士樂，迫使許多黑人樂手轉戰巴黎的各個酒吧。一開始戴斯特‧高登所飾演的主角戴爾‧透納（Dale Turner）去找一位躺在病褟上的朋友賀賽爾，兩人之間有過這麼一段對話：

賀賽爾：「你還在吹那些奇怪的和絃啊？」

戴爾：「嗯。『賀賽爾女士』（Lady Hershell），你的感覺是？」

賀賽爾：「大家都被你搞瘋了，他們跟不上你的曲調。」

戴爾：「是啊，我知道。」

賀賽爾：「你的飯碗恐怕保不住了。你該聽聽我的勸告。大家都
　　　　喜歡我的演奏方式。」

戴爾：「嗯，他們確實比較喜歡你。我今晚就動身前往巴黎……
　　　　你還記得巴黎吧？」（語帶無奈）

賀賽爾：「去巴黎也沒有用，巴黎也不能改變你的吹奏方式。」

戴爾：「至少不用忍受冷言冷語。」

　　到了巴黎以後，戴爾確實大受歡迎，他在藍調俱樂部登台表演，一上場就以一首柯曼・霍金斯（Coleman Hawkins）的經典名曲〈靈與肉〉（Body and Soul）擄獲人心，裡面多少法國的男男女女都陷入陶醉迷戀的抒情氛圍中。這部片可以說是一部貨真價實的「爵士樂電影」，除了戴斯特・高登以外，電影中還有融合爵士鋼琴大師賀比・漢考克（1940-）飾演藍調俱樂部的樂隊領班，伴奏者包括朗・卡特（Ron Carter—貝斯手, 1937-）、韋恩・蕭特（Wayne Shorter—次中音薩克斯風手, 1933）以及湯尼・威廉斯（Tony Williams—鼓手，1945-1997）等人都是樂壇中赫赫有名的一線巨星；同時，客串演出紐約俱樂部老闆一角的紐約名導演馬丁・史柯西斯（Martin Scorsese）也是出名的爵士樂迷。

　　但這部電影的主題其實是戴爾與一位法國樂迷法蘭西斯・波勒

（Francis Borler）之間的情誼。法蘭西斯一開始就是窮途潦倒地出現，我們看到他整個人瑟縮在寒風雨水中，蹲在藍調俱樂部外發抖，可是同時又一幅很興奮的樣子。接著，一個乞丐跟他乞討五法郎，他居然跟乞丐說：「如果我有五法郎的話，我不會進去聽演奏啊！？」法蘭西斯藉機認識戴爾之後，向戴爾表明心中的崇敬之意，他表示戴爾跟「菜鳥」、李·斯特楊等人一樣，都是改變音樂史的偉人；同時還說出自己以前曾經為了聆聽戴爾的演奏，而從軍營翻牆外出（儘管隔天他就要隨軍隊前往阿爾及爾），最後被關了十天禁閉。

　　為了就近照顧戴爾的生活，法蘭西斯必須拋開自己的尊嚴，向前妻借錢；為了戴爾的酗酒問題，法蘭西斯必須走遍大街小巷，才在醫院或者警局尋獲戴爾的蹤跡。一個是年近遲暮的爵士薩克斯風巨匠，一個是沒沒無聞的法國廣告畫家，兩人的心靈卻如此接近；當他們倆住在一起的時候，似乎也互相成為對方的創作靈感泉源，戴爾還對法蘭西斯說出了他的願望：「希望在有生之年能夠看到一條叫做查理·帕克的街道，一個叫做李斯特·楊的公園，一個叫做艾靈頓公爵的廣場，甚至一條叫做戴爾·透納的街道……」最後法蘭西斯陪著戴爾回到紐約，戴爾選擇留下，法蘭西斯回巴黎不久後，就傳來了戴爾的死訊。

結語

　　為《午夜情深》擔任導演與編劇的，是法國編導貝通‧塔維尼耶（Bertrand Tavernier, 1941-），他只花了三個半月的時間，就完成這部橫跨巴黎與紐約兩地，並且融入了高水準爵士樂創作的電影，賀比‧漢考克更以電影配樂監製的演出，而獲得奧斯卡金像獎最佳配樂的獎項。特別值得注意的是黑人歌手巴比‧麥菲林（Bobby McFerrin, 1950-）的演出——在古典樂的領域裡，能夠以人聲模仿樂器表演的，首推「國王歌手樂團」（The King Singers）；至於在當今爵士樂壇，真正能把這種「擬聲唱法」（scat）給發揮到極致的，大概就非巴比‧麥菲林莫屬了。

　　麥菲林曾經得過十次葛萊美獎，《午夜情深》的同名主題曲就是由他獻唱——他用人聲模仿小號演奏，「擬聲唱法」的功力可以說已經達到收放自如、爐火純青的境地。最後，我們在《午夜情深》的片尾可以看見這麼一排字：「獻給巴德‧鮑威爾（Bud Powell, 1924-1966）與李斯特‧楊（Lester Young）。」戴爾與法藍西斯之間的故事，其實就是咆勃鋼琴大師鮑威爾與

巴比‧麥菲林

其頭號法國樂迷法蘭西斯・鮑德哈（Francis Paudras）的寫照，因為鮑德哈也曾企圖挽救沉緬於毒品中的鮑威爾。

　　此外，為什麼戴爾在片中動不動就稱呼其他男人為「某某女士」呢？據說這是為了模仿李斯特・楊的語言習慣，據說戴斯特・高登在戲外也是這樣稱呼其他人，可見他有多麼投入。根據導演貝通・塔維尼耶的轉述，這部戲殺青當天，高登曾這樣跟他說：「『貝通女士』，我要多久才能忘掉這部電影？」人生如戲，戲如人生；當一個爵士樂手扮演另一個爵士樂手的時候，難免會讓人有一種現實與虛幻交錯的感覺吧？如果你有機會欣賞《午夜情深》的話，請仔細體會品味戴斯特・高登的演出。

註解

註一：比利‧艾克斯汀的樂團堪稱「現代爵士樂壇的搖籃」，因為「菜鳥」、迪吉‧葛拉斯彼、亞特‧布萊基以及邁爾斯‧戴維斯等爵士樂壇的巨匠，都曾經是這個樂團的一員。

註二：有關《死刑台與電梯》一片，本書將在稍後予以介紹。

註三：高達早期的代表作之一，曾為他奪得柏林影展金雄獎的最佳導演獎，電影敘述一個小賊與一個美國女報販之間的故事。住在巴黎的美國女子派翠西亞於自家公寓藏匿著來自馬賽的殺警偷車賊米歇爾，但這段露水姻緣的結局令人心碎。在警方的威脅之下，派翠西亞選擇與他們配合，目睹米歇爾死在槍口下。值得一提的是，片中飾演米歇爾的，是法國知名男星楊波‧貝蒙（Jean-Paul Belmondo, 1933）。

註四：班尼‧葛森（Benny Golson, 1929-）：與史坦‧蓋茲（Stan Getz）一樣，都是來自費城的次中音薩克斯風手。

註五：這部電影一共被拍攝成三個版本，另外兩個版本是1988年由英國導演史蒂芬‧福利爾斯（Stephen Frears）執導，女星葛倫‧克蘿絲（Glenn Close）、蜜雪兒‧菲佛（Michelle Pfeiffer）、鄔瑪‧舒曼（Uma Thurman），男星約翰‧馬可維奇（John Malkovich）、基諾‧李維（Keanu Reeves）等人同時陷入了複雜的男女關係中。這部電影的時空背景與原著小說較為接近，是以十八世紀的宮廷生活為背景，當年並曾獲得七項奧斯卡金像獎提名（三項獲獎）。2003年，法國導演荷西‧達庸（Josée Dayan）又將同樣的故事結構予以重新詮釋，拍攝成一部以二十世紀社會為背景的迷你電視影集，影集由法國資深女星凱瑟琳‧丹妮芙（Catherine Deneuve）領銜主演，演員包括英國男演員魯伯‧艾略特（Rupert Everett）、原籍德國的好萊塢美艷女星娜塔莎‧金斯基（Nastassja Kinski）以及年輕的美國新生代女星莉莉‧索碧斯基（Leelee Sobieski）。

MILES DAVI

第六章 「黑暗王子」的電影音樂語彙

麥爾斯・戴維斯的酷
派爵士樂、硬式咆勃
與調式爵士樂

「二次革命」的關鍵人物：麥爾斯‧戴維斯

　　在前文中我們曾經提及：二次世界大戰結束以後，綽號「菜鳥」的查理‧帕克（Charlie "Yardbird" Parker）以及綽號「暈眩」的迪吉‧葛拉斯彼（Dizzy Gillespie），他們兩人以「魔彈射手」般的爆發力，將搖擺爵士樂的地盤徹底瓦解，開創了「咆勃爵士樂」（Bebop）的黃金歲月。但是，「咆勃爵士樂」盛行才沒幾年，就發生了「家變」。「菜鳥」身邊的小弟自立門戶，在五○年代開啓了「爵士樂的二度革命」，這位關鍵人物就是綽號「黑暗王子」（Prince of Darkness）的「老麥」——麥爾斯‧戴維斯（Miles Davis, 1926-1991）^(註一)。他無意延續菜鳥與葛拉斯彼的老路子，不但開創了「酷派爵士樂」（Cool Jazz）、「硬式咆勃」（Hard Bop）與「調式爵士樂」（Modal Jazz），而且當爵士樂面臨搖滾樂的挑戰，即將落入退無可退的慘敗窘境時，他又採取了宛如「吸星大法」一般的策略，把搖滾樂融入爵士樂之中，另闢「融合爵士樂」（Fusion）的新局面。

《Blue Note Years Vol.5》/ Miles Davis / 2004 / BLUE NOTE / EMI科藝百代

　　有人說老麥是「變色龍」，因為他總是在改變自己的音樂風貌。有人說他是「爵士樂壇的畢卡索」，因為他不斷創造新的里程碑，創新的速度快到令人無法透徹地了解他。而與他合作關係密切的樂手韋恩‧蕭特（Wayne Shorter），則說他就像「蝙蝠俠」一樣擁有雙重人格，一方面不斷追尋真理與正義，一方面卻又喜歡詛咒辱罵別人，在女人面前老是扮演負心漢的角色。這位來自聖路易的牙醫之子18歲就被送到紐約曼哈頓的茱莉亞音樂學院（註二），但是他的個性不適合坐在教室裡，不到一年就休學了。而另一方面，他來到紐約之後，就一直在紐約的五十二街一帶鬼混，1945年終於因為葛拉斯彼與柔鳥拆夥，而有機會加入柔鳥的五重奏團體，取代葛拉斯彼的小號手位置，在「三點俱樂部」（Three Deuces）中演出。

　　以上是老麥的出道經過，但是他與電影音樂又有何關係？以下將介紹在《死刑台與電梯》（L'Ascenseur pour l'Echafaud）與《落跑新娘》（Runaway

韋恩‧蕭特

Bride）的配樂——其中涉及了「酷派」、「硬式咆勃」與「調式爵士」
等各種老麥的曲風。

從咆勃到酷派

　　老麥知道自己的吹奏速度，絕對不可能像菜鳥或葛拉斯彼一樣又
快又準，時而熱情洋溢，時而充滿怒氣，一股腦地將自己的情緒都灌
注在咆勃爵士樂中。相較於「咆勃」這種充滿陽剛氣息的爵士樂，老
麥的「酷派爵士樂」具有較為濃厚的陰柔氣質，前者著重的是較複雜
難懂的和絃結構以及速度較快的節奏，後者所著重的則沉穩、低調的
音質，以及簡單明快的和絃，同時也強調編曲的鋪陳。

　　說到編曲，我們就不得不聊一聊吉爾‧伊文斯（Gil Evans）這位
來自加拿大多倫多的編曲好手。吉爾‧伊文斯曾說：「麥爾斯無法演
奏得像路易斯‧阿姆斯壯那樣歡樂而炫燦，因為麥爾斯的聲音需要和
他的思想交互作用。」

　　吉爾‧伊文斯是比老麥自己
還要了解老麥的人，他知道儘管
老麥在演奏力道與速度上無法與
「菜鳥」、葛拉斯彼等兩位咆勃天
王競飆，但他吹奏小號時，由心
理層面所轉化而成的陰沈、低調

吉爾‧伊文斯

《酷派爵士的誕生》（BIRTH OF THE COOL）/ 邁爾士‧戴維斯（Miles Davis）/ 2001 / BLUE NOTE / EMI科藝百代

與憂鬱等音色特質，以及他對於「弱音器」的應用手法，卻是爵士樂壇裡獨一無二的。

1947年，當時伊文斯還在克勞德‧松希爾樂團（Claude Thornhill & His Orchestra）中擔任編曲工作，他主動與老麥接觸，希望能將老麥的作品「Donna Lee」重新編曲演奏。當時伊文斯住在紐約五十五街，向一位中國裔的洗衣店老闆租借店面後方的地下室，那裡也成為他與老麥以及其他樂手進行音樂交流的據點。《酷派誕生》（*Birth of the Cool*）這張經典之作不但是兩人正是合作的起點，也被某些爵士樂專家視為「酷派」爵士樂的起點。這張專輯裡的12首曲子錄音時間橫跨1949與1950年，因為唱片公司高層製作主管的忽視，一直到1957年2月，才由製作人彼得‧魯格羅（Pete Rugolo）將錄音室版的十二首樂曲收錄在一張黑膠唱片中發行（註三）。

伊文斯雖然僅僅參與唱片中《月之夢》（*Moon Dreams*）與《咆勃本色》（*Boplicity*）等兩軌作品的編曲，但是參加專輯演出的樂手裡面

有好幾個是他從松希爾樂團中拉來帶槍投靠的人馬,包括後來聲名大噪的酷派薩克斯風手李‧柯尼茲(Lee Konitz)等人。伊文斯與老麥兩人的首度合作,馬上就摩擦出驚天動地的火花,不但組成了爵士樂史上的三大夢幻團隊之一(註四),兩人也展開一段長達十年的夥伴關係。「酷派爵士樂」基本上可以說是對於咆勃爵士樂的一種反動,經過伊文斯的精心編寫之後,在旋律與合聲等各方面都呈現出比咆勃爵士樂更為輕盈、柔和與細緻的音質,曲風也往往較為華麗。

　　五○年代末期,是兩人合作的高峰期,連續三年所發行的《勇往直前》(*Miles Ahead*)、《乞丐與蕩婦》(*Porgy and Bess*)以及《西班牙素描》(*Sketches of Spain*)等三張名盤,都在史上留有至高評價。《乞丐與蕩婦》是用爵士樂重新詮釋美國音樂家蓋希文的音樂劇;《西班牙素描》則是改編自西班牙作曲家羅德里哥(Rodrigo)的〈阿蘭費茲協奏曲〉(*Concierto de Aranjuez*),同時也收錄了許多西班牙的傳統樂曲。

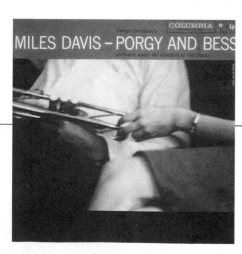

《乞丐與蕩婦》(PORGY AND BESS) / 邁爾士‧戴維斯 (Miles Davis) / 1997 / SONY / 新力博德曼

《西班牙素描》（Sketches of Spain）／邁爾士‧戴維斯（Miles Davis）／1997／SONY／新力博德曼

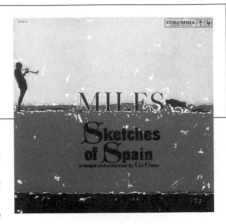

他們的合作往往是取材新穎而不墨守成規的，他們所徵召而來的樂手也都是一時之選、後來都成為雄霸一方的大師級人物。像1957年的《勇往直前》，伊文斯的編曲規模居然高達十九人，樂手有貝斯手查爾斯‧明格斯（Charles Mingus）、薩克斯風手桑尼‧羅林斯（Sonny Rollins）與鋼琴手約翰‧路易斯（John Lewis）等爵士名人參與。這三張酷派爵士樂的經典之作將酷派的冷冽、陰沉與低緩風味表現得淋漓盡致，同時也成為老麥在五○年代的主要代表作。

老麥的硬式咆勃與電影音樂

內行的爵士樂迷都知道，老麥在五○年代的代表作，除了上述三張酷派爵士專輯，「ING系列專輯」也是五星級的作品。所謂「ING系列專輯」就是指他在1956年為了與老東家Prestige唱片公司結束賓主關係，轉往哥倫比亞唱片公司發展，因此在5月11日和10月26日兩天，

把五重奏成員湊齊^(註五)，用馬拉松比賽的方式進行錄音，在完成了《悠遊自在》（*Relaxin' with The Miles Davis Quintet*）、《狂熱演奏》（*Steamin' with The Miles Davis Quintet*）、《鬼斧神工》（*Workin' with The Miles Davis Quintet*）以及《與麥爾斯・戴維斯共廚》（*Cookin' with The Miles Davis Quintet*）等四張「硬式咆勃」風格的專輯。

至於什麼是「硬式咆勃」？它和咆勃與酷派兩種爵士樂曲風有何不同？用樂評家德克・蘇卓（Dirk Sutro）的話來形容：

> 你可以把硬式咆勃當成較冷調的咆勃……或者是較熱切的酷派爵士樂。它不會像咆勃一樣，給人一種狂亂、豁出去的感覺，但它也不像酷派爵士樂一樣甜美。硬式咆勃有一種急切和熱情的感覺，一種深沉、游移不去的氛圍……

表演「硬式咆勃」曲風的樂手們都與咆勃關係深厚，但是他們的音樂往往比菜鳥與葛拉斯彼的音樂顯得更為深沉、更為嚴肅，而且所使用的和絃變化也更為複雜，同時也不像咆勃那樣，常常重新詮釋流行歌曲的經典曲目，有較多自創曲出現。

完成「ING系列專輯」之後，老麥隔年飛往歐洲進行巡迴演出，所到之地包括巴黎、布魯塞爾以及阿姆斯特丹等地方，最重要的是，他還在巴黎的爵士樂聖殿——聖日爾曼俱樂部（Club St-Germain）中演出，為期一週。老麥此番前往巴黎的另一項任務是為路易・馬盧（Louis Malle）^(註六)執導的《死刑台與電梯》（*L'Ascenseur pour l'Echafaud*）

進行配樂工作。

　　《死刑台與電梯》是馬盧執導的第一部劇情片，由法國巨星珍妮‧摩露（Jeanne Moreau）主演，故事敘述一個曾經當過傘兵的軍火公司雇員朱里安，與老闆之妻佛羅倫絲（珍妮‧摩露飾演）的不倫之戀，兩人計劃將老闆殺死，佈置成自殺的模樣，一切看來似乎都天衣無縫。可是朱里安卻想起自己在老闆辦公室外面陽台上留下了攀爬大樓用的掛勾，他折回去處理掛勾，卻錯過了大樓的開放時間，以致被困在斷電的電梯裡，女主角佛羅倫絲則因為遍尋不著朱里安，而絕望地在巴黎街頭留連徘徊，這種「黑色喜劇」風格的，讓人哭笑不得。最後男主角所搭乘的電梯，終究變成了一台「通往死刑台的電梯」！

　　在幫這部電影進行配樂工作時，老麥同時使用了酷派爵士樂與硬式咆勃兩種風格，一方面用低調冷冽的風格來描繪夜間的巴黎街頭與謀殺案，一方面用緊湊急促的節奏來表現兇手做案後的心理狀態與忙亂不安。

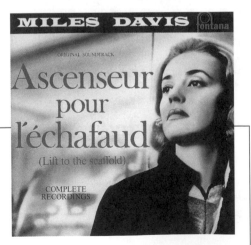

《死刑台與電梯 電影原聲帶》（Ascenseur Pour L'Echafaud）/ O.S.T. / 1990 / Polygram Records

這張電影配樂專輯的錄製時間是1957年的12月4日、5日兩天，老麥所採用的樂手編制仍是他最擅長的五重奏：除了他從紐約帶來的鼓手肯尼‧克拉克（Kenny Clarke）以外，次中音薩克斯風手巴尼‧威廉（Barney Wilen）、鋼琴手赫內‧烏崔爵（René Urtreger）以及貝斯手皮耶‧米榭洛（Pierre Michelot）都是法國爵士樂壇中的一時之選，

眾人的表現都值得喝采，特別是老麥那充滿憂鬱氣質的小號音色，更精準地讓人陷入一種宿命論的氛圍中。電影與音樂同時表達出一個很簡單的概念：我們每個人都有可能跟片中的男女主角一樣，因為一連串的巧合（或災厄？）而成為命運的囚徒，被困在電梯中而無路可出！

《落跑新娘》中的老麥爵士樂

1999年，茱莉亞‧羅勃茲（Julia Roberts）與理查‧吉爾（Richard Gere）兩人繼1990年的《麻雀變鳳凰》（Pretty Woman）之後，再度攜手合作演出《落跑新娘》，締造了一億五千兩百萬美金的票房紀錄，

是當年最賣座的電影。如果你看過這部電影，一定對《落跑新娘》這個角色留下了深刻印象。故事大概是這樣：《今日美國報》（*USA Today*）專欄記者艾克（理查・吉爾飾演）在截稿期限前還找不到報導題材，在酒吧裡一個看來非常清醒的酒客向他訴說了一個關於「落跑新娘瑪姬」（茱莉亞・羅勃茲飾演）的故事……

「聽說」瑪姬是個馬里蘭州鄉下小鎮的五金行女老闆兼水電工，過去曾有7次在婚禮上臨陣脫逃的紀錄，被她甩掉的那些可憐傢伙包括修車廠老闆、昆蟲學家（其實就是在酒吧裡說故事的那位酒客），還有一人因此去當了神父。艾克為了幫這些受害者伸張正義，在專欄中把瑪姬形容成妖女一般的人物。結果因報導涉及毀謗，而且並未向當事人查證，有多處不實之處（其實她只甩了三個人），艾克就這樣被報社的上司（也是他前妻）炒魷魚。

所幸他上司的現任丈夫找上門，要他為《*GQ*》雜誌寫一篇有關瑪姬的報導，復仇心切的他當

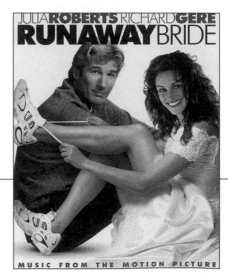

《落跑新娘 電影原聲帶》（RUN AWAY BRIDE）/ O.S.T. / 1999 / SONY / 新力博德曼

然接下了這個任務，前往小鎮實地訪查。艾克到了小鎮後，發現瑪姬正要跟第4個被甩的對象結婚（他當然這樣想。因為唯有如此才能幫自己平反，證明瑪姬確實是個邪惡的女妖！），他是個中學的足球隊教練。沒想到在探訪的過程中，艾克發現自己居然也被瑪姬電到了，而當他向瑪姬述說自己的求婚誓言時，瑪姬對這個曾經毀謗她的記者，居然產生微妙的心理變化，因為他是如此浪漫：

> 我可以向妳保證，現實是很艱難的；我可以向妳保證，無論是妳是我，總有想要擺脫週遭一切的時刻；但是我也可以向妳保證，如果我不向妳求婚的話，將會畢生活在懊悔中——因為在內心深處，我知道：只有妳才是應該與我在一起的人……

　　敏感的觀眾到這裡應該可以猜到那位足球隊教練的下場。所幸這次婚禮並未正式舉行，因為男女主角在教堂預演婚禮時，就發現自己已經愛上對方，而且一發不可收拾。難道故事就進行到這裡嗎？可沒那麼簡單。因為艾克成為第5個在婚禮上被甩的新郎！最後瑪姬主動找他促膝長談，才發現她其實不是心理有問題的妖女，她只是不想嫁給一個不了解她的人，只是不想在一堆人面前舉辦盛大婚禮。最後換她向艾克求婚，兩人就在老麥的爵士樂中共舞，在陽光普照、微風輕拂的原野中，在牧師與少數幾位親友的見證下，結為連理。

　　老麥的爵士樂在電影中，似乎成為男女主角化解心結的橋樑：瑪姬為了刺探報導內容，在旅館門房的幫助之下，入侵艾克的房間，除

了搜走一些筆記紙條之外，還有一捲老麥的爵士樂錄音帶。東西帶回家後，瑪姬不但把音樂放出來靜靜聆聽，隔天還把一張在閣樓中找到的黑膠唱片送給艾克——就是老麥在1959年發行的《泛藍調調》（*Kind Of Blue*）。瑪姬透過老麥的爵士樂去了解艾克的內心世界，最後發現她就是喜歡這種調調的男人。

老麥再度推動爵士樂的革命

《泛藍調調》在1959年出現後，老麥再次將爵士樂推往「調式爵士樂」的實驗領域之中，促成了另一次音樂革命。這種「調式即興」的觀念出現後，和絃與個人技巧已經不再是最重要，反而樂手間合作的默契、整個曲子氣氛的營造，和樂手彼此激發出的即興演奏火花才是重點。或許整張《泛藍調調》乍聽之下，每個樂手都像是初學者般，吹出一個個不成曲調

《泛藍調調》（Kind of Blue）／ 邁 爾 士 ‧ 戴 維 斯 （Miles Davis）／ 1999 ／ SONY ／ 新力博德曼

的音符，而專輯的錄製前也沒有經過細部排練，但這幾位樂手卻在錄製過程中彼此影響、甚至競賽，將吹出的音符拼貼成一首首動人的樂曲。

特別值得注意的是這張專輯的演出者包括兩位當時最強的薩克斯風手——外號「加農炮」的中音薩克斯風手朱利安・艾德力（Julian "Cannonball" Adderley），以及後來創立「自由爵士樂」（Free Jazz）、「前衛爵士樂」（Avant-garde Jazz）的一代宗師約翰・柯川（John Coltrane）；他們倆人都是充滿熱情的樂手，而老麥與鋼琴手比爾・伊文斯（Bill Evans）則堪稱爵士樂史上最冷冽寧靜的兩個傢伙，這種一邊冷一邊熱的局面，居然交織出一種特別的爵士美學觀點。

但是，具體而言，「調式爵士樂」跟以往爵士樂到底有何不同？《紐約時報》的資深樂評勞勃・帕瑪（Robert Palmer）就曾在《泛藍調調》的CD專輯說明中，指出一段至爲關鍵的談話。老麥在1958年接受《爵士評論雜誌》（The Jazz Review）訪問的時候表示：

> 音樂已經變得太過凝重。那些傢伙把樂曲丟給我，它們充滿各種和絃。這樣讓我無法演奏……我認為，爵士樂已經開始興起一種揚棄傳統的運動——逐漸遠離過去那種使用一連串和絃的演奏方式，而且合聲的變化也被取代，回歸到旋律的變化。儘管和絃變少了，但是處理這些和絃的方式卻充滿了無限的可能性。

　　所以，「調式爵士樂」的訴求其實很簡單：一方面就是「簡化和絃」——咆勃的和絃變化太過複雜，如此一來反而限制了樂手的即興演出空間；另一方面則是「回歸到旋律」，所以我們可以聽到整張《泛藍調調》專輯都沉浸在一種輕鬆閒適、毫不拖泥帶水的氛圍之中。

「落跑新娘」除了晃點新郎之外，又怎樣晃點觀眾？

　　說了那麼多有關《泛藍調調》的事，或許你想要把電影找回來重溫一遍，聽聽裡面到底用了哪些老麥的爵士樂吧？千萬不要被這部電影給晃點了！裡面雖然出現了《泛藍調調》的唱片封面，瑪姬從旅館中偷來的那捲錄音帶上面也寫了《泛藍調調》的字樣，但電影中使用的主要爵士樂曲，卻與《泛藍調調》這張專輯沒有任何關係。瑪姬所聆聽的樂曲，與最

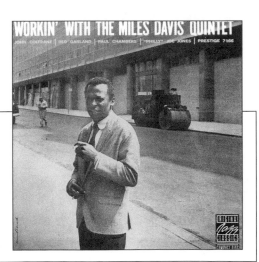

《鬼斧神工五重奏》（Workin'
with the Miles Davis
Quintet）/ 邁爾士‧戴維斯
（Miles Davis）/ 1990 /
FANTASY / 滾石風雲

後她與艾克共舞時所揚起的背景音樂，都是《鬼斧神工》專輯中的〈從未進入我的心靈〉（*It Never Entered My Mind*）[註七]，是該張專輯中最接近酷派爵士曲風的一首抒情佳作；至於想聽「調式爵士樂」的讀者們，就必須直接找《泛藍調調》的唱片來聽了！

註解

註一： 「黑暗王子」這個綽號到底從何而來，有待進一步考究。但是老麥在1962年發行的《魔法師》（*Sorcerer*）專輯中，第一首曲子就是由年輕薩克斯風手韋恩‧蕭特（Wayne Shorter）為他操刀創作的〈黑暗王子〉。

註二： 但是他的出生地是伊利諾州的阿爾頓（Alton）。

註三： 在這之前，Capitol唱片公司只是以單曲唱片的形式發行，或是只收錄了其中8首樂曲。之所以強調「錄音室版」的原因是因為，「藍調之音」（Blue Note）唱片公司後來又在1998年發行了一張《酷派誕生完整版》（*The Complete Birth of the Cool*）的雙CD專輯（Capitol公司已經被併入「藍調之音」），裡面不但有12首錄音室版的作品（CD1），也收錄了13首老麥領軍在紐約「皇巢」俱樂部（the Royal Roost）演出的現場收音版，而且有好幾首以前沒出現的曲目，比《酷派誕生》更值得收藏。

註四： 另外兩個夢幻團隊分別是喬治‧蓋希文作曲（George Gershwin），艾拉‧蓋希文填詞（Ira Gershwin）；以及艾靈頓公爵作曲，比利‧史崔洪編曲（Billy Strayhorn）。

註五： 除了老麥之外，其他成員包括偉大的次中音薩克斯風手約翰‧柯川、鋼琴手瑞德‧嘉蘭（Red Garland）、貝斯手保羅‧錢伯斯（Paul Chambers）以及鼓手菲力‧喬‧瓊斯（Philly Joe Jones）。

註六： 路易‧馬盧（Louis Malle, 1932-1995）是法國影壇的「新浪潮運動」健將，後來前往好萊塢發展，曾經執導過《大西洋城》（*Atlantic City*）、《烈火情人》（*Damage*）等電影。

註七： 這首曲子是百老匯詞曲搭檔羅傑斯與哈特（Richard Rodgers and Lorenz Hart）兩人在1940年為了歌舞劇《步步高升》（*Higher and Higher*）所作的曲目。

artistry of **Stan Getz**, composer **Eddie Sauter**, a
n produced this **most provocative motion picture s**

第七章　「酷派」中的浪漫天王

史坦・蓋茲用薩克斯風征服影迷：《抱得美人歸》與《心牆魅影》

電影女伶的聲音表情

　　1989年，女星蜜雪兒・菲佛（Michelle Pfeiffer, 1958）在《一曲相思情未了》（*The Fabulous Baker Boys*）飾演酒吧中駐唱的爵士女伶，躺在鋼琴上演唱〈我可笑的情人〉（*My Funny Valentine*）那一幕讓人至今仍難忘懷。兩年後，以007電影《巡弋飛彈》（*Never Say Never Again*）裡龐德女郎起家的艷星金・貝辛格（Kim Basinger, 1953-），也以其時而俏皮、時而性感，富有磁性的優異歌喉，在《抱得美人歸》（*The Marrying Man*）裡面展現拉斯維加斯歌女的演唱實力，百老匯詞曲創作天王柯爾・波特（Cole Porter）所寫的名曲〈撩落去〉（*Let's Do it*），配合上她那豐富的肢體語言，可以說是整部片的視聽焦點。女演員在演唱方面的優異演出，似乎已經是好萊塢的常態了。

葛妮斯・派特羅

　　這種例子在好萊塢電影中實在是不勝枚舉。葛妮斯・派特羅（Gwyneth Paltrow, 1972）就是另一個例子。九〇年代末期，葛妮斯・派特羅以其優異的演技，讓每部作品都叫好又叫座，特別是《莎翁情史》（*Shakespeare in Love*, 1998），讓她一舉拿下奧斯卡金像獎、金球獎、電影演員工會獎

　　的最佳女演員獎項，更幫這位氣質優雅、魅力無窮的女星贏得「葛莉斯‧凱利第二」的封號[註一]。

　　去年九月，派特羅在《風情萬種》（*Duets, 2000*）一片中，首度在片中展現迷人的柔情嗓音與幾近專業的唱腔，不但和騙子老爸（由老牌美國搖滾歌手休‧路易斯飾演）[註二]重唱靈魂樂歌手史摩基‧羅賓森（Smokey Robinson）的樂曲，也和製作人歌手「娃娃臉」（Babyface）一起表演了節奏藍調經典五人合唱團「誘惑者」（The Temptations）的作品；另外，獨唱的〈貝蒂的雙眼〉（*Bette Davis Eyes*）更讓人一再回味這首曾在十幾年前傳唱台灣大街小巷的「七喜」汽水廣告名曲。葛妮斯‧派特羅在聲音方面的「演技」，跟她的肢體演技一樣，都讓人充滿驚喜。

　　另一位曾在螢幕上獻出歌唱處女秀的女星，則是來自澳洲的紅髮美女妮可‧基嫚（Nicole Kidman, 1967）。《紅磨坊》（*Moulin Rouge, 2001*）中她飾演一位巴黎紅磨坊歌舞廳裡的紅牌舞星。澳籍導演巴茲‧魯曼（Baz Luhrmann）延續他過去在《舞國英雄》（Strictly Ballroom, 1992）與《羅密歐與茱麗葉》（*William Shakespeare's Romeo ＋Juliet,*

《紅磨坊》電影海報

1996）裡精心設計視聽效果的風格，除了場景調度與色彩變化上的優異表現令人嘆為觀止，更使用一種快速拼貼、暗喻性強烈的手法，把1790年到2001年間許多現代歌曲——例如艾爾頓·強（Elton John）的〈你的歌〉（*Your Song*）、約翰·藍儂（John Lennon）的〈你所需只有愛〉（*All You Need is Love*）——都完整地嵌入故事情節中。

　　片中妮可以性感女神瑪麗蓮·夢露的招牌曲〈鑽石鑽石亮晶晶〉（*Sparkling Diamonds*）做為動感十足的開場白，色調乾淨、質感豐厚的嗓音更在〈總有一天遠走高飛〉（*One Day I'll Fly Away*）的獨唱中表露無遺；而與男主角伊旺·麥奎格（*Ewan McGregor, 1971*）深情合唱的〈不計一切〉（*Come What May*）、〈大象組曲〉（*Elephant Medley*）等歌曲，也非常能融入男女主角戀情甜蜜、苦澀與悲淒的多種面貌。妮可在演歌方面的賣力演出，大概也是本片上映後備受各界肯定的主因之一，並讓她自己榮登金球獎后座。

《抱得美人歸》裡面的金·貝辛格

　　拉拉雜雜講了一堆例子，其實主要的話題人物還是金·貝辛格。她來自一個演藝世家，父親是個業餘爵士樂手，母親則是水上芭蕾舞者兼演員，不但具有一位明星所需的一切外在條件（金髮、碧眼、冶艷臉孔與魔鬼身材，身高一米七），而且早期在當模特兒的時候，偶爾也在酒吧中駐唱，因此真槍實彈的歌唱演出對她而言只是牛刀小

試。事實上，金‧貝辛格在二十世紀影史中所留下的紀錄，應該是
《愛你九週半》（*9 1/2 Weeks*, 1986），她飾演片中的畫廊女老闆伊莉莎
白，其中的經典激情演出，令人印象深刻。但真正讓這位喬治亞大學
（University of Georgia）畢業生有機會展現爵士女伶風味的，是1991年
的《抱得美人歸》。這部電影的靈感，來自於「製鞋大王」哈瑞‧卡
爾（Harry Karl）與綽號「尤物」（The Body）的女演員瑪莉‧麥當勞
（Marie McDonald）以及黑社會老大「小蟲」‧席格爾（Bugsy Siegel）
之間的感情牽扯，這段三角關係在五〇年代可曾經是轟動大街小巷的
八卦社會新聞。

　　這是一部嬉鬧逗趣，但是又充滿浪漫元素的電影。由《獵殺紅色
十月》（*The Hunt for Red October*, 1990）的男主角亞力‧包德溫（Alec
Baldwin, 1958）擔任劇中的牙膏大王之子查理，而金‧貝辛格則是拉
斯維加斯的爵士女伶兼黑社會老大「小蟲」的情婦薇琪。這段三角戀
情有兩個問題：首先是，查理與薇琪在賭城夜總會中一見鍾情，結果
被「小蟲」捉姦在床，他命手下把兩人押到教堂去結婚。這是兩人之
間的第1次婚姻。第二個問題則是：為何查理要去賭城？其實他只是
去參加四個好友幫他舉辦的「單身漢派對」，　　　　　他六天後就要
跟好萊塢電影大亨的女兒結婚，結果他和薇　　　　　　　琪的
婚事居然搞到上報紙，害電影大亨氣得差
一點殺人。

　　查理回到未婚妻懷抱後，對薇琪仍念念不忘，最

後還是放棄未婚妻，再度把薇琪迎娶入門。查理也在此時繼承了父親的牙膏事業，與薇琪一起回波士頓去過上流社會的生活。這是他們第2次結婚。就這樣，查理在8年間為薇琪投入電影事業，為薇琪破產，薇琪又回到賭城夜總會中駐唱（不過「小蟲」已經被人亂槍幹掉了……）。最後查理又因為投入矽谷的新興電腦產業而成為業界鉅子，兩人再度破鏡重圓。他倆就這樣3次離婚，4度結婚，最後還是以喜劇收場。

　　在這部電影拍攝期間，金‧貝辛格與男主角亞力‧包德溫的緋聞鬧得滿城風雨，他們公然在片廠打情罵俏，對於當時剛剛結束一段長達9年婚姻的金‧貝辛格而言，這部電影不僅算是她影藝生涯的代表作之一，也是人生第二春的開始。不過，他倆在電影中的表演似乎忠實反映出現實人生，他們的婚姻一樣是打打鬧鬧，兩人在1993年結婚，2001年正式宣佈離異，期間紛爭不斷，為八卦雜誌憑添不少新聞題材。

史坦‧蓋茲的電影事業

　　在《抱得美人歸》裡面，金‧貝辛格的表現當然是最搶眼的。她不但飾演一個想要獨立自主，努力擺脫「波霸」形象的女性，5首爵士曲目讓她有更多自由揮灑與即興演出的空間，時而深情款款，時而活潑俏皮，確實是片中最出風頭的演員。但是，眼尖的樂迷或許可以

在片中捕捉到已故薩克斯風大師史坦‧蓋茲（Stan Getz, 1927-1991）的身影，他的演出是本片的另一個驚喜。

史坦‧蓋茲雖然來自東岸的費城，但卻被視為「西岸爵士樂派」（West Coast Jazz）中最偉大的次中音薩克斯風手（註三）。「西岸爵士樂」可以說是「酷派爵士樂」在美國西岸的延伸，以洛杉磯為中心的加州地區更是這種樂風的大本營（流行於四〇年代晚期到整個五〇年代），主要代表人物除了蓋茲之外，還包括小號手查特‧貝克（Chet Baker, 1929-1988）、低音薩克斯風手傑瑞‧穆利根（Gerry Mulligan, 1927-1996）、中音薩克風手保羅‧戴斯蒙（Paul Desmond, 1924-1977）以及今年高齡已經85歲的鋼琴大師戴夫‧布魯貝克（Dave Brubeck, 1920- ）。

史坦‧蓋茲的演奏到底蘊藏了什麼魅力，讓他可以成為西岸爵士樂大師？日本小說家村上春樹曾有過這樣貼切的形容：

> 史坦‧蓋茲音樂的核心，擁有光輝閃亮的黃金旋律，無論任何熱烈即興的技法如何快節奏的展開變化，其中還是自然帶有潤澤的歌。

低音薩克斯風手
傑瑞‧穆利根

蓋茲早期樂風深受李斯

《The Marrying Man》/ O.S.T.
/ 1991 / Hollywood Records

特‧楊（Lester Young）的影響與
陶冶，音質、音色恰巧與保羅‧
戴斯蒙形成強烈對比：蓋茲的薩
克斯風演奏一直保有甜美、溫暖
的質感，而戴斯蒙的中音薩克斯風音質則如同蜂蜜一樣甜蜜、黏膩。
聽蓋茲的演奏，就好像是在春夏交替的沙灘上曬太陽一樣，徐徐暖風
吹拂，舒暢無比。在他四十幾年的演奏生涯中，不斷與「西岸爵士樂」
以外的爵士樂手進行對話，曾與小號大師迪吉‧葛拉斯彼（Dizzy
Gillespie）、鋼琴家奇克‧柯瑞亞（Chick Corea）、貝斯大師朗‧卡特
（Ron Carter）與伸縮喇叭手傑傑‧強森（J. J. Johnson）等樂手進行對
話，讓西岸爵士樂與咆勃、融合爵士樂發出共鳴，激盪出即興演出的
火花。

　　除了爵士樂演出以外，蓋茲也是電影演出的常客，最早曾在1955
年參加《班尼‧固曼的故事》（*The Benny Goodman Story*）之演出，
《抱得美人歸》一片則是他演藝生涯的終點站。綜觀他在《抱得美人
歸》裡面的表現，除了與貝斯大師雷‧布朗（Ray Brown, 1926-2002）

的幾首合作曲目值得注意以外，他最擅長的抒情語彙、流暢圓潤的樂
音也是本片重點，與女主角充滿性感魅力的嗓音可以說是最佳拍檔。
有趣的是，蓋茲在參加本片演出時，彷彿又回到了他的年輕歲月，因
為片中的表演編制都是十人上下的大樂隊，是蓋茲年輕時最常參與的
演出形式；此外，成立於1969年的超級資深爵士合唱團「曼哈頓轉運
站」（Manhattan Transfer）也跨刀演出，由團員提姆・豪塞（Tim Hauser）
與艾倫・保羅（Alan Paul）兩人為電影獻聲，提姆・豪塞更在片中飾
演賭城夜總會的樂團領班。

與大導演亞瑟・潘的合作：《心牆魅影》

　　史坦・蓋茲的另一部電影音樂代表作，是風格上與《抱得美人歸》
截然不同的電影——《心牆魅影》（*Mickey One*, 1965）。《心牆魅影》
是美國導演亞瑟・潘（Arthur Penn, 1922-）在1965年推出的代表作，
後來較為知名的作品還包括1967年的《我倆沒有明天》（*Bonnie and
Clyde*）[註四]、1970年的《小巨人》（*Little Big Man*）[註五]，主角是當年
好萊塢最出名的花花公子華倫・比提（Warren Beatty）。有影評表示
這是一部「歐式的美國電影」，因為導演的風格深受法國新浪潮大導
演高達（Jean-Luc Godard, 1930-）與楚浮（François Truffaut, 1932-
1984）的影響，整部片都在呈現人類內心深處那種無法擺脫的絕望與
恐懼。正如導演自己所說：那種情境就好像覺得身邊總是有一個看不

《史坦蓋茲的電影原聲帶
（心牆魅影）》（Music From
The Sound Track Of
'Mickey One' Played By
Stan Getz Composed By
Eddie Sauter）/ 1998 /
Polygram / 環球

見的敵人，隨時有可能被幹掉；或者是像一隻狐狸一樣，置身在一群
默不作聲的獵犬中，隨時有一命嗚呼的危險。

　　這部片的主角不是英雄人物，而是底特律一家俱樂部裡面沒沒無
聞的藝人，他不但調戲了黑社會老大的女人，又欠了一屁股債，無計
可施之下只好逃到芝加哥的「仙納杜夜總會」（Xanadu）過著隱姓埋名
的生活，靠打雜維生。儘管如此，他還是無法擺脫恐懼的陰影，懷疑
自己隨時會被黑社會追殺，整部片就籠罩在這種懸疑絕望的氣氛中。

　　史坦・蓋茲與爵士樂團領班艾迪・梭特（Eddie Sauter, 1914-1981）
合作完成了這部電影配樂——他們與這部片的剪接師密切合作，影片
剪接時也在一旁參與意見，同時為配樂尋找靈感，讓整部片的戲劇張
力顯得更為強烈，音樂與影像形成了有機的整體，而不是各自獨立的
兩套東西。連史坦・蓋茲自己都表示：「我從來沒有感到自己的音樂

居然如此貼近生命。」有個為電影主角華倫‧比提作傳的人曾經這樣
描述《心牆魅影》：

> 這是一部充滿小說家卡夫卡（Kafka）^(註六)風格的好萊塢黑
> 白電影，由法國攝影師掌鏡，預算在一百萬美元以下，史坦‧
> 蓋茲的即興次中音薩克斯風音符在電影中穿梭飄蕩著……

他的薩克斯風樂音就好像從主角的心靈深處竄出一樣，深刻刻畫
著主角的人格特色。史坦‧蓋茲從大樂隊搖擺爵士樂時期，就認識了
當時為各樂團作曲編曲的艾迪‧梭特，倆人雖然相差十幾歲，但是倆
人早在1962年就合作推出了《即興焦點》（Focus）專輯，並且獲得
《重拍爵士雜誌》（Downbeat）的五顆星評價。他們合作為《心牆魅影》
擔任配樂工作又再度證明了一件事——爵士樂可以用來搭配各種不同
風格的電影，即使是詭譎前衛的法國「新浪潮風格」也難不倒史坦‧
蓋茲這種樂手（儘管他最擅長的仍然是抒情的爵士語彙）。

結語

《抱得美人歸》在美國上映的兩個月後，史坦‧蓋茲就因為肝癌
而病逝於加州馬里布（Malibu）。回顧他璀璨精采的一生，雖然毒品、
藥癮與酒癮的問題不斷侵擾著他，五○年代後期還曾經因此而遠走北
歐（丹麥是他待過較久的國家），刻意以較為緩慢的工作步調來調整
自己的身心狀況，六○年代初期重返美國之後，才能夠獲得四座葛萊

美獎的肯定。他一直爲樂迷吹奏著溫暖浪漫的抒情音符，並且因而獲得「天籟」（The Sound）的外號，可見他在爵士樂史上的地位。

史坦‧蓋茲並不是具有革命性的音樂家，他在「西岸爵士樂」（或「酷派爵士樂」）的地位，就好像今年已經高齡75歲的咆勃爵士薩克斯風大師桑尼‧羅林斯（Sunny Rollins, 1930-）一樣，是固有樂派的最好詮釋者。當然，比較不同之處，在於史坦‧蓋茲後來在六〇年代又捲入了一股席捲全球的巴莎‧諾瓦風潮（Bossa Nova），不過那是後話了。

1986年冬天的時候，《薩克斯風雙月刊》（*The Saxophone Journal*）曾經訪問過史坦‧蓋茲，當訪問者問他如何發展出屬於自己聲音時，他說：

> 我未曾想過模仿他人，但是當你深愛著某人的音樂時，就會受到影響。當我才18歲的時候，我跟著班尼‧固曼——我想他的聲音曾經影響我……當然我也聽過李斯特‧楊的演奏——聆賞李斯特的演奏，實在是一種很特別的經驗，他演奏的聲音是如此悅耳動聽，而且是一種溫暖的經典之聲。

對筆者而言，聆聽史坦‧蓋茲的音樂也是一種非常神奇的經驗。在秋天的午後，CD Player播放著他最具代表性的五〇年代作品〈秋葉〉（*Autumn Leaves*），喇叭裡傳來浪漫柔和但是又帶有一點秋天愁思的旋律曲調，讓人有一種想要寫詩的感觸。

註解

註一：美國女演員葛莉斯‧凱利（1929-1982）生於費城，1956年息影嫁入摩納哥皇室，成為王妃；1982年在一場車禍中喪生，留下了《後窗》（*Rear Window*, 1954）、《抓賊記》（*To Catch a Thief*, 1955）以及《上流社會》（*High Society*, 1956）等經典電影作品。

註二：搖滾歌手休‧路易斯（Heuy Lewis, 1950-）生於紐約，是「休‧路易斯與新聞樂團」（Heuy Lewis & The News）的團長，大多在舊金山等西岸城市活動。

註三：蓋茲出道時待過很多第一流的大編制搖擺爵士樂團，例如史坦‧肯頓（Stan Kenton）、班尼‧固曼（Benny Goodman）以及湯米‧朵西（Tommy Dorsey）等人，都曾經是他的老闆。

註四：或譯《雌雄大盜》，由演員華倫‧比提（Warren Beatty）與費‧唐娜薇（Faye Dunaway）倆人主演一對在三○年代橫行美國的雌雄大盜。

註五：這是一部題材特殊的自傳式西部片，由達斯汀‧霍夫曼（Dustin Hoffman）擔綱，他飾演一位由印地安人扶養長大的白人，透過他的眼光與回憶來追溯、呈現十九世紀的美國西部世界。

註六：法蘭茲‧卡夫卡（1883-1924），生於布拉格的猶太裔作家，是二十世紀初期現代主義小說風格的代表人物之一。

第八章　將搖滾樂收編旗下的「融合爵士樂」

麥爾斯‧戴維斯再掀風潮，爵士樂起死回生

爵士樂壇的「洋基隊」──麥爾斯・戴維斯

如果你是個老球迷，你一定知道美國職棒球迷只有兩種：一種是支持紐約洋基隊的，另一種則是反對洋基隊的──因為其他二十九隊的球迷都一致討厭這個隊伍。原因何在？因為它財大氣粗，一支隊伍的薪水通常是最低薪水隊伍的好幾十倍；因為它有錢沒地方花，只要碰到哪個球隊出現一個專門修理洋基隊的球員，就花錢把他買下。「If you can't beat him, buy him!」（如果不能打敗他，就買下他！）其實，這種情況也曾發生在爵士樂壇，而施展這種技倆的，是我們在前面已經談過的麥爾斯・戴維斯。

話說六○年代末期，老麥感覺爵士樂已經被搖滾樂逼入了死胡同，眼看已經退無可退。當時在樂壇大行其道的是披頭四（the Beatles）以及鮑伯・狄倫（Bob Dylan）的民謠搖滾，或者是吉米・罕醉克斯（Jimi Hendrix）的迷幻搖滾，爵士樂似乎已經不可能變出新把戲了。就像後來老麥在其自傳中所說的：

> 轉瞬間，爵士樂已變成昨日黃花了，變成那種被擺在博物館玻璃櫥窗中的事物，好像只是人們研究的對象而已。轉瞬間，搖滾樂變成媒體的新寵。

於是，老麥他反其道而行：如果不能打敗搖滾樂，就把搖滾樂收編旗下！為了迎合當時樂迷的新口味，老麥的五重奏樂團從六○年代中期就效法搖滾樂手，開始改玩「插電」的樂器，特別是賀比・漢考克

（Herbie Hancock）的電鋼琴，與朗‧卡特（Ron Carter）的電貝斯，讓人深刻感受到電子樂的魅力；此外，老邁親自發掘栽培的鼓手湯尼‧威廉斯（Tony Williams）雖然年輕，卻能夠與老麥的小號一起演出精采的對話，最後加入隊伍的次中音薩克斯風手韋恩‧蕭特（Wayne Shorter）除了實力堅強，也是個極具創意的作曲家。這就是「融合爵士樂」（Jazz-Fusion）的最早起源。

　　除了上述的五重奏成員以外，在六〇年代中後期曾經與老麥合作的年輕樂手還包括鼓手傑克‧迪強奈（Jack DeJohnette）、鋼琴手奇克‧柯瑞

鼓手傑克‧迪強奈

貝斯手戴夫‧荷蘭

亞（Chick Corea）、貝斯手戴夫・荷蘭（Dave Holland），以及兩位從歐洲來的樂手——英國的電吉他手約翰・麥克勞夫倫（John McLaughlin）與維也納的鍵盤手喬・薩威奴（Joe Zawinul）。這些被老麥一手提拔的樂手在單飛之後，也都自行組團，包括韋恩・蕭特與喬・薩威奴合組的「氣象報告」樂團（Weather Report），奇克・柯瑞亞的「永恆不朽」樂團（Return to Forever），以及約翰・麥克勞夫倫的「印度大師」樂團（Mahavishnu，梵文的「大師」）。所以，說老麥是第一代「融合爵士樂團」的幕後推手，絕對當之無愧。

　　這些七〇年代的「融合爵士樂團」之後，八〇年代又陸續出現「十字軍」（the Crusaders）、「爵士光環」（Spyro Gyra）與「黃色外套」（the Yellow Jackets）等第二代「融合爵士樂團」。而且，第二代的「融合爵士樂」也不只融合了搖滾樂風，而是把靈魂樂（soul music）、放克樂（funk），甚至拉丁音樂都融入爵士樂中。

老麥與「迷幻搖滾宗師」吉米・罕醉克斯

　　1969年，是爵士樂壇劃時代的一年，因為老麥在那一年發行了《沉默之道》（*In A Silent Way*）與《潑婦精釀》（*Bitches Brew*）等兩張可以被視為「分水嶺」的經典之作。令人好奇的是，專輯名稱怎麼會用到「Bitches」這種被黑人掛在嘴邊的「黑話」？老牌搖滾樂手山塔那（Carlos Santana）說，因為這張專輯是要獻給老麥身邊的那些「偉大女性」；另一派說

《沉默之道》（IN A SILENT WAY）/ 邁爾斯・戴維斯（Miles Davis）/ 2002 / SONY / 新力博德曼

法，則表示「Bitches」是指參與專輯演出的十三位樂手，音樂是他們精釀出來的。無論如何，這都是一張偉大的專輯，但這並不是說《沉默之道》比較不值得注意，根據製作人提奧・馬塞羅（Teo Macero）表示，在錄製《沉默之道》的時候，「融合爵士樂」才剛要成形，但是到了《潑婦精釀》的時候，「所有的元素都突然融合為一體。」

事實上，從演出編制與錄製過程就可以看出兩者之差異：《沉默之道》只有8人參與演出，而且錄製只花了1天的時間；《潑婦精釀》則把編制擴張到13人，光是錄製就花費三天時間。正如爵士樂評保羅・廷根（Paul Tingen）所說：

《潑婦精釀》象徵著爵士樂的一道分水嶺，對搖滾樂也產生了重大衝擊。在這張專輯的推波助瀾之下，再加上老麥的名

聲與威望，融合爵士樂（jazz-rock）雖然在當時才剛剛萌芽，卻因而受到重視與信任；經過這張專輯的有效推動，爵士樂也被帶往一個顯著的方向。

此外，當年爲這張專輯撰寫唱片說明的爵士樂專欄作家羅夫‧葛立森（Ralph J. Gleason）也說：

> 在《沉默之道》與《潑婦精釀》出現以後，情勢已與以往迴然有別。你聽聽……這跟以前的音樂怎麼會是一樣的呢？我並不說這種音樂比以往的音樂更爲優美；我的意思是：這是一種不一樣的音樂。它呈現出一種新的美感，一種不一樣的美感……那感覺就好像坐著太空船，抵達一個未曾有人到過的地方。

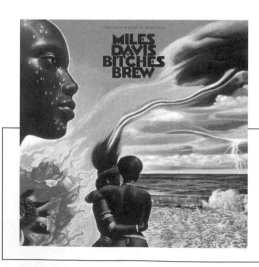

但是，爲什麼老麥會想到把爵士樂與搖滾樂結合在一起？這創舉的構想到底從何而來？可

《釀造潑婦（即興精釀）》（BITCHES BREW）／邁爾斯‧戴維斯（Miles Davis）／ 1999 / SONY ／新力博德曼

能也是出於巧合：這張專輯開錄的日子剛好是1969年的8月19日；而先前在8月15到17日之間，有一場「伍茲塔克音樂藝術節」（Woodstock Music and Art Festival）在紐約州的貝索鎮（Bethel）舉行，超過四萬人在濕冷的秋雨中分享食物、酒精飲料與迷幻藥，同時也分享台上的搖滾樂[註一]。由此可以看出這是一張與時代氛圍非常契合的專輯——把搖滾樂放進爵士樂裡面，似乎是一種必然發展，只不過老麥的眼光獨到，成為開路先鋒。

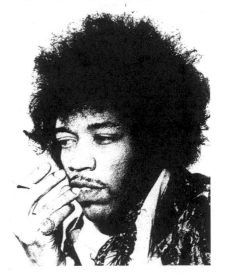

吉米‧罕醉克斯

在「伍茲塔克」的舞台上，除了瓊‧拜雅（Joan Baez）、喬‧庫克（Joe Cocker）等人之外，有一位年輕的吉他手也參加演出：他就是號稱「迷幻搖滾宗師」的吉米‧罕醉克斯（"master of Psychedelic Rock", Jimi Hendrix, 1942-1970）。

罕醉克斯的吉他曲風融合了靈魂樂、藍調與節奏藍調，再加上自己在電吉他方面的創新，形成一種很特別的「迷幻搖滾」風味。如果你有機會聆聽《沉默之道》或《潑婦精釀》的話，一定會感到整張專輯的風格給人一種很「迷幻」的感覺——老麥的小號樂音在電鋼琴、電貝斯等電子樂音之間穿梭來去，再加上各種電子音效的處理，更顯得飄忽不定。老麥受到罕醉克斯的影響，幾乎是肯定的。因為在老麥第二任妻子

貝蒂‧戴維斯（Betty Davis）^(註二)的介紹之下，兩人確實在一起混了一陣子，並曾在音樂會中同台演出。如果老麥可以把西班牙的古代樂曲改爲《西班牙素描》，可以把音樂劇《乞丐與蕩婦》改成爵士樂作品，那爲什麼不可以把迷幻搖滾融入爵士樂之中？在老麥的心目中，Nothing is impossible……

只可惜，1970年9月的時候，罕醉克斯就因不當服用安眠藥而在睡夢中去世，得年才28歲。如果不是這樣，或許他和老麥會留下更多合作的作品呢！

延續融合爵士樂曲風

先前我們曾經提過：傑克‧強森曾經是紐約棉花俱樂部的老闆。除此之外，他還有哪些事蹟呢？他曾在1908年奪下重量級拳王的頭銜，並且蟬連王位到1915年；他和老麥一樣，喜歡和白種女人交往，身邊總是不缺女伴。只不過傑克‧強森更猛，當他的白人妻子在他名下一家俱樂部中自殺後，他又娶了另一位白人妻子^(註三)。他和老麥一樣，兩個人都喜歡玩跑車——不過老麥在紐約街頭開的是紅色法拉利跑車，顯然比強森更爲招搖^(註四)。同時，兩人也都是黑人文化史中的指標性人物，黑人崇拜他們，白人忌妒他們。因此，當傑克‧強森在1912年要接受白人挑戰拳王頭銜的前一晚，就收到這樣一張署名「三K黨」的留言紙條：「明天你最好自己躺下，否則我們就吊死你……」

　　1970年，紀錄片導演威廉・克萊頓（William Clayton）為傑克・強森拍攝紀錄片的時候（片名就是《傑克・強森》），就找上了老麥為紀錄片擔任配樂工作。有誰比他更適合這份工作？事實上，老麥本人也與好幾位拳擊名家成為好友，例如綽號「蜜糖」的雷・羅賓森（Sugar Ray Robinson）[註五]以及強尼・布萊頓（Johnny Bratton）等人。

　　參與這張專輯演出的，除了老夥伴賀比・漢考克與約翰・麥克勞夫倫，還有鼓手比爾・柯本（Bill Cobham）、高音薩克斯風手史帝夫・葛羅斯曼（Steve Grossman）以及電貝斯手麥可・韓德森（Michael Henderson）等人，走的路線仍是帶有迷幻搖滾風味的融合爵士樂。特別值得一提的是，這張《獻給傑克・強森》（*A Tribute to Jack Johnson*, 1970）的專輯有一部份樂曲是從《沉默之道》中擷選出來的，所以聽起來不免有些耳熟；不過，為了突顯傑克・強森的心靈掙扎，有些

傑克・強森

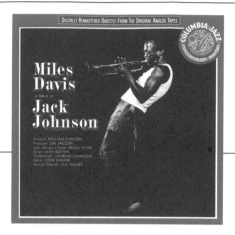

《向傑克強森致敬》
（A TRIBUTE TO JACK
JOHNSON）/ 邁爾斯・戴維斯
（Miles Davis）/ 1992 / SONY
/ 新力博德曼

地方聽起來顯得更爲陰暗、苦澀，有些地方則像是重金屬搖滾一樣，小
號聲中充滿了衝鋒陷陣的氣勢。

八○年代的電影配樂作品——《情不自禁》

　　從七○年代中期以後，老麥因爲健康因素而被迫停止演出。一方面
是因爲肺炎長期未癒與其他感染症狀，一方面則是因爲車禍導致的健康
問題。他在1981年重出江湖後，不但開始與吉他手麥克・史登（Mike
Stern）、電貝斯手馬可士・米勒（Marcus Miller）等年輕好手合作，在曲風
方面也進一步向流行音樂靠攏，旋律線條顯得更爲柔和流暢。

　　例如他在哥倫比亞唱片公司所發的最後一張唱片《你被捕了》（*You
Are Under Arrest*, 1985）就收錄了兩首流行名曲：麥可・傑克森（Michael
Jackson）的《人性》（*Human Nature*）與辛蒂・露波（Cindy Lauper）的

《一次又一次》（*Time After Time*），這兩首曲子也在他後期演奏會中變成常見的曲目。《你被捕了》發行之後，老麥轉投華納旗下，1987年參與演出《情不自禁》（*Siesta*）的電影配樂工作。

《情不自禁》是一部實驗性很強的電影，導演瑪莉‧蘭伯特（Mary Lambert）本來是拍攝音樂錄影帶的導演，曾執導過瑪丹娜的《拜金女郎》（*Material Girl*）等作品；電影一開始就看到女主角克萊兒躺在機場旁的一片枯黃的草地上，衣衫襤褸，身上滿是瘀傷與血跡。後來她發現自己置身西班牙馬德里市，腦中只清楚記得自己原本與丈夫在一起，後來為了與一位老情人見面而與他分開；隨著劇情的進展，觀眾也被搞迷糊了：她身上的血跡到底是誰的？她犯下了謀殺罪嗎？她腦海中浮現的那些畫面到底是幻想還是記憶？

為了這部撲朔迷離而充滿異國風情的電影，老麥與馬可士‧米勒進行分工合作：由米勒譜寫樂曲，而老麥的小號彷彿又回到酷派時期，在電子音效的襯托之下更顯得冷冽孤寂，旋律線條簡明。特別值得一提的是，這張專輯網羅了兩位吉他高

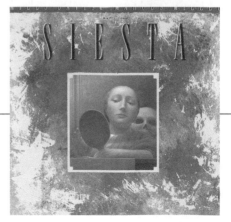

《Siesta》 / O.S.T. / 1990 /
Warner Brothers / 華納

手——約翰・史高菲爾（John Scofield）彈奏原音吉他，厄爾・克勞夫（Earl Klugh）彈奏古典吉他，他們的串場演出讓專輯內容更為豐富。這張專輯也讓我們體會到「融合爵士樂」的另一種定義：這顯示老麥不只嘗試著把搖滾樂融入爵士樂中，《情不自禁》就充滿了濃厚的西班牙古味與世界音樂元素（例如笛子、鼓樂的應用），讓人想起《西班牙素描》專輯中的曲風。

《心靈訪客》與追尋自我認同的少年黑人作家

　　《心靈訪客》（Finding Forrester）是一部有關「友誼」的故事，兩位男主角一老一少，年紀相差半世紀，卻陰錯陽差地成為摯友，共同尋找友誼的意義與生命的真諦。來自蘇格蘭的男星史恩・康納萊（Sean Connery）飾演作家威廉・佛瑞斯特（William Forrester）。佛瑞斯特幾十年前以第一本小說《降落阿瓦隆》（Avalon Landing）獲得普利茲獎，但是因為一連串的家庭變故而停筆，完全失去了創作的動力，在紐約布朗克斯地區的一間小公寓過著徹底的隱居生活，足不出戶。但是他有個習慣：他喜歡用望遠鏡觀察窺伺當地小孩在籃球場上的活動，有時則用攝影機錄製鳥類的身影。雖然只有一部創作作品，威廉仍被視為天才作家，《降落阿瓦隆》在過去幾十年來一直是人們閱讀、研究的對象。

　　賈莫・華勒斯（Jamal Wallace）則是個年僅18歲的黑人少年。他就讀

公立學校，雖然在籃球上有傑出表現，但是在學科表現上卻刻意保持低調，直到某次學力測驗才展現優異的天賦。學測後，老師設法幫他轉到一家對他有興趣的私立學校，對方提供全額獎學金，條件是他必須為籃球校隊效力。但新環境讓賈莫備感困惑，一方面有些同學對他展現善意，包括校董的女兒克萊兒，表現平凡的白人學生柯立芝；但是另一方面，他也碰到許多有敵意的人，例如對他懷有強烈種族主義偏見的英文教授克勞佛、瞧不起傑莫的校隊隊友特瑞爾，還有那似乎不希望女兒與傑莫交往的校董史班塞博士——他這樣的中產階級白人能夠接受女兒的「黑白戀」嗎？

轉校前，在一次與朋友的打賭中，賈莫闖入威廉的公寓中，兩人因而相識，稍後他也得知了威廉的真正身分。在與威廉交往的過程中，賈莫的寫作技巧突飛猛進，而威廉也因為賈莫而解開了自己的心結，走出已經幾十年未出門的公寓；後來雖然兩人發生了誤會，賈莫甚至因為一篇威廉的手稿而遭克勞佛教授誣陷，捲入不名譽的抄襲事件中，但是威廉在最後一刻現身為其解圍，所有老師與同學也都真正見識到賈

《Finding For Forrester》 / O.S.T. / 2001 / SONY

<

莫的才華。最後威廉在蘇格蘭罹癌去世，把房子留給賈莫，雖然讓人覺得有點感傷，但畢竟他寫出了第二本小說作品，並且囑咐賈莫幫他寫一篇前言，也算是為完美友誼劃下句點。

這部電影囊括了一切與黑人文化有關的重要因素，特別是籃球、棒球、小說、爵士樂等等。黑人在美國社會立足的過程中，往往就是靠這些事物來建立自己的「自我認同」，為自己的身分尋找定位。像片中男主角賈莫是個籃球好手，同時又具有寫小說的天份，他應該如何在這兩個領域力求表現，藉此認同自己的存在價值與意義，同時也讓別人肯定自己？這不但是虛構角色賈莫想要摸索的，對許多黑人而言也是一件痛苦的事，往往讓他們歷經許多掙扎：例如美國職棒的第一位黑人球員傑奇‧羅賓森（Jackie Robinson，隸屬布魯克林時期的道奇隊）為了上場而飽受生命威脅；出身紐約哈林區的同志黑人作家詹姆斯‧包德溫（James Baldwin）因為感受到種族主義的威脅，也因為沒有出版社肯出版他的創作，而遠走巴黎。

《心靈訪客》

那麼，黑人小說與爵士樂又什麼關係？這部電影的導演葛斯‧范桑（Gus Van Sant）雖然是個白人，卻懂得用爵士樂為這部電影提供最好的註腳。我們甚至可以說：如果沒有爵士樂的話，就沒有過去一百年的「黑人文學史」。例如，從哈林文藝復興時期的藍斯頓‧休斯（Langston Hughes）開始，他就寫了〈比莉‧哈樂黛之歌〉（*Song for Billie Holiday*）、〈貓與薩克斯風〉（*The Cat and The Saxophone*）、〈爵士頌〉（*Jazzonia*）等與爵士樂有關的作品。

而詹姆斯‧包德溫的短篇小說〈桑尼的憂鬱〉（*Sonny's Blues*）和中篇小說〈另一個國度〉（*Another Country*），也都是以爵士樂手為主角的創作。當我們在影片中看到男主角傑莫一邊拍打著籃球，一邊在街頭遊蕩的時候，老麥《沉默之道》中的音樂也隨之響起；或許我們可以想像：當賈莫成為黑人作家以後，是不是可以寫一本有關爵士小號手的小說？或者是把老麥充滿傳奇色彩的一生改編成長篇小說，在《紐約時報》的副刊中連載？

關於這部電影的爵士樂作品，裡面選用了6首老麥的作品，分別來自六〇年代初期到七〇年初期的幾張專輯，包括《魔法師》（*Sorcerer*, 1962）、《高度樂趣》（*Big Fun*, 1969）、《沉默之道》、《潑婦精釀》以及《轉角處》（*On the Corner*, 1972）等幾張專輯[註六]，除了融合爵士樂的搖滾元素以外，還加入非洲音樂的概念與技巧，有時還可以嗅出一些七〇年代的放克曲風。

詹姆斯‧包德溫

　　在電影中出現的〈黑色緞子〉（*Black Satin*）就是老麥的創意之作，他結合了非洲音樂的樂器與節拍，背景中還有人聲口哨與擊掌的聲音，小號的演出則比較接近放克音樂的吹奏方式。從這裡我們也可以看出，六〇年代是美國黑人爵士樂手們向非洲尋求創作靈感的年代，而老麥也開始把專輯封面換成非洲風味濃厚的圖片，當時他發行的幾張專輯如《尼佛提提》（*Nefertiti, 1967*）、《潑婦精釀》等，無不遵奉「黑就是美」（Black is Beauty）的美學觀點，在音樂上除了與當代的搖滾樂激發出相互交流的火花以外，同時也不忘回歸非洲的精神本源。

結語

　　在筆者聆聽爵士樂的這幾年裡面，老麥一直是筆者最欣賞的少數幾位爵士樂手之一。他身後雖然毀譽參半，但是多采多姿的經歷確實就像電影一樣精采。這些電影如果沒有老麥的參與演出，必定會黯然失色，而其電影音樂往往能融入電影中，與劇情合而為一，不可分割。最後，筆者要在這裡引述一首由美國詩人藍斯頓・休斯所寫的詩作〈小號手〉（*The Trumpet Player*）來讚揚老麥在爵士樂與電影音樂方面的表現：

　　音樂
　　從他唇邊的小號流洩而出
　　甜如蜂蜜

裡面還摻雜著涔涔的怒意

節奏

從他唇邊的小號響起

那就像是從古老的情慾中

提煉出來的狂喜

……

音樂在重複的樂章之間流動

它就像皮下注射的針頭

讓靈魂苦痛

但是，當旋律從他的喉頭湧現的時候

曲勢緩慢溫柔

所有的煩憂

都融入金黃色的音符中。

註解

註一：本來要在伍茲塔克鎮舉行，因為居民反對而作罷，但活動名稱並未改變。

註二：老麥曾經有過四段婚姻，最後都以離婚收場。貝蒂是第三任妻子，與他的婚姻只
維持了1年（1968-1969），她自己也是個放克樂歌手。第一任妻子是他的高中學
姊，大他兩歲；第二任妻子是位芭蕾舞者，第四任則是一位演員。

註三：1959年8月26號晚上，老麥在紐約「鳥園」俱樂部（Birdland）演出。當他與一
群人在俱樂部外面休息時，與警察發生衝突，遭到圍毆。這件事鬧上法庭後，許
多黑人認為這是種族歧視案件；而老麥則表示，當時他正要幫白人女友叫計程
車，可能因此而被看他不順眼的警察麻煩。

註四：老麥一共擁有5部法拉利跑車。

註五：他的本名是渥克·史密斯（Walker Smith Jr.），但是因為他一直借用朋友的體育
館會員卡去體育館進行訓練，所以就用朋友的名字當作「藝名」。

註六：選自《潑婦精釀》的幾首曲子必須在「4CD完整版」（The Complete Bitches
Brew Sessions）中才可以聽到，包括〈寂寞之火〉（*Lonely Fire*）與〈回憶〉
（*Recollections*）等兩首曲子。

第九章　突破一切禁忌的自由爵士樂

歐涅・柯曼與約翰・柯川的銀幕身影

狂暴動亂的一九六〇年代

　　當你看到「一九六〇」這四個數字的時候，腦海中浮現的是哪些事情？是1962年的古巴飛彈危機？是1965年美國開始介入中南半島後而引發的大規模越戰，以及後來的反戰浪潮？是在1967年被玻利維亞政府（Bolivia）與美國中央情報局（CIA）聯手捕獲而捐軀的阿根廷籍古巴革命英雄切‧格瓦拉（Che Guevara, 1928-1967）？還是1968年發生在巴黎街頭的「五月學潮」，以及1969年8月在紐約舉行的「伍茲塔克音樂藝術節」（Woodstock）？

　　這些歷史事件當然都是六〇年代的代表性事件，而且也都深具當時狂暴動亂的時代氛圍；但是，對於美國的黑人而言，六〇年代則是他們「黑權意識」覺醒的年代。二次世界大戰即使促成了美國社會結構上的許多改變，但五花八門的種族隔離政策絲毫未受到撼動，黑人仍被視為次等公民，無論是到餐廳吃飯，到外地旅遊，在城市中選擇居住的地區，都必須遵守黑白隔離的規定，同時也還未享有投票權。

　　其實，早在六〇年代之前，就發生了許多促成黑權運動興起的事件，而發生在阿拉巴馬州蒙哥馬利市的「羅莎‧帕克斯（Rosa Parks）乘車事件」或許是讓人印象最為深刻的。1955年的12月1日，當時42歲、在百貨公司擔任裁縫師的羅莎，跟一般上班族一樣，拖著疲累的身軀搭乘公車返家。結果當她在車上座位坐下時，公車司機要求所有黑人往後挪動，將前面位子讓給白人。由於羅莎非常具有黑權意識，又是「全美有色人種權益促進會」（NAACP）的會員，自然拒絕了這

種差辱性的命令。結果羅莎不但被趕下公車，還遭警方逮捕。

　　這類事件其實常常在美國的各地上演，差別在於：過去的事件都只被當成報紙社會新聞版中的小插曲，這件事卻被印成了三萬五千份傳單，一時之間搞得沸沸揚揚。為此黑人展開了拒搭公車的運動，在馬丁‧路德‧金恩博士（Martin Luther King, 1929-1968）等人的領導之下，許多黑人即使改騎驢子或者走路，也不願意搭巴士，還有些黑人司機則是讓自己的同胞搭便車，只收取跟巴士一樣的費用。過了一年多，最高法院終於做出判決：黑人既然跟白人一樣付費搭車，在車上當然享有隨意坐下的權利。但這僅僅是開始而已……

《心靈訪客》與歐涅‧柯曼的音樂

　　黑權運動與爵士樂到底有何關係？我們為何會在本書提到這個運動？綜觀美國的當代歷史，爵士樂與各種藝術形式早已關係密切；而在各種藝術中，與爵士樂的關係最為深遠、悠久的，首推美國文學。無論是詩歌、小說或者戲劇等各種有關爵士樂的「文類」，我們都可以從中看出，爵士樂是一種結合了歷史、政治、種族與文化等各種因素的藝術形式，同時也反映出黑權意識的萌芽（搖擺爵士樂時期）、發展（咆勃爵士樂時期）與茁壯（自由爵士樂時期）。

　　從二〇年代的「哈林文藝復興運動」（the Harlem Renaissance）[註一]開始，到六〇代風起雲湧的黑權運動，爵士樂一直是美國黑人[註二]的

靈感泉源，幾個世代的黑人小說家與詩人都以爵士樂為創作主題。無論是藍斯頓‧休斯（Langston Hughes）的詩作〈爵士頌〉（*Jazzonia*）、〈小號手〉（*Trumpet Player*）、〈比莉‧哈樂黛之歌〉（*Song for Billie Holiday*），或是克勞德‧馬凱（Claude McKay）的第一本小說《故鄉在哈林區》（*Home to Harlem*），或者是詹姆斯‧包德溫（James Baldwin）的中篇小說〈桑尼的憂鬱〉（*Sonny's Blues*）、羅夫‧艾立森（Ralph Ellison, 1914-1994）的長篇小說《沒有形體的人》（*Invisible Man*），抑或是阿密力‧巴拉卡（Amiri Baraka，原名LeRoi Jones, 1934）的短篇小說〈狂吼者〉（*The Screamers*），都或多或少展現出黑人對於自由權的要求與自主意識，而且也常常透過爵士樂的聲音和感覺來建立美國黑人的「自我認同」（self-identity）。

　　為什麼會有這種現象存在呢？正如咆勃爵士鋼琴家麥考伊‧泰納（McCoy Tyner, 1938-）所說的：

> ……（爵士樂）一直是專屬於黑人音樂家的音樂。黑人將其整體的親身經歷往外延伸而創作出爵士樂。它雖然是一種屬於所有人

歐涅‧柯曼

種的音樂，但是只有當黑人向前邁進的時候，它才會隨之進步發展。在此我們所能感受到的一切發展改變——無論是政治上、社會上或者是文化上的發展改變，都會對這種音樂造成影響。

在六〇年代前後黑權運動開始醞釀時，黑人爵士樂手就已經深深感受到一股新興的社會勢力正在成形，他們不但向非洲尋求創作靈感，爵士樂壇更出現了「新的事物」（the new thing）——也就是由中音薩克斯風手歐涅‧柯曼（Ornette Coleman, 1930-）在1960年首先發難的自由爵士樂（Free Jazz）。這種爵士樂把「即興」的概念推到了極限，摧毀了爵士樂的原有框架，過去的節奏、旋律被放棄了，也沒有所謂的和絃，演奏者也可以各吹各的、各彈各的，不用與樂隊中的其他演奏者互動，爵士樂經歷了一場驚天動地的大革命，彷彿與美國社會的革命相互呼應。

此時美國文壇出現一個叫做阿密力‧巴拉卡的行動派作家：他不但是小說家、劇作家、詩人、政治評論家，也是爵士樂評。當時有人批評自由爵士樂太過泛政治化，他不但挺身為這些樂手辯護，更創作出一些以爵士樂為題材的短篇小說。〈狂吼者〉是其中最有名的一篇，它敘述一群人在聽完嘈

阿密力‧巴拉卡

雜的自由爵士樂薩克斯風演奏以後，共同參與了一場暴動。這充分說
明了爵士樂與黑權運動的關係，而爵士樂在黑人社群中也成為一種別
具象徵意義的藝術力量。

　　提到這麼多的黑人文學作品，你是否又想起了電影《心
靈訪客》裡面那個充滿寫作天份的黑人少年賈莫？你可曾記
得當劇中另一主角，老作家威廉‧佛瑞斯特教他如何用打
字機打字時，除了十指輕輕敲擊
鍵盤的聲音以外，耳邊還傳
來了一陣輕快的自由爵士樂
樂音，這首〈快樂之屋〉是
導演葛斯‧范桑（Gus Van
Sant）從歐涅‧柯曼1972
年 的 《 破 碎 陰 影 》
（Broken Shadows）這張
合輯裡面所選出來的。

　　當時歐涅‧柯曼與
哥倫比亞唱片公司之間
的賓主關係已經快要結
束，哥倫比亞把過去三
年以來柯曼已經錄製，
但是尚未發行的作品予

查理‧海登

以重新整理發行，合作的樂手也都是自由爵士樂陣營中的一時之選，包括貝斯手查理・海登（Charlie Haden, 1937-）、中音薩克斯風手杜威・瑞德曼（Dewey Redman, 1931）等人。大部分的自由爵士樂曲都不怎麼悅耳動聽，可這首樂曲倒是個例外。透過劇情與流暢音符的結合，導演似乎暗示了老作家想要跟賈莫傳達的理念：寫作是一件輕鬆愉快的事，讓十指在鍵盤之間飛快跳躍著，不要胡思亂想，文思自然會源源不絕地湧現。正如史恩・康納萊所飾演的老作家威廉・佛瑞斯特說的：

> You write your first draft with your heart.
> （憑著直覺打草稿。）
> You rewrite it with your mind.
> （修訂時才用你的腦袋思考。）
> The first key to writing is …… to write, not to think.
> （寫作的第一個關鍵是……把東西寫出來，不要光想不寫。）

這個道理同樣也適用於自由爵士樂：要把你的感覺吹奏出來，把你被白人壓迫、歧視、欺負的遭遇吹奏出來；演奏的第一個關鍵是把音符吹出來，不要想太多有關編曲、和絃的事情，吹就是了。

電影中另一個使用自由爵士樂的場景，是賈莫為了與朋友打賭而

偷偷潛入威廉家中，一開始映入眼簾的是一些紐約洋基隊球員的簽名
球，包括偉大的中外野手米基‧曼托^{（註三）}等人，家中的電視機播映著
黑白電影，書架上放著的都是一些文學名著，包括三島由紀夫（Yukio
Mishima）、喬伊斯（James Joyce）、康拉德（Joseph Conrad）、艾略特
（T. S. Eliot）等大文豪的經典之作。當賈莫放下戒心，慢慢把一把拆信
刀放進背包中，藉此向朋友們炫耀時，威廉突然出現在他眼前，嚇得
他落荒而逃，連背包也丟在威廉家中。就在他「落跑」那一刻，葛
斯‧范桑也刻意使用歐涅‧柯曼的另一首作品：〈自由國度裡的陌生
人〉（*Foreigner In A Free Land*），原收錄在1972年的《美國天空》（*Skies
of America*）專輯中。

　　這或許是導演所使用的暗喻手法：對於威廉的小公寓而言，當時
的賈莫還是個「陌生人」，在這次相遇之後，賈莫才有機會進入這個
「自由國度」，透過威廉的指導而盡情揮灑寫作才華。這是《心靈訪客》
電影中非常重要的一幕：因為威廉隨手把賈莫背包中的筆記本拿起來
批改，並且從樓上把背包丟還給他，才讓他對這個老人的背景產生了
更多的好奇心，甚至發現他居然是個大文豪。

　　另外，特別值得一提的是：《美國天空》是歐涅‧柯曼與LSO
（倫敦交響管絃樂團）合作的專輯，裡面有許多創新性的音樂理念；
有趣的是，這張專輯本來要由柯曼的四重奏與管絃樂團合作，可是基
於英國音樂家工會的規定，LSO只准許柯曼本人與他們合作，因此才
出現了這張由次中音薩克斯風搭配管絃樂團的特別專輯。

黑權領袖的傳記電影與自由爵士樂

　　你可曾聽過史派克‧李（Spike Lee, 1957）的大名？如果你想要了解黑人的思維與想法，他的電影作品絕對是你不能錯過的；這位在紐約布魯克林區長大的黑人導演曾是九〇年代最具爭議性的美國導演之一，其代表作包括探討黑白社會衝突與種族歧視問題的《為所應為》（*Do The Right Thing*, 1989），探討黑人爵士樂手愛情生活與演藝生涯的《愛情至上》（*Mo' Better Blues*, 1990），探討黑白婚外情與黑人社會、家庭問題的《叢林熱》（*Jungle Fever*, 1991）以及本文所要介紹的《黑潮麥爾坎》（*Malcolm X*, 1992）。（註四）

　　麥爾坎X本名麥爾坎‧李德（Malcolm Little, 1925-1965），是美國著名黑權運動組織「伊斯蘭國度」（Nation of Islam）的發言人。這部電影一開始就出現麥爾坎X的演說畫面，令人驚心動魄，他說：

《Malcolm X》 / O.S.T. /
1992 / Warner Brothers

「你們不是美國人，美國人讓你們成為受害者。」（You are not Americans, you are the victims of Americans.）

同時，他也曾留下許多名言，例如：「我不是美國人。全美有兩千兩百萬黑人飽受大美國主義的荼毒，我是其中之一。」還有「我們不是美國人。我們只是在機緣巧合之下來到美國的非洲人。我們被綁架，載運來到此地，完全沒有問過我們是不是願意離開非洲。」這也是他把自己的姓名改為「Malcolm X」的原因：因為美國黑人被迫與祖先隔離，丟掉了原有的姓氏，被冠上了奴隸的姓氏，所以他才把自己的姓氏改為X：因為所有黑人的姓氏都是不明不白的。

他為什麼會有這麼激進的想法？是什麼經歷讓他把「美國」當成敵國？這就要從他的人生經歷談起。這部電影把他的人生分為三個階段：首先是童年，父親是個牧師，在他6歲時就被「三K黨」（Ku Klux Klan）殺害，母親也因而精神崩潰，進了療養院。度過童年後，麥爾坎找了一份火車挑夫的差事，並且自稱為底特律·瑞德（Detroit Red）。因為成天與哈林區的幫派分子廝混，最後因為竊盜罪而鋃鐺入獄。

其次是監獄：監獄的經驗是麥爾坎一生的關鍵，他在監獄中接受了伊斯蘭教的思想啟發。第三階段是出獄後：出獄後，他加入「伊斯蘭國度」，成為該組織的發言人。他原本主張「黑人應該仇視白人」的激進回教教義，但是在脫離「伊斯蘭國度」後，一趟前往聖城麥加的朝聖之旅讓他發現：真正的伊斯蘭教義是沒有種族膚色之分的。

在這部長達三小時二十五分鐘的影片中，史派克‧李不但展現出黑人觀點的六〇年代，同時也讓飾演麥爾坎的黑人男星丹佐‧華盛頓

在左聲道錄音的四重奏	在右聲道錄音的四重奏
次中音薩克斯風手 歐涅‧柯曼	低音豎笛手 艾瑞克‧多飛
小號手 唐‧傑瑞	（Eric Dolphy）
（Don Cherry）	小號手 佛萊迪‧修伯
貝斯手 史考特‧勒法羅	（Freddie Hubbard）
（Scott LaFaro）	貝斯手 查理‧海登
鼓手 比利‧希金斯	（Charlie Haden）
（Billy Higgins）	鼓手 艾德‧布萊克威爾
	（Ed Blackwell）

(註五) 獲得各界好評，不但贏得當年的柏林影展金熊獎影帝頭銜，同時更有影評人把他跟英國演員班‧金斯利（Ben Kinsley, 1943-）相提並論，因為他的演出可以媲美金斯利在《甘地傳》（*Gandhi*, 1983）裡面的演出，都把兩位宗教領袖詮釋得淋漓盡致，有血有肉。

此外，史派克‧李的家學淵源也再次呈現在這部電影中。他父親比爾‧李（Bill Lee）也是一位爵士音樂家，史派克的音樂品味在好萊塢影壇中也是屬一屬二的；以本片為例，他挑選了嘻哈饒舌樂團「揠苗助長合唱團」（Arrested Development）所演唱的〈革命〉（*Revolution*）、靈魂歌王雷‧查爾斯（Ray Charles, 1930-2004）、靈魂歌

后愛瑞莎‧富蘭克林（Aretha Franklin, 1942-）以及爵士名伶比莉‧哈樂黛、艾拉‧費滋傑羅，甚至艾靈頓公爵等人的作品都被收錄在電影中。但是，其中最具代表性的曲子還是約翰‧柯川（John Coltrane）的〈阿拉巴馬州〉（*Alabama*）。

　歐涅‧柯曼在1960年12月21日找了兩組四重奏人馬，爲「大西洋唱片公司」（Atlantic）錄製了一張全新概念的爵士專輯，專輯名稱就是《自由爵士樂》（Free Jazz），這兩路人馬包括：

　他們充分展現出爵士樂的自由精神，演出將近40分鐘沒有任何限制。這種精神對當時硬式咆勃陣營中的次中音薩克斯風大師約翰‧柯川，產生了極爲深遠的影響。柯川生於1926年，故鄉在美國北卡羅來納州，1967年因肝癌而去世時才41歲。儘管一生如此短暫，但他爲樂迷留下《至高的愛》（*A Love Supreme*, 1965）、《敘事曲》（*Ballads*, 1965）以及在他死後三十幾年才發表的遺作《星辰勝境》（*Stellar Regions*, 2002）等充滿

《藍色列車》（BLUE TRAIN）/ 約 翰 ‧ 科 川 （JOHN COLTRANE） / 2003 / BLUE NOTE / EMI科藝百代

《PRESTIGE 7105》/ JOHN
COLTRANE / 2001/ BLUE
NOTE

藝術深度與感性敏銳度的專輯，
其中有許多都是由「約翰‧柯川
四重奏」所演奏的，也就是由柯
川本人與「犀利三人組」（The
Thrilling Three）：麥考伊‧泰納（鋼琴）、吉米‧葛里森（Jimmy
Garrison，貝斯）以及艾文‧瓊斯（Elvin Jones，鼓），在六○年代初期
所組成的經典四重奏團體。

　　從六○年代初期一直到六七年柯川去世之間，柯川的爵士樂越來
越趨近於「自由爵士樂」或所謂「前衛爵士樂」[註六]的方向，特別是
那漫長而無章法的薩克斯風獨奏，往往引起樂迷與樂評的兩極反映。
有些人喜歡這種不拘泥形式的演奏，但是也有些人把柯川當成仇人。
例如，1961年11月號的《重拍爵士樂》雜誌上就有人說他的演奏是
「反爵士」（anti-jazz）。如果說「反基督」是撒旦的稱號，如此一來，
柯川豈不是變成爵士樂壇的撒旦？但是，就另一方面而言，假設「反
爵士」所代表的是一種「反抗精神」，那倒是一種極為精確的評論。

　　柯川被收錄在《黑潮麥爾坎》裡面的名曲〈阿拉巴馬州〉就是他

進入自由爵士樂時期之後的創作，最早出現在1961年的《溫柔面貌》（*The Gentle Side of John Coltrane*）專輯中，曲風仍然介於硬式咆勃與自由爵士樂之間。這首曲子雖然並未充滿狂暴動亂的反抗精神，但是柯川的薩克斯風演奏聽來悠揚低調，彷彿訴說著許多有關黑人的苦難與委屈，如詩歌一般娓娓道來，極為動聽。

　　為什麼要寫這樣一首曲子？理由很簡單，因為當時許多歷史事件都發生在種族歧視最為嚴重的阿拉巴馬州，例如金恩博士在1963年發動的反種族隔離運動，以及同年六月該州州長拒絕兩位黑人學生進入州立大學就讀，結果引來聯邦政府強行介入的事件，還有前面曾提及的「拒搭公車運動」，都是發生在阿拉巴馬州；如果沒有這些事件，詹森總統（Lynden B. Johnson）[註七]也不會在1964年敦請美國國會通過民權法案，禁止旅館、餐廳、公園以及其他公共場所中的種族隔離措施，同樣的法律規定也適用於商業機構與工會。

　　但是，種族歧視與暴力事件就這樣終止了嗎？答案是否定的。麥爾坎X在1965年2月被人策動暗殺計劃，慘死在紐約市的某家舞廳裡，差還有3個月就滿40歲了。當他從麥加返國，打算開始修正自己的言論時，卻發生了被暗殺的悲劇。根據史派克‧李對於暗殺事件的詮釋，他認為聯邦調查局與這樁謀殺案脫離不了干係，就好像奧立佛‧史東（Oliver Stone）在他執導的《誰殺了甘迺迪》（*JFK, 1991*）一片中，認為中央情報局（CIA）與甘迺迪的暗殺事件脫離不了關係一樣。1968年，金恩博士也遭到暗殺；一直到1970年，都還曾傳出黑人

學生在抗議事件中遭到警察與國民兵誤殺的悲劇。於是黑權運動必須不斷奮鬥下去⋯⋯

山下洋輔與《肝臟大夫》的電影配樂

　　來自日本東京的爵士鋼琴大師山下洋輔（Yosuke Yamashita, 1942-）可以說是日本「團塊世代」（即二次大戰結束前後出生的日本人）爵士樂手中的佼佼者：十七歲開始其職業演奏生涯，就讀東京國立音樂大學期間，與其他知名的日本爵士樂手渡邊貞夫（Sadao Watanabe）、富木堅雅彥等人組成了一個四重奏團體；七〇年代陸續在歐洲、美國各地演出，1988年與貝斯塞希爾‧麥克畢（Cecil McBee, 1935-）、鼓手菲羅恩‧艾克拉夫（Pheeroan akLaff, 1955）等兩位老將組成「紐約三重奏」（New York Trio），常常定期在紐約著名的「甜蜜紫蘇俱樂部」（Sweet Basil，五大俱樂部之一）駐點演出；此外，當1994年，神韻唱片公司（Verve）要在紐約卡內

《Fragments 1999》／山下洋輔
／2002／Verve

基演奏廳舉辦50週年慶祝音樂會的時候，山下洋輔也是唯一受邀演出的東方藝人。

來自紐約的自由爵士樂鋼琴怪傑塞希爾‧泰勒（Cecil Taylor, 1929）說：

> 鋼琴是打擊樂器，而非絃樂器。

如果你跟筆者一樣，曾經親眼目睹山下洋輔的現場演奏功力，就絕對會認同這句話，山下洋輔貌不驚人，但坐在鋼琴前卻好像有無窮精力、坐立難安，雙手十指高高舉起，在琴鍵上重重擊下，充滿急速激昂的自由爵士樂風味。這種獨特的風格讓他遊走在自由爵士樂的狂放不羈與前衛爵士樂的實驗精神之間，而且他也把這種精神帶入他的電影配樂作品中。從1972年由若松孝二（Koji Wakamatsu）所執導的《瘋狂的天使》（Ecstasy of The Angels, Tenshi no Kokotsu）、荒戶源次郎（Genjiro Arato）在1995年執導的《沉默天使》（The Girl of The Silence）、以及大導演岡本喜八（Kihachi Okamoto）所執導的古裝武俠片《助太刀屋助六》（Sukedachiya Sukeroku, 2002），還有虛構歷史喜劇片《喜歡爵士樂的大名》(註八)（Dixieland Daimyo, 1987）。

有趣的是，在《喜歡爵士樂的大名》裡面，導演兼編劇的岡本喜八用用他的想像力把四個黑奴帶到十九世紀的日本去。時間在美國南北戰爭即將結束之際，他們本來想要從加州出海，返回非洲的故居，但是卻被一個墨西哥佬給唬弄了——他們被引導前往相反的方向，先

《喜歡爵士樂的大名》

是到達香港，隨後抵達幕府時代的日本，成為大名的階下囚。但是這位大名跟一般的軍閥不一樣：他是個音樂愛好者，而且他還愛上了黑奴所帶來的爵士樂，完全沉醉其中而把戰事拋諸腦後。

　　除了上述那些作品，令人印象最為深刻的當屬1998年的「肝臟大夫」（*Kanzo Sensei*），該片是由日本導演今村昌平（Shohei Imamura）（註九）執導。這部電影描寫1945年夏天在日本發生的故事，赤木大夫（Dr. Akagi）是一位熱心助人的好醫生，但是因為把所有人的疾病都診斷為肝病，因而得到「肝臟大夫」的渾號。

　　這是一部很特殊的電影，裡面的角色包括一個很另類的護士法子（Sonoko）——她有時候會兼差當妓女（因為法子的母親也曾是個妓

《Dr. KANZO》 / O.S.T. / 1999 /
Verve

女），她愛上了「肝臟大夫」的救人
熱忱，因此決定只跟他一個人免費
「嘿咻」（因爲法子的母親曾經跟她
說：妳這輩子只能跟一個男人免費
「嘿咻」）；同時還有一個荷蘭籍的戰俘，他逃出集中營後被法子救
回，因爲他曾經是個製造攝影鏡頭的工程師，所以就幫「肝臟大夫」
一起研發自製的顯微鏡。

　　同時還有染上嗎啡癮的醫生以及把酒當水喝的和尚，都是在戰爭
中自我放逐的角色。沒想到大夫因爲太投入於研發工作而害病人送
命，充滿罪惡感的「肝臟大夫」本想自願從軍，但是卻因爲太老而被
拒絕。最後，又有一個偏遠小島的病患家屬找上門，「肝臟大夫」才
恢復了以往拎著一個黑色包包，爲病患四處奔波的日子。

　　山下洋輔以「奔跑」爲本片配樂的主概念，描寫醫生在鄉下地方
四處奔波的情景，藉由緊湊急促、轉折萬千的鋼琴演奏強化了整部電
影的戲劇張力，同時也用較柔和的音樂語彙來呈現男女主角之間戀情
的酸甜苦辣，從中也可以看出他比較東方、比較細膩的一面。本片由
山下洋輔領銜演出，鼓手小山彰太、貝斯手望月英明、鐵琴手香取良

彥、中音薩克斯風手津上研太等日本樂手搭配演出。

　　山下洋輔所合作的對象都是具有高度實驗傾向與藝術氣息的導演
（例如，電影中有一場人與鯨魚之間的奮戰，似乎也象徵著「肝臟大
夫」與肝病之間永無止息的鬥爭），豐富的電影配樂經驗讓他的音樂
能與影像緊密結合，無論是把電影配樂當成獨立的作品，或者是搭配
著電影一起欣賞，都有可觀之處。

結語：關於《征服情海》與約翰‧柯川

　　與自由爵士樂有關的電影作品實在很多，甚至有些自由爵士樂專
輯中也融入了電影的概念，例如查理‧海登在1993年推出的《珍重再
見》（*Always Say Goodbye*）專輯就與他最鍾愛的老電影《夜長夢多》
（*The Big Sleep*, 1946）[註十] 有關，專輯擷取了幾段男女主角的對白，有
些曲子的靈感也是來自於其他電
影，例如〈午後日落〉（*Sunset
Afternoon*）就是以威廉‧賀頓

《Always Say Goodbye》 /
Charlie Haden-Quartet West /
1994 / Polygram / 環球

（William Holden, 1918-1981）的電影作品《日落大道》（*Sunset Boulevard*, 1950）為創作靈感的，而〈輕聲低調〉（*Low Key Lightly*）則是艾靈頓公爵為1959年的《桃色血案》（*Anatomy of A Murder*）所譜寫的電影配樂，由查理・海登予以重新詮釋。

　　最後，則是電影《征服情海》（*Jerry Maguire*, 1996）劇情中所提到的約翰・柯川。這部電影不但讓黑人演員小古巴・古丁（Cuba Gooding Jr.）獲得奧斯卡金像獎的最佳男配角獎，同時當年尚未走紅的芮妮・齊薇格（Renée Zellweger）也因本片而獲得國家影評人學會（National Society of Film Critics）與國家影評協會（National Board of Review）的肯定，最後終究因為《BJ單身日記》（*Bridge Jones's Diary*, 2001）與《芝加哥》（*Chicago*, 2002）等片而走紅影壇。

　　在《征服情海》裡面，芮妮・齊薇格飾演一位單親媽媽，湯姆・克魯斯（Tom Cruise）則是個窮途潦倒的運動經紀人，也是芮妮的老闆。當他們兩個第一次約會的時候，兩人相約回芮妮家去「嘿咻」，芮妮的好友兼褓母查德跟湯姆・克魯斯說：

　　「老兄，對她好一點，她是……」

　　湯姆・克魯斯說：「喔……嗯……」

　　查德又說：「她很棒。我知道這樣有點怪異，但是我希望你用這個……」

　　湯姆・克魯斯以為他要拿出保險套，臉上一副很「監介」的樣子，不知所措。

　　結果查德從袋子裡搜出一捲錄音帶，他說：「這是麥爾斯·戴維斯與約翰·柯川兩人於1963年在斯德哥爾摩演奏的作品……這是兩位自由爵士樂大師的演奏（two masters of freedom）——當時，爵士樂這種唯一可以被稱爲『美式藝術』的藝術形式還很純，沒有被那些Lounge酒吧的樂手給玷汙。」

　　這段對話中出現了一些錯誤：首先，老邁與柯川兩人在1959年錄完《泛藍調調》專輯（Kind of Blue）之後就分道揚鑣了，從此「橋歸橋，路歸路」，未曾繼續合作，而且老邁從來也沒有被當過自由爵士樂大師，跟柯川的路線是不一樣的；至於斯德哥爾摩云云，柯川確實在1963年發過一張《親愛的老斯德哥爾摩人》（Dear Old Stockholm）專輯，不過是由他自己的四重奏進行演出，與老邁沒有關係。

　　儘管如此，這還是很有趣的一段對話，也可以看出一些影壇人士對於柯川的鍾愛。本書稍後論及史派克·李的作品時，還會提到他與柯川之間的關係，在此暫時按下不表。

註解

註一：以紐約市哈林區為中心的黑人文藝風潮，主要代表人物包括藍斯頓‧休斯（Langston Hughes, 1902-1967）、克勞德‧馬凱（Claude McKay, 1890-1948），詹姆斯‧包德溫（James Baldwin, 1924-1987）則是「哈林文藝復興」的晚期代表人物。

註二：目前比較流行的說法是非裔美國人（African Americans）。

註三：米基‧曼托（Mickey Mantle, 1931-1995）：洋基隊的左右開弓強打者，大部分都擔任中外野手的守備工作，球衣被號七，曾為球隊奪下七座「世界大賽冠軍」，1995年因為肝癌而病逝。

註四：其他電影因為涉及不同類型的爵士曲風以及泰倫斯‧布蘭夏（Terence Blanchard）以及布蘭佛‧馬沙利斯（Branford Marsalis）等九○年代的代表性黑人樂手，將在本書中另闢一章介紹。

註五：丹佐‧華盛頓（1954-）：以2001年的《震撼教育》（Training Day）一片成為奧斯卡金像獎史上第二位黑人影帝。

註六：有人把「自由爵士樂」（free jazz）與「前衛爵士樂」（avant-garde jazz）兩個名詞當成同義詞來交換使用，但是也有人覺得兩者並不相同，主張「前衛爵士樂」中保有較多「編排」的成分，是結構比較複雜的實驗性爵士樂。

註七：甘迺迪總統（J. F. Kennedy）於1963年11月22日在德州達拉斯遇刺身亡，由其副手詹森繼任。

註八：「大名」就是在日本戰國時代擁有領地的諸侯。

註九：曾五度入圍坎城影展的日本大導演，1983年以《楢山節考》（Ballad of Narayama）勇奪金棕櫚獎，1997年再度以《鰻魚》（Unagi）一片獲獎。

註十：由偵探小說家雷蒙‧錢德勒（Raymond Chandler）的同名小說改編拍攝而成，男女主角分別是亨佛瑞‧鮑加（Humphrey Bogart，也是《北非諜影》〔Casablanca, 1942〕的男主角）與蘿琳‧白考兒（Lauren Bacall）。

第十章　橫跨爵士與流行樂壇的新勢力

電影配樂大師大衛・古魯辛的「當代爵士樂」

葛洛佛‧華盛頓

「當代爵士樂」的興起

　　八〇年代以後，爵士樂進入了一個全新的
發展階段。爵士樂手不但延續以往的「融合爵
士樂」精神，把「搖滾」、「放克」、「靈魂」
都納入爵士樂的創作中，同時更進一步擴大爵
士樂的版圖，也融合了節奏藍調、流行音樂等曲風，讓爵士樂的旋律
更為流暢輕快，更為華麗細膩，並且在編曲上投注更多心血，進而發
展出所謂「當代爵士樂」（Contemporary Jazz）的新風格。薩克斯風
手大衛‧山朋（David Sanborn）、葛洛佛‧華盛頓（Grover
Washington Jr.），歌手兼吉他手喬治‧班森（George Benson）、吉他
手李‧萊特諾（Lee Ritenour）、拉瑞‧卡頓（Larry
Carlton）以及「爵士四人行」（Fourplay）、「爵士光環」
等樂團等都是「當代爵士樂」的代表性人物或團體。

　　當然，也有人批評這種爵士樂的血統不夠「純正」，
因為它的即興演出成分較少，樂手自己發揮的空間不
大，而且「搖擺」的精神也不見了[註一]。但是，如
果經過仔細推敲，我們就會發現「當代爵士樂」
的根源，其實
可以追溯
到老麥、韋
恩‧蕭特、賀

李‧萊特諾

《重逢》（Time again） / 大衛山朋
（David Sanborn） / 2003 /
Universal / 環球

David Sanborn | timeagain

比‧漢考克等人的「插電」演出；受
到他們的影響，許多樂手紛紛放棄以
往 的 「 原 音 」 樂 器 （ a c o u s t i c
instrument），轉而演奏更清柔、更趨
近流行風味的爵士樂。

　　1982年是「當代爵士樂」的一個轉捩點：爵士鋼琴家大衛‧古魯
辛（Dave Grusin）與鼓手拉瑞‧羅森（Larry Rosen）攜手共創著名爵士
樂唱片廠牌GRP公司（註二）。七○年代以前，在爵士樂手老麥與柯川
（John Coltrane）等樂手的帶動之下，爵士樂界流行灌錄現場收音的唱
片。後來，隨著錄音科技的進步，到GRP公司創立時，則改以優異的
錄音技術與錄音環境為號召，提倡在錄音室中錄製原音重現，失真率
低的優質唱片。其旗下不但簽下了鍵盤手奇克‧柯瑞亞（Chick Corea）
與吉他手李‧萊特諾等人，還培育出派蒂‧奧斯汀（Patti Austin）、戴
安‧索爾（Diane Schuur）等爵士歌手；這不但要歸功於大衛‧古魯辛
的作曲與編曲才華，成功地把流行樂與爵士樂結合起來，拉瑞‧羅森
對於錄音技術的研發不輟，也是GRP公司能夠成功的原因。

從爵士樂手到電影配樂大師——傳奇人物大衛・古魯辛

　　除了促進「當代爵士樂」的發展以外，大衛・古魯辛也是個很有名的電影配樂大師，而且他能夠同時具有「爵士樂手」以及「電影配樂家」的雙重身分，也是讓他自己常常引以為傲的，他曾說：

　　「我音樂演藝生涯的開端，是扮演一個鋼琴樂手的角色，而這也是我最拿手的一份工作。因此，我很高興我時時能在音樂工作上有所選擇：或者是以全然創新的素材來錄製專輯，或者是演奏過去爵士音樂家們所遺留下的曲目。」

　　透過上面那一段談話，我們可以看出古魯辛是個遊走在「傳統」與「創新」之間的爵士鋼琴手。他一方面非常珍惜爵士樂的傳統，為了紀念艾靈頓公爵而發行了《艾靈頓公爵名曲》（*Homage to Duke*）專輯，同時為了紀念爵士電影音樂大師亨利・曼西尼（Henri Mancini）[註三]

《Cinemagic》 / DAVE GRUSIN / 1990 / Grp Records

與作曲家喬治・蓋希文（George Gershwin），也分別發行了《電影音樂情》（*Two for the Road*）、《蓋希文名曲經典演奏特輯》（*The Gershwin Connection*）等兩張專輯。

　　另一方面，他從六○年代後期就開始參與電影與電視的配樂工作，達斯汀・霍夫曼（Dustin Hoffman）在1967年所主演的《畢業生》（*The Graduate*），就是他早期最具代表性的配樂作品，曾為他獲得一座葛萊美獎獎座。三十幾年的電影音樂創作生涯中，他曾8次獲得奧斯卡金像獎，1988年並以《荳田戰役》（*The Milagro Beanfield War*）一片獲得奧斯卡金像獎「最佳原著音樂」的獎項，同時也獲葛萊美獎的肯定；隔年的《一曲相思情未了》（*The Fabulous Baker Boys*）一片，則為他獲得了兩座葛萊美獎。

　　爵士樂與爵士電影配樂的創作方式其實是迥然不同的。正如他所說，兩者之間最大的差異在於：

　　電影配樂的創作必須以某些素材為基礎，音樂必須隨著電影中的意象而運作；而爵士專輯的錄音，則好像是在一張空白的畫布上做畫，雖然一切都可以從頭來過，但是更具挑戰性。

　　事實上，大衛・古魯辛並不是第一位從爵士樂壇轉戰好萊塢的爵士電影配樂家，在他之前還有亨利・曼西尼以及黑人鋼琴手兼小號手昆西・瓊斯（Quincy Jones）[註四]，在他之後又有活躍於美國西岸的小號手馬克・伊山（Mark Isham）[註五]，因此爵士樂手轉行擔任電影配家可以說已經形成了一種傳統。

　　以亨利‧曼西尼為例，他的配樂作品大多以搖擺爵士樂為主，最具代表性的作品是由奧森‧威爾斯（Orson Welles）^(註六)所導演、主演的《歷劫佳人》（*Touch of Evil*, 1958）；此外，他也特別擅長譜寫那種帶有流行風味的跨界爵士情歌，一代巨星奧黛莉‧赫本（Audrey Hepburn）所主演的《第凡內早餐》（*Breakfast at Tiffany's*, 1961）、《謎中謎》（*Charade*, 1963）與《儷人行》（*Two For The Road*, 1967）都是由他擔任配樂工作，《第凡內早餐》的主題曲〈月河〉（*Moon River*）更已經成為二十世紀的不朽名曲之一。

　　雖然大衛‧古魯辛無法像亨利‧曼西尼一樣，有過上百部電影配樂作品，但是他電影配樂的品質一直很穩定，創作時間橫跨六○到九○年代，三十幾年來的代表作包括：

上映年代	片名	主角
1967年	畢業生 （*The Graduate*）	達斯汀‧霍夫曼（Dustin Hoffman）
1968年	同是天涯淪落人 （*The Heart Is A Lonely Hunter*）	艾倫‧阿金（Alan Arkin）
1975年	禿鷹七十二小時 （*Three Days of The Condor*）	勞勃‧瑞福（Robert Redford）
1978年	*上錯天堂投錯胎 （*Heaven Can Wait*）	華倫‧比提（Warren Beatty）

1981年	*金池塘（*On Golden Pond*）	亨利‧方達（Henry Fonda） 凱薩琳‧赫本（Katherine Hepburn）
1982年	*窈窕淑男（*Tootsie*）	達斯汀‧霍夫曼（Dustin Hoffman）
1984年	墜入情網（*Falling in Love*）	勞勃‧迪尼洛（Robert De Niro） 梅莉‧史翠普（Meryl Streep）
1988年	破曉時刻（*Tequila Sunrise*）	梅爾‧吉勃遜（Mel Gibson） 蜜雪兒‧菲佛（Michel Pfeiffer）
1989年	*一曲相思情未了（*The Fabulous Baker Boys*）	傑夫‧布里吉（Jeff Bridges） 蜜雪兒‧菲佛
1990年	*哈瓦那（*Havana*）	勞勃‧瑞福
1993年	*黑色豪門企業（*The Firm*）	湯姆‧克魯斯（Tom Cruise）
1999年	疑雲密佈（*Random Hearts*）	哈里遜‧福特（Harrison Ford）

片名前方有*者表示曾獲奧斯卡金像獎提名

　　除了作曲與編曲之外，大衛‧古魯辛的爵士琴音聽來鏗鏘有力、清脆悅耳，也是他能夠在影壇屹立三十幾年的原因之一。他的作品總是以輕鬆柔順的「當代爵士樂」風格為基調，有些電影配樂甚至由他自己以鋼琴演奏的方式獨挑大樑，例如《墜入情網》與《黑色豪門企業》都是這類作品。此外，大衛‧古魯辛的最擅長的是描繪人類細膩情感的爵士抒情小品，例如《金池塘》、《窈窕淑男》、《墜入情網》等電影，電影中的人物都是最為平凡的小人物，《金池塘》描繪一位退休老教授與家人之間的情感問題；達斯汀‧霍夫曼在《窈窕淑男》則飾演一個因為長期失業的演員，為了爭取一次演出機會而不得已男

扮女裝；而《墜入情網》裡面的勞勃‧迪尼洛與梅莉‧史翠普則是因為一次在書店裡的巧遇而勾動對方的心弦，為了追求眞愛，兩人最後都結束自己的不快樂婚姻。

《一曲相思情未了》充滿誘惑魅力

在大衛‧古魯辛的許多電影配樂作品中，《一曲相思情未了》可以說是最典型、最成熟的當代爵士樂代表作。這部電影的故事敘述一對已經合作二十年的兄弟檔爵士鋼琴手，爲了挽救每況愈下的演藝事業，而決定招考一位女歌手加入他們的演出，可是卻也因而引發更多的問題與矛盾衝突，最後終於導致三人分道揚鑣。女歌手蘇西‧戴蒙由好萊塢女星蜜雪兒‧菲佛飾演，兩位爵士鋼琴手則由一對兄弟檔演

員傑夫‧布里吉與鮑‧布里吉（Jeff & Beau Bridges）飾演，三人在電影裡都有貨眞價實的

《一曲相思情未了 電影原聲帶》（THE FABULOUS BAKER BOYS）/ 1989 / GRP RECORDS

音樂演出。蜜雪兒‧菲佛充分展現成熟女人的韻味，在片中一場飯店的新年音樂會中，她趴倒在男主角的鋼琴上，演唱著〈我可笑的情人〉（*My Funny Valentine*），慵懶、性感、富有磁性的嗓音令人印象深刻，同時也獲得奧斯卡金像獎最佳女主角獎項的提名，布里吉兄弟的雙鋼琴演出也是整部片的重點。

　　在音樂表現方面，電影中收錄了蜜雪兒‧菲佛在趕場時所演唱的許多歌曲，不過電影原聲帶專輯中只出現了〈我可笑的情人〉與〈狂歡〉（*Makin' Whoopee*）等兩首歌曲，而〈稍安勿躁〉（*Do Nothin' Till You Hear from Me*）與〈月暉〉（*Moonglow*）則分別是艾靈頓公爵與班尼‧固曼（Benny Goodman）的標準搖擺爵士樂曲目。其他由大衛‧古魯辛進行創作的作品，則是以其鋼琴演奏為基調與背景，搭配著GRP唱片公司旗下薩克斯風手厄尼‧瓦茲（Ernie Watts）、吉他手李‧萊特諾以及鼓

薩克斯風手厄尼‧瓦茲

手哈維‧梅森（Harvey Mason）等人的傑出表演，用現代爵士樂訴說著充滿誘惑魅力的性感音樂語彙。

　　此外，大衛‧古魯辛刻意用他的音樂來詮釋片中由傑夫‧布里吉所飾演的傑克‧貝克。法蘭克並非才華橫溢的樂手，他比較像是經紀

人的角色，而傑克則是沉溺在自我與音樂中的藝術家，儘管窮途潦倒，但是對一切仍是一副毫不在乎。而片中慵懶、華麗的當代爵士樂，似乎就訴說著傑克的心聲，一種對人生充滿無奈的姿態，一種在困境中仍要維持著高雅的姿態。或許觀眾會奇怪傑克與蘇西之間的關係真的僅限於「一夜情」？如果這是真的，傑克看到一個背影與蘇西類似的女子時，又為何顯得如此高興？如果要了解這位熱愛爵士樂，台詞超少的男主角，恐怕必須先了解他所彈奏出來的爵士音符，才能窺探他的內心世界。

爵士琴音化為驚悚情節與懸疑氛圍
——《黑色豪門企業》

　　如果你是個律師，卻發現自己服務的律師事務所根本就是一間掛羊頭賣狗肉的犯罪組織，那你該怎麼辦？辭職嗎？有人也想辭職，可是在全身而退之前就被幹掉做肥料了。更何況事務所高層手上還握有你的外遇照片，難道你忍心破壞自己的美滿婚姻？更何況，如果你把這些犯罪資訊交給司法單位的話，也等於是洩漏客戶的機密，依法將會丟掉自己辛苦考來的律師執照。這時候的你，應該怎麼辦？

　　如果你想知道這些問題如何解答，就應該觀賞湯姆·克魯斯（Tom Cruise）所主演的《黑色豪門企業》。這部電影是由「法律小說家」約翰·葛里遜（John Grisham）的原作改編而成，而《絕對機密》（*The*

《FIRM》 / O.S.T. / 1993 / Grp
Records

Pelican Brief, 1993）、《終極證人》
（*The Client*, 1994）、《殺戮時刻》（*A
Time to Kill*, 1996）以及《失控的陪
審團》（*The Runaway Jury*, 2003）等
等以爭議性法律議題爲題材的電
影，也都是出自葛里遜的手筆。

　　在《黑色豪門企業》裡面，湯姆‧克魯斯飾演一位剛從哈佛大學
法學院以優異成績畢業的年輕人米契‧麥迪爾，他涉世未深，爲了優
渥的薪水與福利，而選擇了一家位於曼菲斯的律師事務所。沒想到才
工作沒幾個禮拜，聯邦調查局幹員便找上門，告訴他這家事務所是專
門幫黑手黨洗錢的組織犯罪機構，而幹員找來幫忙的私家偵探也被人
幹掉了。他到底應該如何擺脫幹員，並且從事務所安全人員的追殺全
身而退？這個過程便成爲這整部片的焦點所在。

　　在電影音樂部分，整部片除了選用了一些鄉村搖滾樂曲，以及爲
了配合男主角到加勒比海凱爾曼群島出差，而使用一些帶有熱帶風情
的馬林巴琴（marimba）樂曲以外，整部片的配樂從頭到尾只以鋼琴做
爲樂器，對大衛‧古魯辛來說，是一大挑戰。鋼琴向來有「樂器之王」

的稱號，能呈現出豐富多元的樂曲風貌，這個特色在本片中可以說充分表露無遺。大衛‧古魯辛的鋼琴作曲和演奏，不論是懸疑緊張，溫馨柔情，或者是詭譎不安，在片中可謂高潮不斷，迭有令人驚艷的演出，精湛的詮釋出導演所要處理的每一種情緒和氣氛。

　　例如片頭出現的主題曲是明快流暢而且簡潔有力的爵士鋼琴，富有強烈的現代感和都會色彩；而男主角米契‧麥迪爾在戲中運籌帷幄，巧心佈局，設法讓自己脫困時，大衛‧古魯辛同樣也是用簡潔流暢的樂曲來呈現一連串的緊湊行動。當電影步入最高潮之際，米契的行跡敗露，開始躲避事務所的絕命追殺大衛‧古魯辛則是以一首音節不斷快速重複的樂曲來描繪處處充滿詭譎不安的壓力，以及那種殺機四伏的驚悚氛圍。

　　最後在結局中描寫男主角米契與妻子艾比的感情時，大衛‧古魯辛則是以緩慢簡單的爵士語彙為背景，藉以詮釋這對患難夫妻的款款深情——他們原本在大都市波士頓過著簡單平凡的生活，沒想到搬到鄉村味道較濃的曼菲斯上班，卻惹出這許多風波，幸虧他們的還是以愛和信任來化解這一切。

結語

　　大衛‧古魯辛出生成長於科羅拉多州的小城立德頓（Littleton, 1934），從科羅拉多大學時期就開始主修音樂，數十年的歲月都一直

《RANDOM HEARTS》 / O.S.T. /
1999 / SONY

浸淫在爵士鋼琴的領域中，而從這麼
多變的爵士音樂語彙看來，確實是堪
稱「當代爵士樂」的大師級人物。可
惜的是，自從他在1999年幫哈里遜‧
福特主演的《疑雲密佈》（*Random Hearts*）完成配樂工作後，就再也沒
有推出任何電影配樂作品了，這對電影配樂界與爵士樂壇而言，無疑
都是一項損失。藉著他與亨利‧曼西尼、昆西‧瓊斯以及馬克‧伊山
等人所確立的典範，我們希望能有更多爵士樂手投入電影配樂的工作
行列，讓電影配樂與爵士樂之間產生更多藝術交流，同時也讓電影與
爵士樂的內涵能夠更為豐富多變。

註解

註一：艾靈頓公爵不是有一首曲子叫做：「如果沒有搖擺韻味的話，這玩意兒就什麼也不是！」（It Don't Mean a Thing, If it Ain't Got That Swing）如果不能讓人搖擺的話，那就不是爵士樂了！

註二：目前已經被併入「神韻唱片」（Verve）旗下，隸屬於環球唱片集團。

註三：亨利·曼西尼（Henri Mancini, 1924-1994）：來自克利夫蘭市的美國爵士電影配樂大師，《頑皮豹》、《第凡內早餐》、《刺鳥》等經典電影與電視影集都是由他擔任配樂工作。

註四：1933年生於芝加哥的黑人樂手，從一九六四年就開始參與電影、電視配樂工作。瓊斯最擅長配樂的電影類型是犯罪、驚悚電影，主要是以搖擺爵士樂或者咆勃爵士樂等風格進行配樂，主要作品包括《典當商》（The Pawnbroker, 1964）、《倫敦間諜事件》（The Deadly Affair, 1967）、《惡夜追緝令》（In The Heat of The Night, 1967）、《亡命大煞星》（The Getaway, 1972）；此外，他也曾經為歷史格局較大的黑人電視、電影作品進行配樂工作，例如電視影集《根》（Roots, 1977）以及大導演史蒂芬·史匹柏（Steven Spielberg）執導的《紫色姊妹花》（The Color Purple, 1985），這兩部作品中都加入了較多的非洲音樂元素。

註五：1951年生於紐約的一個音樂世家，後來舉家遷移舊金山，因此馬克·伊山的演藝生涯也是從美國西岸開始崛起的。馬克·伊山最擅長的音樂種類很多，除了後咆勃爵士樂（post-bop）之外，還有新世紀音樂、電子樂等等；在他的電影配樂作品中，帶有較濃厚爵士色彩的包括：1987年的《天上人間》（Made in Heaven，揉合流行樂的跨界爵士風味，電影中的爵士情歌令人難忘）；1988年的《輝煌年代》（The Moderns，因為故事發生在巴黎，所以片中充斥著帶有濃濃香頌風味的法國爵士樂）；1992年由布萊德·彼特（Brad Pitt）主演，勞勃·瑞福（Robert Redford）執導的《大河戀》（A River Runs Through It，帶有三零年代搖擺風情的爵士樂）；以及1997年的《餘暉》（Afterglow）。《餘暉》所描繪的是都會男女的感情世界與外遇情事，薩克斯風手查爾斯·洛伊（Charles Lloyd）與顫音琴手蓋瑞·博頓（Gary Burton）等兩位大師級的老手特別為馬

克・伊山跨刀演出片中的跨界爵士樂曲。

註六：奧森・威爾斯（Orson Welles, 1915-1985）：美國影壇的表現主義大師，代表
　　　作除了《歷劫佳人》之外，還有1941年的《大國民》（*Citizen Kane*）。

第十一章　為所欲為的黑人爵士樂精神

史派克‧李與後咆勃爵士樂

操弄種族問題？為黑人發出不平之鳴？

　　1989年8月下旬，紐約市布魯克林區裡面一個叫做「班森赫斯特」（Bensonhurst）的義大利裔社區發生了一件駭人聽聞的血案：一位年僅十六歲的黑人男孩尤瑟夫・霍金斯（Yusuf Hawkins）與三位同伴前往該社區洽購二手汽車，結果不知為何原因卻遭到社區裡面三十個白人混混的棒打圍毆，最後還遭到槍殺身亡。事後不僅《紐約時報》連續十幾天報導這則新聞，事件後續發展也成為全國矚目焦點，幾千位黑人更為此走上街頭抗議，義裔美國人與非裔美國人之間的緊張關係也因此升高到沸點！

　　這件事發生一年多以後，最能代表紐約黑人心聲的導演史派克・李推出《叢林熱》（*Jungle Fever, 1991*年）一片，聲稱要將電影獻給慘遭殺害的黑人少年尤瑟夫，因為是他促使史派克・李去反省黑人社區與義大利裔社區之間的緊張關係，以及義裔美國人與非裔美國人之間的種族問題。

　　《叢林熱》的故事主軸就跟以往史派克・李的其他作品一樣充滿爭議性：一個事業成功，婚姻生活美滿的黑人建築師偶然遇上了建築事務所裡面的義大利裔臨時秘書，這對不同種族的男女就像天雷勾動地火一般，瘋狂地發生了婚外情，甚至居然在公司的繪圖桌上翻雲覆雨，他們之間到底有沒有真愛？還是只有一種對於其他族類異性所產生的純粹慾念？

　　無論如何，男建築師的婚姻生活因為外遇而被摧毀，而臨時秘書的婚事也因此告吹。每個人都付出了代價，每個人都意識到種族問題似乎就向一條無法跨越的鴻溝，無論你付出多少努力也是徒勞無功……

　　史派克·李到底是操弄種族問題？抑或是為黑人發出不平之鳴？每次看完他的電影，總會讓人在心中興起這種疑惑，但是這個問題並不容易回答。無論如何，他至少已經用某種觀點呈現出確實存在於紐約社會的種族問題。如果說伍迪·艾倫所拍攝出來的電影代表猶太裔美國人眼中的紐約，馬丁·史柯西斯的電影代表義大利裔美國人眼中的紐約（包括黑手黨眼中的紐約），那麼史派克·李所代表的就是非裔美國人的紐約。

　　史派克·李原名薛爾頓·傑克森·李（Shelton Jackson Lee, 1956-），原本出生在喬治亞州的亞特蘭大市，1960年隨著家人遷往紐約市。史派克·李的母親是一位黑人文學教師，父親比爾·李（Bill Lee）則是個黑人爵士樂手兼作曲家，後來也一手包辦了許多他兒子的電影配樂工作。從這裡我們也可以看出他的電影作品似乎注定必須和爵士樂產生密切的聯繫與糾葛，尤其是《為所欲為》（*Do The Right Thing*, 1989）與《愛情至上》（*Mo' Better Blues*, 1990）等兩部電影。

《為所欲為》與後咆勃爵士樂

　　經過長時間的發展以後，現代爵士樂發展出一種越來越難以歸類
的爵士樂——我們統稱爲「後咆勃爵士樂」：一種強調複雜和絃結構
與即興演繹的爵士語彙，它不像「融合爵士樂」一樣具有如此濃厚的
搖滾樂色彩，也不像「自由爵士樂」、「前衛爵士樂」一樣狂放不
羈，更不像「跨界爵士樂」一樣與流行音樂有著難以區分的糾葛。或
許我們可以把「馬沙利斯家族」（the Marsalis family）的崛起當成一個
起點。

　　來自紐奧良的爵士鋼琴手艾利斯‧馬沙利斯（Ellis Marsalis）不是
樂壇赫赫有名的巨星，但是卻把自己4個兒子都調教成傑出的爵士樂
手，特別是排行老大的布蘭佛（Branford Marsalis, 1960-）、排行老二的

溫頓（Wynton Marsalis, 1961-
）。馬沙利斯一族之所以能成
爲「後咆勃爵士樂的第一家
庭」，主要還是得歸功於這兩

《Do the Right Thing 》 /
O.S.T. / 2001 / Motown /
Pgd

兄弟。

　　溫頓不但曾經在1983到1987年之間連續獲得5屆葛萊美
獎，1987年就以26歲的年紀當上了紐約林肯表演藝
術中心（Lincoln Center for the Performing Arts）的
爵士部門藝術總監；至於布蘭佛，則也曾獲
得過兩座葛萊美獎，並且在1997年成爲
「新力／哥倫比亞」唱片公司的爵士樂
總監，爲該公司整理出版了許多珍貴
的經典錄音作品，成績斐然。

　　話說這兩兄弟本來合作無間，溫
頓在1980年就以20歲的年紀參加了亞
特・布萊基（Art Blakey）著名的「爵
士使者」樂團（The Jazz Messengers），
1982年則與哥哥布蘭佛、已逝世的鋼
琴手肯尼・柯克蘭（Kenny Kirkland）

溫頓・馬沙利斯

等人合組自己專屬的五重奏團隊，錄製了《只想你一人》（*Think of
One*）、《溫室之花》（*Hot House Flowers*）以及《黑色密碼》（*Black
Codes*）等專輯。但是，溫頓與哥哥的想法顯然有很大出入。

　　溫頓堅持遵從「純粹爵士樂的音樂路線」，並且認爲過去長久以
來爵士樂的純粹性已經被「融合」與「前衛」等較晚期的爵士樂風給
破壞殆盡；因此從他開始在樂壇佔有一席之地以後，就不斷強調爵士

樂的「搖擺」精神（swing），甚至於把這一音樂價值帶到了紐約林肯表演藝術中心，因此他所任用的樂手大致上也都是抱持著此一理念的年輕人。

　　布蘭佛的想法顯然比較具有開放性，因此他才夠走出純粹爵士樂的領域，向流行音樂靠攏。1985年合作完《黑色密碼》以後，布蘭佛・馬沙利斯帶著柯克蘭等爵士樂手班底與英國搖滾詩人史汀（Sting）合作，而史汀離開「警察合唱團」之後的第一張個人專輯《藍斑鳩之夢》（*The Dream of the Blue Turtles*, 1985），就是由布蘭佛的班底擔任伴奏工作，布蘭佛也開啓了自己與流行音樂界的長期聯繫，並且在1992年成爲脫口秀主持人傑・雷諾（Jay Leno）「今夜」脫口秀的現場樂隊領班。

　　從布蘭佛身上我們可以印證一個道理：爵士樂與流行音樂並非總是背道而馳

《Requiem》/ Branford Marsalis Quartet / 1999 / SONY

的。（事實上，爵士樂也曾經是所謂的「流行音樂」呢！）布蘭佛不但幫史派克‧李編寫、演奏《為所欲為》、《愛情至上》等電影的配樂以外，也曾經以《餘音繞樑》（*I Heard You Twice the First Time*, 1992年）、《當代爵士樂》（*Contemporary Jazz*, 2000年）等專輯獲得葛萊美獎，其所演奏的樂器包括中音、次中音與高音等各類薩克斯風，風格極其複雜深沉，深受桑尼‧羅林斯（Sonny Rollins）與約翰‧柯川（John Coltrane）等薩克斯風巨人的影響，混合著咆勃與自由爵士樂等兩種風格。

布蘭佛‧馬沙利斯曾說過一件很鮮的事，可以充分反映出史派克‧李的導演風格：

> 史派克最常跟演員講的一句話就是：「嘿，劇本在這兒。準備好了嗎？開拍！」讓我覺得最逗的是，有些老練的演員會問他：「嘿，史派克。你有何見解？」史派克總是說：「我付大把鈔票給你，是要你幫我演戲。那就是我的『見解』……現在請你開始演。開拍！」

這就是最簡單直接的「史氏風格」。

《為所欲為》的故事背景仍然是史派克‧李電影中最常見的布魯克林區，故事發生在一個漫長酷熱的夏日裡。片裡面大部分都是黑人，除了「薩爾披薩店」（Sal's Famous Pizzeria）的三個白人父子檔（老爸薩爾還大言不慚地表示：「這些傢伙都是吃我披薩長大的。」）

還有附近的韓國雜貨店，雖然老闆似乎不太能融入社區中，不過倒也一直相安無事。

　　披薩店是這部電影劇情發展的主線，導演本人甚至親自下海扮演一個叫做「衰仔」（Mookie）的送披薩小弟。但有趣的是，史派克‧李透過像紀錄片一般的拍攝方式，用鏡頭讓大家了解整個社區生態，有時候演員還會對著鏡頭說話囔囔，就像在接受訪問一樣，這在「史氏電影」中是常見的。

　　這種對著鏡頭演戲的畫面可以說屢見不鮮。例如「衰仔」心裡對老闆薩爾充滿不爽，便面對攝影機大叫：「去你×的義大利佬，滿口大蒜味。狗屎！」緊接著馬上出現另一個黑人對韓國佬的污衊辱罵：「他×的，眼睛又斜又小的韓國佬，評什麼在我們布魯克林區開雜貨舖！他們又不會說美語，什麼漢城奧運會？狗屎！」

　　可是，像這樣平凡無奇的社區怎會陷入一片暴亂之中？據說史派克‧李的靈感又是來自另一樁發生在紐約的社會事件：1986年12月20日，三個黑人青少年在當地霍華海灘附近發生交通意外，其中一人遭車子撞死，結果引發黑人遊行暴動。因此史派克‧李說他拍攝《為所欲為》的目的在於探討種族問題，並重新敘述霍華海灘事件，同時以夏日陽光作為電影的重要題材，因為酷熱的天氣容易讓人衝動肇事。

　　在《為所欲為》裡面，黑人反而成為事件的引爆點：一群挑釁的黑人在當天的黃昏時分衝入披薩店找麻煩，結果被薩爾砸爛了他們的收音機，隨即發生了一場群架。沒想到，白人警察趕來處理時，居然

誤殺了其中一名黑人,結果整個披薩店不但被其他黑人翻了過來,還被一把火燒個精光。到底誰是受害者?是薩爾?還是那個被誤殺的黑人?整件事似乎陷入了一個惡性循環之中,誰也無法收拾殘局。

這部電影的配樂由導演的老爸親自擔任製作人,導演則是執行製作,參與演出者除了來自費城的鋼琴大師肯尼‧巴倫(Kenny Barron, 1943-)是後咆勃爵士樂老將以外,其他人都是當時還不到30歲的新秀,包括參與演出的小號手特倫斯‧布蘭查(Terrence Blanchard, 1962-)、馬沙利斯家族的三弟戴爾非歐‧馬沙利斯(Delfeayo Marsalis, 1965-)雖然並未在片中展現伸縮喇叭的才華,但也擔任助理製作人。

但是,真正的焦點還是布蘭佛‧馬沙利斯。在比爾‧李所編寫創作的大編制爵士樂聲中,他交替使用中音、次中音以及高音等三種薩克斯風,時而悠揚,時而急促,時而狂暴,樂風遊走在咆勃與自由爵士樂之間,充分呈現出「後咆勃爵士樂」的精神。

《愛情至上》與爵士樂手的情慾人生

《愛情至上》是一部帶有傳記色彩的電影,據說靈感來自比爾‧李年輕時的生活經歷,劇情描寫一位虛構爵士小號手布利克‧吉里安(Bleek Gilliam)的愛情生活與演藝事業。據說,史派克‧李在看了《午夜情深》與《菜鳥帕克》之後感到很不爽:一部是法國佬拍攝的

爵士電影，一部則是「白佬」執導的爵士巨人傳記，都不能忠實反映出黑人的爵士樂觀點，所以他必須籌拍另一部以爵士樂手為主題的電影。

　　因此，他選了一個很有趣的主題：小號手與薩克斯風手之間既合作又競爭的關係：想像一下，這兩個位置都是爵士樂團中最「招搖」的明星角色，無論是邁爾斯・戴維斯與約翰・科川之間的合作，或者是小號手查特・貝克（Chet Baker, 1929-1988）與低音薩克斯風手傑利・穆利根（Gerry Mulligan, 1927-1996）之間的搭檔，到底誰才是老大？到底誰握有主導權？這向來是讓樂迷津津樂道的話題。

　　在《愛情至上》裡面，黑人金獎影帝丹佐・華盛頓（Denzel Washington）飾演霸氣十足的爵士小號手布利克・吉里安。他事業順利，領導著一支爵士五重奏樂團，愛情也左右逢源，周旋在兩個深愛他的女人之間，一個是小學老師茵蒂格，一個則是女歌手克拉克。

　　當然，布利克的生活也不乏一些小麻煩。例如樂團裡的薩克斯風手「影子」・韓德森（由《刀鋒戰士》男主角衛斯理史奈普〔Wesley Snipes〕飾演）老是喜歡出風頭，讓他非常不爽……另一個讓他頭痛不已的傢伙是綽號「巨人」的樂團經紀人——真逗，因為這角色是由矮小的史派克・李所飾演——這傢伙有好賭的老毛病，常常必須由布利克出面擺平問題。

　　在這部電影中，我們可以看到丹佐・華盛頓的精湛演技：他把小號手的投入神情演得維妙維肖，甚至為了練習吹小號而拒絕與女友

「嘿咻」。但是「劈腿族」似乎沒有都沒有好下場，最後注定兩頭落空；更慘的是，他為了保護「巨人」而被黑道組頭手下給海扁一頓，打得嘴形都變了，再也吹不出好聽的小號聲。更慘的是，最後他發現——「影子」不但搶走他的工作，同時也搶走他的女人。克拉克不但變成「影子」的女友，也變成新樂團的女主唱。

《愛情至上》的結局是布利克重新投入小學女老師的懷抱——他們結婚後就過著幸福快樂的生活；他們的小孩叫做「邁爾斯」（沒錯，跟邁爾斯‧戴維斯一樣的名字），雖然不喜歡吹小號，但還是被媽媽強迫學音樂，彷彿又讓人想起片頭的情景：1969年的布魯克林街頭，一群鄰居玩伴在樓下叫著布利克的名字，但是他卻無法跟他們出去玩，儘管他不喜歡這樣，但是媽媽仍要他留下練小號。只不過布利克的小孩比較幸運——因為爸爸幫他說情，所以可以出去玩。

《Music From Mo' Better Blues》 / O.S.T. / 1990 / SONY

後記

　　史派克・李實在是一個很特別的導演。爲什麼？光看他的電影公司名稱就就可以一窺端倪——「四十畝地和一頭騾子」（40 Acres and A Mule）。不要大驚小怪……反正沒有法律規定公司不能取這個名字。

　　《愛情至上》的電影配樂仍然是由特倫斯・布蘭查與布蘭佛・馬沙利斯兩位爵士樂手負責，其中收錄了藍調作曲家韓帝（W. C. Handy, 1873-1958）所寫的經典名曲〈哈林藍調〉（Harlem Blues），由片中飾演女歌手克拉克的莘達・威廉絲（Cynda Williams）主唱，非常悠揚動聽。

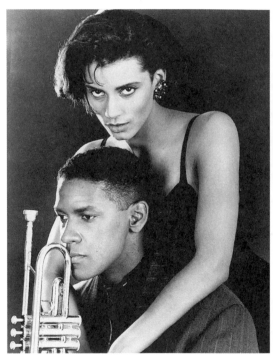

《愛情至上》

　　還有，各位想要知道有關《愛情至上》片名的兩個小典故嗎？首先是英文片名"Mo' Better Blues"——〈××Blues〉是爵士與藍調曲風常見的歌名，但"Mo' Better"是啥意思？根據史派克・李表示，在華府地區的「黑話」裡面，就是「嘿咻」

的意思。逗吧？

　　還有，爲何這部片要翻譯成《愛情至上》？據說史派克‧李本來要把片名取爲A Love Supreme，也就是約翰‧柯川在1964年發行的經典爵士樂專輯《至高的愛》，但是卻無法取得柯川遺孀，爵士女鋼琴家艾麗絲‧柯川（Alice Coltrane, 1937-）的同意。

　　爲什麼艾麗絲不肯同意呢？因爲《愛情至上》一片裡面的髒話太多，約翰‧柯川如果地下有知大概也不會同意吧？——因爲他有極爲虔誠的宗教信仰，可以說是爵士樂史上最偉大的修行者之一。因此，在《愛情至上》的片尾處，我們可以看到約翰‧柯川所寫下的宗教箴言：

> 一切都與上帝有關，（No matter what it is with God.）
> 祂如此慈悲寬容。（He is gracious and merciful.）
> 祂透過愛來引導我們，（His way is through love,）
> ……
> 這真是……至高無上的愛。（It is truly A Love Supreme.）

吉他大師的民謠爵士樂技法——派特·麥席尼與《心靈控訴》

「民謠爵士樂」話說從頭

「民謠爵士樂」（folk-jazz）──有沒有搞錯？「民謠」與「爵士樂」這兩種音樂乍聽之下應該毫無關係，怎麼會有一種爵士樂的風格叫做「民謠爵士樂」？事實上，爵士樂壇從五〇年代就開始出現一股把「民謠」與「爵士樂」融合為一的新支流，率先展開這種實驗性創作手法的樂手，包括兩位酷派爵士樂暨笛手吉米·吉歐佛（Jimmy Giuffre）（註一）與湯尼·史考特（Tony Scott）（註二），以及薩克斯風手保羅·溫特（Paul Winter）（註三）等人。

簡單而言，「民謠爵士樂」就是爵士樂壇的一股「民謠風」，有的人向東方尋求創作靈感，例如湯尼·史考特在六〇年代以後將爵士樂加入了印度的瑜珈、佛教等文化與音樂元素，為了向他最崇拜的

「菜鳥」查理·帕克（Charlie Parker）致敬，還特別在1981年推出《非洲之鳥：歸來

《簡易方法》（The Easy Way）／吉米·吉歐佛（Jimmy Giuffre）／2004／Verve／環球

吧！非洲之母》專輯（*African Bird: Come Back! Mother Africa*），融合了
非洲民謠的旋律性以及咆勃爵士樂中的和絃技巧；有些人的觸角更
廣，取材範圍擴及南美、歐洲各國——例如保羅‧溫特在一九六〇年
代出道，剛好碰上了巴西巴莎‧諾瓦（Bossa Nova）音樂席捲全球各
地，他也順勢推出三張融合爵士樂與巴西音樂的專輯：

> 1962年《爵士遇上巴莎‧諾瓦》（*Jazz Meets The Bossa Nova*）
> 1964年《伊巴內瑪之聲》（*The Sound of Ipanema*）^{（註四）}
> 1964年《里約》（*Rio*）

　　除此之外，就他在九〇年代獲得葛萊美獎的三張專輯而言，也都
是融合了世界各地不同的音樂元素：

> 1993年《西班牙天使》（*Spanish Angel*）——融合西班牙
> 音樂元素
> 1994年《為大自然祈禱》（*A Prayer For The Wild Things*）——融合美國原住民音樂元素
> 1999年《居爾特年歲》（*The Celtic Solstice*）——融合愛爾
> 蘭的居爾特音樂元素

　　或許有人會問：這些跟爵士樂有何關係？其實，無論是「民謠爵
士樂」、「融合爵士樂」、「靈魂爵士樂」（soul-jazz），都體現了爵士

《述說現在》（SPEAKING OF NOW）／派特曼‧邁席尼（PAT METHENY GROUP）／ 2002 ／ Warner Brothers ／華納

樂手的大膽實驗精神：他們都試圖跨越邊界，爲爵士樂尋找更多創新的可能性。正因如此，爵士樂才能夠不斷發展，不斷推陳出新。

派特‧麥席尼的《密蘇里天空下》

釐清了「民謠爵士樂」這種風格之後，我們將切入正題，開始介紹本章主角——派特‧麥席尼（Pat Metheny, 1954）。這傢伙可以說是爵士樂壇中的另一個「怪ㄅㄚ」，他來自一個叫做「老李的山峰」（Lee's Summit）的小城，一個位於密蘇里州堪薩斯城東南方，人口只有四五萬的小城。他十三歲才開始學吉他，還不到二十歲的年紀就在邁阿密大學與波士頓的柏克萊音樂學院教授吉他演奏課程，二十四歲自己組團，才沒幾年時間就變成ECM唱片公司 ^(註五) 旗下知名度最高的樂手之一，到三十歲那年已經由ECM幫他發行了十幾張專輯。時至今日，派特‧麥席尼已經獲得了十六座葛萊美獎獎座，無論是其他爵士

吉他手或者是任何一位爵士樂手，都未曾有人創下這種紀錄。

　　派特‧麥席尼是一個不斷尋求創新的音樂家。他曾與來自德州的自由爵士樂大佬歐涅‧柯曼（Ornette Coleman, 1930-）以及密蘇里州的同鄉貝斯手查理‧海登（Charlie Haden, 1937-）一起合作自由爵士樂專輯《不知名的歌》（*Song X*, 1985）；1978年開始與老夥伴鍵盤手萊爾‧梅斯（Lyle Mays, 1953-）開始籌組「派特‧麥席尼樂團」（Pat Metheny Group），以後又一直浸淫在電吉他與吉他合成器（guitar synthesizer）的融合爵士樂演奏中，並且因為常常在演奏中加入民謠、流行歌曲等音樂元素，而被劃歸為「跨界爵士樂」或「當代當代爵士樂」的人物。

　　至於在「民謠爵士樂」方面，他最具代表性的作品應該是在1996年受邀與查理‧海登合作的《密蘇里天空下》（*Beyond The Missouri Sky*）：因為他們兩個都是在密蘇里州長大的音樂家（只不過海登長他18歲），而且從1973年就在邁阿密相識，當時派特‧麥

《SONG X》/ PAT METHENY, ORNETTE COLEMAN / 1990 / Geffen Records

ORNETTE COLEMAN

S O N G X

CHARLIE HADEN

JACK DEJOHNETTE

DENARDO COLEMAN

《密蘇里天空下》（BEYONF THE MISSOURI SKY） / 查理海登、派特麥席尼（Charlie Haden & Pat Metheny） / VERVE / 環球

席尼不過是個十八歲的小伙子。他在專輯說明中曾經這樣描述故鄉對他們倆所造成的影響：

> 我們成長在相似的環境中。我不知道這一點是否促使我們在一起演奏，並且進而發展出密切聯繫。但是我很清楚：我們懷抱著很多相同的志向——想要為音樂拓展可能性的志向；特別是，我們對音樂都抱持著一種開放的態度與好奇心：我相信，這是因為我們在長大成為音樂家的過程中，特別是在那些對我們具有關鍵影響力的歲月裡，我們總是把時間耗在這片美國中部的土地上，在那裡幻想著音樂的樣貌。

透過這一段敘述，我們可以看出，對於派特‧麥席尼而言，民謠爵士樂的靈感來源就是美國中部那片廣袤無垠的土地，以及豐富而多采多姿的中部民謠傳統。他們在專輯中引用了「鄉村歌王」羅伊‧阿

卡夫（Roy Acuff）^(註六)在四○年代留下來的名曲〈她是珍貴的珠寶〉（*The Precious Jewel*），以及傳統民謠〈他已遠去〉（*He's Gone Away*），並且重新詮釋亨利・曼西尼（Henry Mancini）的〈儷人行〉（*Two For The Road*）以及義大利電影音樂家顏尼歐・莫瑞康（Ennio Morricone）^(註七)的〈新天堂樂園〉（*Cinema Paradiso*）整張專輯以簡單的原音貝斯與原音吉他進行演奏。

查理・海登稱讚他的吉他表演無論是在旋律性、和絃與音色等各個方面都有獨到之處，能夠打動各種不同的聽眾，即興演出的技法讓他的吉他演奏更具深度與美感；正如查理・海登所說，這種聲音可以被稱為「當代美國的印象主義之聲」（contemporary impressionistic americana），就像畫家莫內（C. Monet）、塞尚（Paul Cézanne）所畫的景物一樣，具有一種朦朧模糊的寫實美感，有時候讓我們想到美國中部的整片草原以及草原上的牛羊，有時候讓我們想到冰封飛雪的冷冽大地，一片蕭殺之氣，有時候讓我們想到黃昏時分在天邊捲起翻滾的橘紅色雲霞。

民謠爵士樂與搖擺、咆勃、酷派、自由等各種爵士樂都是迥然不同的——沒有激昂急切的熱情，也沒有快速行進的戲劇性，但是其中蘊藏了更豐富的想像空間與溫馨心緒，是爵士樂手對於故鄉所抱持的那種鄉愁情懷，全都幻化為音符與樂章。

驚悚諜報電影《叛國少年》

　　除了錄製專輯與參加樂團的演奏行程之外，派特・麥席尼偶爾也會受邀負責電影配樂工作。1985年，派特受邀為約翰・史勒辛格（John Schlesinger）^(註八)所執導的《叛國少年》（*The Falcon and The Snowman*）一片擔綱配樂工作。《叛國少年》是一部由真人真事改編拍攝而成的驚悚諜報片，由提摩西・赫頓（Timothy Hutton）與西恩・潘（Sean Penn）主演。提摩西・赫頓所飾演的男主角克里斯多福・波伊斯（Christopher Boyce）是聯邦調查局退休幹員之子，本來打算當傳教士，但卻半途而廢，從神學院休學後，透過父親的安排進入一家承包中央情報局（CIA）業務的公司工作，負責銷毀機密文件與過濾機密情報。

　　克里斯多福在工作的過程中，發現美國中情局居然想要介入澳洲大選，顛覆當時具有社會主義傾向的執政政府。克里斯多福對此感到極為憤慨，打算對中情局採取報復行動，於是他找上了從小穿著開襠褲一起長大的小混混兼毒販道頓・李（Daulton Lee），由道頓將機密的衛星通訊資料帶往墨西哥首都的蘇聯大使館，賣給蘇聯間諜，活動持續了兩年之久。

　　兩人雖然從中獲利七萬七千元美金，可是卻在1979年遭到逮捕。這整部片的風格詭異冷冽，再加上導演史勒辛格本身獨到的政治意識，讓觀眾充分了解這兩位「叛國少年」的前因後果。有著豢養獵鷹習慣的克里斯多福，本來是一個虔誠的天主教徒，為何會失去他的信

仰？來自FBI幹員家庭的他爲何會對美國政府如此失望？跟克里斯多福一樣來自中產階級家庭的道頓，爲何會成爲綽號「雪人」（Snowman）的毒鬼？這部片讓人重新思考冷戰期間的美蘇對峙情勢：難道代表共產政權的蘇聯就一定是美國人眼中的「邪惡軸心」嗎？眞正邪惡的，或許是CIA與FBI高層人員心裡那種根深蒂固的帝國主義心態。

幫這部片配樂的，是「派特・麥席尼樂團」成員，派特・麥席尼除了找來綽號「變色龍」的搖滾歌手大衛・鮑伊（David Bowie），來搭配演出大衛的名曲〈這不是我要的美國〉（*This Is Not America*）以外，片頭與片尾曲〈獵鷹的飛翔〉（*Flight of the Falcon*）更採用基督教聖歌，爲本片憑添了幾分嚴肅氣氛。其他配樂部分，派特・麥席尼很隨性地遊走在流行、搖滾、民謠甚至世界音樂之間，可以說是一部面貌豐富多變的作品。

從《天堂之路》與《心靈控訴》中 聽見人類的奇異旅程

1996年，派特・麥席尼爲義大利電影《天堂之路》（*Passaggio Per Il Paradiso*）進行配樂工作。《天堂之路》敘述一位在義大利托斯坎尼定居多年的美國女子瑪塔，因爲老年失憶問題而被子女送進安養院，另外還有一位四處爲家，專門調查外遇的四十歲私家偵探雷納多。這對男女相差25歲，原本一點關係也沒有，但是在美國老婦逃出安養院

後，兩人卻在義大利北部的一趟奇遇旅程中發生交集。

　　這部片的配樂由派特‧麥席尼獨力完成，連吉他以外的樂器也由他演奏，不但展現他過人的音樂才能，同時再度證明吉他特別容易掌握電影中的氛圍與情境，並且牽動觀眾的情緒。私家偵探對於老婦人的出現本來感到極為困擾，因為她害他跟丟了偵查對象。但是，一旦他決定幫助她以後，他才發現老婦人的背後藏著許多不為人知的故事。原音吉他經過派特‧麥席尼的彈撥之後，那旋律線條與音色充滿人情味，與歐洲電影的溫馨品味特別「速配」，也是這部電影配樂作品成功的原因之一。

　　1999年，派特‧麥席尼曾為雪歌妮‧薇佛（Sigourney Weaver）與茱莉安‧摩爾（Julian Moore）主演的《心靈控訴》（A Map of the World）一片進行配樂工作，同樣也是濃厚的民謠爵士樂風味，因為故事背景是美國中部威斯康辛州的蕾辛郡（Racine），無論是農場上的自然景物與房舍，或者是農場外一望無

《A MAP OF THE WORLD》/ PAT METHENY / 1999 / Warner Brothers

際的草原，以及個人置身那種環境中的孤寂無助感受，都是派特‧麥席尼所熟悉的。因此他選擇了和《密蘇里天空下》一樣的創作策略，以清新脫俗的原音吉他獨奏搭配上驚人的管絃樂編制（其中還有豎琴、英國號等爵士演奏中少見的樂器），反映出電影劇情所安排的人性掙扎與情慾糾葛，每一首曲子都可以窺見劇中男女內心最深層的聲音。

這部片是由小說家珍妮‧漢米爾頓（Jane Hamilton）在1994年的同名暢銷小說作品改編而成，故事敘述一位學校校護艾莉絲（由雪歌妮‧薇佛飾演）平日必須同時照顧兩個女兒與上班，並且照料家務，而丈夫霍華又只懂得經營家中農場事務，這一切讓來自都市的她覺得頗為無奈。好不容易熬到放暑假，一天臨時幫摯友泰瑞莎（茱莉安‧摩爾飾演）照顧她的兩個女兒時，才轉身幾分鐘，泰瑞莎的一個女兒就意外溺死。然後又遭遇到第二個無情的打擊：一位學校男童指控艾莉絲對其進行性侵害。

此時霍華因為湊不出十萬美元而無法讓艾莉絲保釋外出，在他正焦頭爛額之際，泰瑞莎向他伸出援手，可是兩人也差一點擦出外遇的火花。最後霍華把農場賣掉，讓艾莉絲得以保釋，他自己則在動物園中找到一份管理員的差事，一家人搬到都市去過新生活。而令人意外的是，艾莉絲當庭承認自己確實曾不當對待男童，但只是打他一巴掌而已，並未性侵害，最終免去了一場牢獄之災；原本失去愛女後幾乎要與丈夫鬧離婚的泰瑞莎，也再度懷孕，與艾莉絲重修舊好。

結語

　　《心靈控訴》或許是派特‧麥席尼從出道以來所創作出的最佳配樂作品，無論是戲中的事件、景物與角色，都能與音符樂章緊密結合在一起。微妙細膩的吉他演奏是人物的心緒變化以及情感糾葛，而管絃樂旋律的起落，則象徵著事件的發生與轉折進行，讓音樂充滿著戲劇性。這部電影中最令人印象深刻的一幕，是艾莉絲去參加小孩葬禮時，情緒幾乎崩潰，她從教堂中狂奔而出，走在野外一條漫長的路上，除了背景兩邊的草木以外，畫面上只看得到她的孤寂身影——無論誰看到都會感受到她內心的無奈與無助。

　　最後，筆者想在此交代《叛國少年》中兩位主角的下場。綽號「雪人」的道頓被囚禁到1998年才獲釋。至於克里斯多福被囚禁後，曾於1980年逃出聯邦監獄，19個月的逃亡生涯都以搶劫銀行維生，最後在西岸被捕，一直到2003年才獲假釋外出，出來時已經50歲了。

註解

註一：吉米‧吉歐佛1921年生於德州達拉斯，活躍於美國西岸的酷派爵士樂手，擅長演奏豎笛、次中音與低音薩克斯風以及笛子等樂器；六○年代以後與鋼琴手保羅‧布萊（Paul Bley）與貝斯手史蒂夫‧史瓦婁（Steve Swallow）組成三重奏團體，投入自由爵士樂與前衛爵士樂的創作行列；七○年代的作品則採用了大量的亞、非音樂元素。

註二：湯尼‧史考特跟吉米‧吉歐佛一樣，都是酷派的白人豎笛手，1921年生於紐澤西摩里斯鎮（Morristown），在1940到1942年間就讀紐約的茱莉亞音樂學院，五○年代活躍於紐約的爵士樂壇；1959年開始在亞洲各國展開巡迴演出，但是1965年又回到美國參加紐約的「新港爵士音樂節」（Newport Jazz Festival），之後又陸續返美參加間歇性的演出，近年來定居於義大利羅馬市。湯尼‧史考特在民謠爵士樂方面的代表作包括：《性靈之音》（*Music for Zen Meditation*, 1964）、《音樂冥想》（*Music for Yoga Meditation and Other Joys*, 1968）等作品。

註三：1939年生於美國賓州阿圖那市（Altoona），主要演奏樂器為高音與中音薩克斯風。1967年籌組成立「保羅‧溫特合奏團」（Paul Winter Consort），樂團改採「非西方」的樂器編制來進行演奏，爵士樂中並融入了非洲、亞洲與南美洲等地區的民謠音樂與文化因素。保羅‧溫特在九○年代曾經贏得過三座葛萊美獎，不過得獎項目都與爵士樂無關，而是所謂的「新世紀音樂」（new age music）。

註四：巴莎‧諾瓦音樂中知名度最高的經典歌曲叫作〈來自伊巴內瑪的姑娘〉（*The Girl From Ipanema*），原唱者是艾絲楚‧吉巴托（Astrud Gilberto），當年還是巴莎‧諾瓦音樂大師喬安‧吉巴托（João Gilberto）的妻子。

註五：ECM是1969年由德國音樂工作者曼佛瑞‧艾雪（Manfred Eicher）在幕尼黑成立的唱片公司。

註六：羅伊‧阿卡夫（Roy Acuff, 1903-1992）：人稱「鄉村歌王」、「荒野中的法蘭克‧辛納屈」以及「吟唱山歌的歌劇天王卡羅素」，是美國最有名的白人鄉村民謠歌手之一。阿卡夫用〈她是珍貴的珠寶〉來描寫一位傷心男子的心情：心愛的女友已蒙主寵召，埋在土裡——對他而言，她比埋在土裡的鑽石黃金還珍貴，因

此稱為「珍貴的珠寶」。

註七：1928年生於義大利羅馬的電影音樂家，主要作品包括《黃昏大鑣客》（*A Fistful of Dallas*, 1964）、《狂沙十萬里》（*Once Upon A Time In The West*, 1969）、《四海兄弟》（*Once Upon A Time In America*, 1984）、《教會》（*The Mission*, 1986）、《鐵面無私》（*The Untouchables*, 1987）、《新天堂樂園》（*Cinema Paradiso*, 1988）以及《海上鋼琴師》（*The Legend of 1900*, 1998）。

註八：約翰‧史勒辛格（John Schlesinger, 1926-2003）：1969年曾以《午夜牛郎》（*Midnight Cowboy*）一片獲得奧斯卡金像獎最佳導演獎項的英國導演。

第十三章　追尋哈瓦那的歷史記憶：
　　　　　古巴爵士樂與電影

從《樂土浮生錄》到
《哈瓦那》

古巴過往的縮影——重現「美景聯誼俱樂部」

　　時間是1998年的7月1日晚上，地點是美國樂壇的最高聖殿——紐約卡內基音樂廳，一群被世界遺忘超過三十幾年的古巴傳奇歌手們在台上進行最經典、絕無僅有的一次演出，演出經過也變成紀錄片《樂士浮生錄》（*Buena Vista Social Club*）的一部份。他們都曾在古巴哈瓦那一家「美景聯誼俱樂部」（Buena Vista Social Club）演出過，但是卡斯楚的共產政權在1959年開始接管古巴之後，他們也失去表演舞台，音樂變成他們心靈的唯一慰藉。

　　時至今日，雖然文學家海明威最喜歡去的酒吧「La Bodeguita del Medio」還佇立於舊城區，歌王納京高（Nat King Cole）曾經駐唱過的「熱帶花園夜總會」（Tropicana）也仍是遊客的最愛，但是「美景聯誼俱樂部」卻已不存在，只有哈瓦那的老人們依稀記得俱樂部的過去的繁華光景。

　　讓「美景聯誼俱樂部」的

《記憶哈瓦那》（BUENA VISTA SOCIAL CLUB）/ 1997 / Nonesuch / 大大樹

眾多老樂手能夠齊聚一堂、揚名世界的功臣，除了美國鄉村藍調吉他大師萊‧庫德（Ry Cooder）之外，還有德國新浪潮派大導演文‧溫德斯（Wim Wenders, 1945-）。當晚那場演出的有：72歲的黑人歌手伊布拉印‧飛列（Ibrahim Ferrer）、79歲的吉他手兼歌手康貝‧賽康多（Compay Segundo）、77歲的鋼琴大師魯本‧龔薩雷茲（Rubén González）以及女歌手歐瑪拉‧普特翁多（Omara Portuondo），還有令人印象深刻的歌手皮歐‧雷瓦（Pío Leiva）——個子最矮小的他留著八字鬍，身穿一襲藍色中山裝，舉手投足都散發出故事的味道。

時至今日，當晚參與演出的賽康多與龔薩雷茲已經在2003年陸續去世，剩下綽號「古巴納京高」的飛列以及雷瓦仍活躍在樂壇上。皮歐‧雷瓦一直被尊稱為「古巴最厲害的山地頌樂歌手」（the montunero of Cuba）[註一]，因為他與綽號「神奇盲歌手」的亞森尼歐‧羅德里格茲（Arsenio Rodríguez）、綽號「節奏狂人」的班尼‧莫瑞（Benny Moré）都是演唱「山地頌樂」（son montuno）的高手；至於，伊布拉印‧飛列……他的嗓音充滿塵世間的滄桑感覺，無論音質、音色都非常特別，難怪會被萊‧庫德冊封為「古巴納京高」，2003年更曾以《四海好兄弟》（*Buenos Hermanos*）專輯獲得第46屆葛萊美獎的「最佳熱帶拉丁專輯獎」。

有機會就把《樂士浮生錄》這部紀錄片找來看一看吧！電影中穿插著這些老藝人的訪談實錄，在充滿歷史感的哈瓦那街頭，他們一一說出屬於自己的故事，有時候鏡頭又切換到表演的實錄，最後還記錄

了這些樂手到紐約街頭閒逛的情景。其中讓人印象最為深刻的,莫過
於伊布拉印・飛列與歐瑪拉・普特翁多兩人合唱實的情景——他們原
本在錄音間裡面對唱著,唱著唱著,鏡頭隨即切換到舞台上,曲目是
〈一片沉靜〉(*Silencio*)

> 睡了…睡在我的花園裡
>
> 睡在劍蘭、玫瑰和白色百合裡
>
> 但我靈魂…如此悲傷沉重
>
> 我要將我的痛苦
>
> 藏在花叢裡
>
> 我不想讓花兒們知道那些生命帶給我的煩擾
>
> 若知道我如此愁苦
>
> 花兒也要為我痛哭
>
> 一片沉靜……它們正好眠
>
> 百合與劍蘭
>
> 別讓它們知道我的苦
>
> 若讓它們看見我落淚……它們也會跟著枯萎

　　伊布拉印與歐瑪拉兩人似乎也跟觀眾一樣都沉
浸在優美的旋律中……可是不知為何,歐瑪拉的心弦
被旋律觸動,唱到傷心之處竟然潸然淚下。她是想起哈瓦那

在1959年以前的黃金歲月嗎？那是她29歲以前的年輕歲月，想必有許多值得懷念之處。（她是土生土長的哈瓦那人，生於1930年，父親是個棒球選手）還是想起她那位在美國定居的姊姊海蒂（Haydee Portuondo）？

她和海蒂曾一起加入一個叫做「阿伊達四重唱」（Cuarteto d'Aida）的合唱團，並且常常來往於邁阿密與哈瓦那之間——但是，1961年的「豬玀灣事件」以後，美國與古巴之間的關係盪到谷底，他們也不能再往回於美國古巴之間，可是她姊姊選擇留在美國，從此兩人便分隔兩地……。

在《樂士浮生錄》裡面，還有更多有關古巴樂手的故事待你發掘。

古巴與爵士樂的淵源
——從《情別哈瓦那》一片談起

嚴格來講，《樂士浮生錄》裡面的音樂型態並不是爵士樂，而是「頌樂」（Cuban son）——「頌樂」最初出現在19世紀末的古巴東部，例如古巴第二大城聖地牙哥（San Diego de Cuba）等地方；這種音樂本來是農人的吟唱，隨著軍隊傳頌到哈瓦那地區，在二○年代至五○年代的繁華哈瓦那歲月中又歷經許多發展，最後變成我們在《樂

士浮生錄》裡面聽到的樂風,其中綜合了許多西班牙以及非洲的音樂
元素。在古巴的各種音樂類型中,例如「恰恰」(cha cha cha)、「倫
巴」(rumba)、「曼波」(mambo)或者是「瓜伊拉」(guajiras)等
等,「頌樂」最能夠博取大多數古巴人的認同。

　　古巴音樂與爵士樂之間較早的融合現象出現在恰農・博佐
(Chano Pozo, 1915-1948)這位樂手身上。他是來自哈瓦那的樂手,
1947年遷居紐約,並且認識了咆勃爵士樂始祖迪吉・葛拉斯彼
(Dizzy Gillespie)。因此,葛拉斯彼與恰農・博佐發展出一種融合了
古巴民間音樂與咆勃爵士樂的「非洲-古巴爵士樂」。可惜的是,脾氣
火爆的恰農・博佐在1948年就去世了。脾氣火爆的他與人在一間哈林
區的酒吧裡發生衝突,因而送掉了寶貴性命,當時他還有一個月就要
過34歲生日了。

　　總而言之,在迪吉・葛拉斯彼與恰農・博佐的短暫合作以後,有
越來越多古巴音樂與爵士樂之間的交流,前者保有較多非洲音樂與西
班牙音樂的元素,後者則是建立在藍調、散拍(ragtime)等音樂的基
礎之上;所以總括而言,「非洲一古巴爵士樂」是一種融合了北美、
中美以及南美等地區性音樂特色的綜合性音樂,它的快節奏往往具有
濃厚的感染力,讓人想要隨之起舞。

　　1973年更是「非洲一古巴爵士樂」歷史上具有劃
時代意義的一年。「叢林樂團」(Irakere)在這
一年誕生,樂團領班由鋼琴家祖丘・瓦德斯
(Chucho Valdés)擔任;因為政治的因

素，這個樂團一直到1996年才有機會踏上美國領土，但是樂團所培養出來的人才，卻造就了「非洲-古巴爵士樂」在美國的影響力，其中最為著名的就是中音薩克斯風手帕基托‧德維拉（Paquito D'Rivera, 1948-）與小號手阿圖洛‧山多瓦（Arturo Sandoval, 1949）——前者於1981年在西班牙馬德里巡迴演出期間叛逃，後者則於1990年在希臘與迪吉‧葛拉斯彼一起演出時，再度演出叛逃戲碼。

　　HBO自製電影《情別哈瓦那》（*For Love or Country*, 2000）所描述的，就是阿圖洛‧山多瓦在希臘叛逃的故事。電影一開始，迪吉‧葛拉斯彼在半夜叫醒雅典大使館的美國官員（沒有多少爵士樂手能夠做到這件事——但是他不是一般的爵士樂手，他是全世界最偉大的爵士小號手！），要求幫阿圖洛‧山多瓦安排政治庇護。在官員與山多瓦訪談的過程中，這位小號手遭到許多質疑，例如：既然對政府如此不滿，他為何不早一點投誠？既然古巴政府對他的生活照顧如此妥善，他為何要投誠？

《FOR LOVE OR COUNTRY
THE ARTURO SANDOVAL
STORY》 / 2000 / Atlantic

　　透過山多瓦的回憶與倒敘，他把自己的演藝生涯與家庭生活重新整理陳述——於是我們知道，因為古巴政府不准他們玩爵士樂（因為那是「敵人的音樂」，甚至透過美國之聲電台收聽爵士樂也是犯法的），他早打算叛逃，但是因為遇見了生命中的真愛而一直無法實現夢想。

　　這部電影由《教父第三集》（*The Godfather Part Three*, 1990）的男主角安迪·賈西亞（Andy Garcia, 1956-）主演，或許是因為他也來自古巴哈瓦那（5歲時與家人一起逃往邁阿密），所以他所飾演的阿圖洛·山多瓦特別具有說服力。他刻劃出一位音樂家在面對藝術創作與現實環境時的痛苦掙扎……如果連爵士樂也不能演奏的話，還當什麼「爵士小號手」？

　　他與迪吉·葛拉斯彼的互動也是這部片的重點：山多瓦第一次與他的偶像見面是在1977年，從此也改變了他的生命，他倆也發展出情同父子的關係。還有他與妻子瑪莉雅娜之間的關係——因為妻子曾是個忠貞的共產黨員與政府公務員，所以與山多瓦在許多政治理念上並不契合……儘管他們倆有著至死不渝的真愛。

　　音樂當然也是這部電影的重點，甚至男主角安迪·賈西亞也加入音樂演出，負責演奏敲擊樂器以及一種叫做「Bongo」的古巴小鼓。片中收錄的〈*Manteca*〉是葛拉斯彼與恰農·博佐合作時所創作的樂曲，當然不能漏掉；〈*Marianela*〉是與山多瓦妻子同名的曲子，他創作這首曲子時，他們全家才剛剛叛逃到美國；〈突尼西亞之夜〉（*A*

Night in Tunisia）是葛拉斯彼最具代表性的作品之一，〈迪吉的藍調〉
（*Blues for Diz*）則是山多瓦在1978年灌錄第一張專輯時的創作曲，為
了紀念他與迪吉的相識而創作的曲子。

　　至於〈來自關達那莫的鄉下姑娘〉（*Guantanamera*）則是古巴
「瓜伊拉」大師荷賽托・費南德茲（Joseíto Fernández）在三〇年代的
創作曲，大概是二十世紀歷史中最受歡迎的一首古巴民歌。光是透過
這些歌曲，我們就可以對「非洲-古巴爵士樂」有更多了解。

爵士樂與古巴的歷史時刻
——勞勃・瑞福與《哈瓦那》

　　好萊塢資深男演員勞勃・瑞福（Robert Redford, 1937-）曾主演
《哈瓦那》（*Havana*, 1990）一片，故事背景是哈瓦那城，背景音樂則
是由當代爵士樂大師大衛・古魯辛（Dave Grusin）與阿圖洛・山多瓦
所合作演出的電影配樂。故事的背景是在1958年的聖誕節期間，也是
巴提斯塔政權被推翻的前夕，職業賭徒傑克從美國搭船前往前往古巴
首都哈瓦那城參加一場大型撲克比賽，希望藉此狠撈一筆。只不過，
當時城內雖然仍是一片紙醉金迷，但是共產黨叛軍卡斯楚的部隊已經
在不遠處。

　　傑克在前往哈瓦那的船上邂逅了已婚女子芭比：一名美麗而且充

《哈瓦那》（HAVANA）/
O.S.T. / 1990 / Grp Records

滿革命理想的古巴女人，她的丈夫是當地的共產黨革命領袖。就在傑克與芭比陷入婚外情的同時，芭比的丈夫居然被政府軍隊的殺害，她自己也遭逮捕拷問；儘管傑克試著把她救了出來，但卻無法阻止她對革命的狂熱支持，同時也讓自己身陷於危機以及更濃厚的戀情之中……。

擁有英挺氣質的勞勃‧瑞福向來很會詮釋像傑克這種亡命之徒與投機份子，例如過去在《虎豹小霸王》（*Butch Cassidy and The Sundance Kid*, 1969）裡面飾演的搶匪「日舞小子」，以及在《刺激》（*The Sting*, 1973）裡面飾演的騙子強尼‧「唬客」（Johnny Hooker），演來都很稱職。

特別值得一提的是：據說當年勞勃‧瑞福前往哈瓦那拍攝這部電影時，還曾接受古巴共黨強人卡斯楚的接待，受邀與卡斯楚一起去潛水，勞勃‧瑞福還因此在回美國後遭聯邦調查局騷擾。去年一月間，勞勃‧瑞福再度前往古巴，因為他是切‧格瓦拉（Che Guevara）傳記

電影《摩托車日記》（*The Motorcycle Diaries*, 2004）一片的執行製作，據說卡斯楚還特地前往飯店去探望他。

除了勞勃·瑞福的演出以外，本片的音樂仍有可觀之處：除了大衛·古魯辛與阿圖洛·山多瓦的組合以外，還有古魯辛的老搭檔吉他手李·萊特諾（Lee Ritenour），鼓以及敲擊樂器則是由艾利克斯·阿庫尼亞（Alex Acuña）與哈維·梅森（Harvey Mason）等人負責，帶有濃厚的「非洲－古巴爵士樂」味道與拉丁風情。

註解

註一：四○年代的時候，別具特色的「山地頌樂」曾經非常流行的一種古巴音樂。它是一種節奏較慢的音樂，樂曲中常常穿插著許多樂器的即興演出。「山地頌樂」具有「山歌」（Montuno）的特色－－也就是在第二段樂曲中，由獨唱歌手領唱，整個合唱團與之應答，藉此進行一搭一唱的互動式演出。